검은
미술관

| 일러두기 |

■ 단행본·신문·잡지는 『 』, 미술작품·영화·기사 제목은 「 」, 전시 제목은 〈 〉로 묶어 표기했습니다.

■ 인명·지명 등의 외래어 표기는 국립국어원의 표기법을 따르는 것을 원칙으로 했습니다.

■ 이 서적 내에 사용된 일부 작품은 SACK를 통해 ADAGP, DACS와 저작권 계약을 맺은 것입니다. 저작권법에 의하여 한국 내에서 보호를 받는 저작물이므로 무단 전재 및 복제를 금합니다.

■ 작품 수록을 허락해주신 아트사이드 갤러리와 고등어, 이완, 이재훈, 전형진, 천성길, 켄트 헨릭슨(Kent Henricksen) 작가님께 감사드립니다.

■ 이 책에 사용된 미술작품의 일부는 저작권자를 찾지 못했습니다. 저작권자가 확인되는 대로 정식 동의 절차를 밟겠습니다.

미술이 개인과 사회에 던지는 불편한 질문들

검은
미술관

이유리 지음

아트북스

우리 안의
어두움을 비춘
그림들

 미술관 하면 무엇이 떠오르는가. 환하고 깨끗한 건물에 걸려 있는 화려한 색채의 그림들이 눈앞에 펼쳐지지 않는가. 우리가 흔히들 생각하고, 또 자주 보게 되는 미술관의 모습이 대개 그렇다. 빛으로 가득 찬 아름다움의 공간.

 그런데, 난데없이 '검은 미술관'이란다. 도저히 어울릴 수 없을 것만 같은 조합이다. 하지만 누구나 안다. 빛이 있으면 어둠이 있고, 아름다움이 있으면 추함이 있다는 것을. 그런데 유독, 미술작품에서는 어두움과 추함은 애써 가려져왔다. 미술이라는 단어 자체에 아름다움(美)이 존재해서일까. 인간이 느끼는 아름다움을 그림으로 표현한 것이 곧 미술이라고 사람들은 생각한다. 하지만, 미술이라는 것도 인간이 생산해낸 것이다. 어느 인간이 아름답게만 살아올 수 있었겠는가. 어떤 작가의 마음속이 일생 동안 빛으로만 가득 차 있었겠는가.

 미술사에도 추하고 어두운 그림들이 많다. 다만, 조명 받지 못했을 뿐이다. 예술가의 영감이라는 것은 난데없이 하늘에서 뚝 떨어지는 것이 아니다. 그가 발 딛고 있는 이 땅에서 하루하루 숨 쉬며 살아가는 가운데

탄생되는 것, 그것이 영감이다. 그래서 어쩔 수 없이 작품 속에는 인간 삶의 비루함과 심연의 어두움이 투영될 수밖에 없다. 예술이란 사회의 반영이며 생활의 거울 아닌가.

그래서 우리의 '검은 모습'을 글로 풀어내고 싶다는 생각이 든 순간, 그 '매개'를 그림으로 삼자는 결정을 쉽게 내릴 수 있었다. 미술작품을 거울 삼아 그곳에 투영된 우리의 추한 모습을 가감 없이 풀어내보자는 것이 애초 이 책의 기획 의도였다. 그리고 안타깝게도 소재를 찾는 일이 그리 어렵지 않았다는 사실을 고백할 수밖에 없다. 그만큼 우리 삶 주변에는 추악함이 널려 있었다는 이야기이다. 매일 배달되는 신문의 큰 제목들만 봐도, 어찌나 우리 삶은 이토록 진흙탕 같은지 아득해질 때가 많다. 돈이 뿜어내는 악취에 홀려 가까운 사람을 살해하는 사건이 신문 사회면을 장식하고, 전쟁으로 고통 받는 어린이의 사진은 국제면에 제일 크게 자리 잡는다. 인터넷에 떠다니는 수많은 최신 뉴스 중에서 미담을 찾기가 모래밭에서 바늘 하나 찾아내는 일보다 어렵다는 생각이 들 정도이다. 오늘도 누군가는 스트레스를 풀기 위해 제일 약자인 동물을 학대했고, 또 한 명의 연예인은 악플로 상처받았을 것이다.

이런 사회에서 탄생되는 작품들이 어떻게 예쁠 수만 있겠는가. 추한 현실 속에서 발버둥치는 인간이 창작하는 미술은 어둡고 추한 것이 당연하다. 만약 환하고 예쁜 미술작품들만 탄생되고 있다면, 아마도 예술가들이 시대와 인간을 철저하게 응시하는 힘을 결여하고 있다고 봐도 무방할 것이다. 하지만, 다행스럽게도 예술가들은 성실한 태도로 현실을 바라봤던 것 같다. 시대, 장소를 막론하고 추한 현실을 그려낸 검은 그림들이 계속 쏟아져 나왔던 것을 보면 말이다.

그러했기에 인간이 만들어낸 추한 사회제도와 감추고픈 역사를 스산

한 그림과 함께 엮어내는 것이 가능했다. 그림들은 그 고발자 역할을 톡톡히 해주었다. 이완 작가의 「안녕 크리스」는 로드킬 당한 고양이를 이용해 토건국가 대한민국의 개발 이데올로기가 얼마나 잔인한지 파헤쳤으며, 전형진 작가는 '아이들이 없는 아이들의 놀이터'를 보여주며 유년기를 통째로 거세당한 소년소녀들의 비참한 현실을 까발렸다. 이 책의 한 장은 그렇게 인간이 만들어낸 사회의 어두움을 살피는 데 할애했다.

그리고 나머지 한 장은 인간 마음속의 어두움을 그려낸다. 앞서 밝혔다시피 이런 어두운 사회를 탄생시킨 주인공이 바로 인간들이기 때문이다. 그러하기에 사람들의 머릿속, 가슴속에도 더한 어두움과 추함이 존재하는 것은 오히려 당연할 것이다. 이타와 겸손과 배려와 동정의 마음으로 타인을 대하다가도 한순간에 이기와 아집, 오만과 독선에 사로잡히기도 하는 것이 우리 인간이다. 그렇게 우리 안에는 빛뿐 아니라 어둠도 똬리를 틀고 있다. 이 책에 소개된 작가들도 우리 마음속의 어두운 부분을 주목했다. 카미유 클로델은 스스로 질투에 휩싸여 춘화 같은 그림을 그려내기도 했고, 프리다 칼로는 남편의 배신 때문에 자살하고 싶은 마음을 피로 얼룩진 그림에 담아내기도 했다. 베이컨의 작품들은 미래에 현재를 저당 잡힌 채 하루하루 불안 속에서 사는 사람들의 마음속을 헝클어진 붓질로 표현해낸다.

이런 식으로 풀어낸, 결코 객관적으로 아름답다고 할 수 없는 그림들과 그에 얽힌 어두운 이야기들이 그리 편하게 읽히지는 않을 것이다. 그래서 염려스럽기도 하다. 하지만 나는 그 불편함 때문에라도 더더욱 이 책을 끝까지 읽어달라고 부탁하고 싶다. 만약 내가 누군가를 죽이고 싶을 정도로 미워한다면, 그 사람은 분명 하나의 위장僞裝에 불과할 것이다. 왜냐하면 우리는 상대의 모습에서 바로 우리 자신 안에 들어 있는 그 무

엇인가를 발견한 것이기에. 우리 자신 속에 있지 않은 것은 우리를 자극하지 않기 때문에. 마찬가지로 『검은 미술관』에서 다룬 그림 속의 추한 인간들의 모습이 한없이 밉고 그 인간들이 만들어낸 추악하고 어두운 사회가 너무나 싫다면, 인정하기 싫지만 그게 바로 우리의 모습이기 때문일 것이다.

진실을 마주하고 그 진실과 화해하기 위해서는 용기가 필요하다. 나를 포함해 이 책을 만난 이들이 이 모든 혐오스러운 것들을 없애고 고쳐나가서, 이 세상을 개선할 실마리를 그림 안에서 발견해내기를 바라며…….

2011년 여름,
관악산 끝자락에서
이유리

검은 사회를
그리다

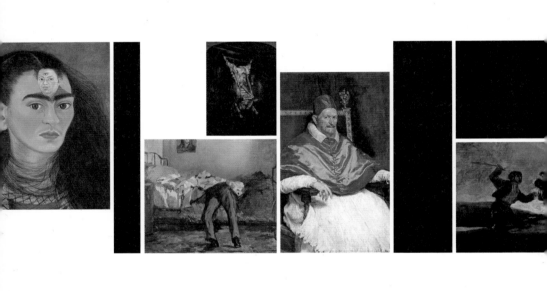

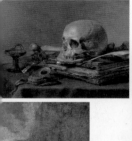

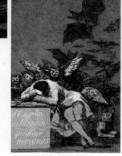

검은 개인을
그리다

희망과 자학
사이에서
괴로워하다

_카미유 클로델의 스케치
_프리다 칼로, 「몇 번 찔렀을 뿐」

초등학생 시절, 엄마는 여느 때와 다름없이 내 손을 이끌고 당신의 친구 댁에 가셨다. 일주일에 한 번 정도는 그랬던 것 같다. 엄마가 친구와 수다를 떨 동안, 나는 심심해하며 그 집에 있는 책들을 뒤적거리곤 했다. 그러다가 우연히 집은 책이 『까미유 끌로델』이었다. 그때가 아마 1988년쯤이었을 것이다. 왜냐하면 이자벨 아자니의 영화 「까미유 끌로델」이 그해에 개봉되었으므로. 영화 개봉에 맞춰 책이 출간되는 것은, 예나 지금이나 마찬가지 아닐까?

카미유 클로델1864~1943은 폭풍 같은 열정을 지닌 프랑스의 조각가였다. 하지만 클로델은 로댕François Auguste René Rodin, 1840~1917의 제자이자 연인으로 더 유명하다. 조각가로서는 천재적이었지만 연인에게는 이기적이었던 로댕과의 스캔들로 가족에게까지 버림받고, 로댕의 배신에 충격받아 죽기 전 30년 동안 정신병원에 갇혀 지내다 외롭게 숨을 거둔 여자. 카미유 클로델이라는 인물을 간단히 설명하는 말이다. 이렇게 드라마틱한 삶이었기에, 그 삶이 영화화될 수 있었을 것이다.

하지만 그때의 나는 카미유 클로델이 누군지 당연히 몰랐다. 표지에 아름다운 파란 눈의 여자가 있어서 호기심에 책장을 열었을 뿐이었다(후에 알고 보니, 표지 그림은 영화 「까미유 끌로델」의 포스터였다. 당연히 파란 눈의 여인은 이자벨 아자니). 책에는 영화 스틸사진과 실제 카미유의 사진, 작품 사진 들이 실려 있었다. 이자벨 아자니와 실제 카미유 클로델의 얼굴을 분간할 수 없어서 당혹해했던 기억이 생생하다. 하지만 그 당시에도 로댕이라는 인물만은 알고 있었다. 조각에 대한 감식안이 없던 나는 로댕과 카미유의 작품 화보를 별 감흥 없이 대하며 휘휘 책장을 넘겼던 것 같다. 그러다 어느 순간, 눈길이 딱 멈췄다. 배신감에 휩싸인 카미유가 로댕과 그의 연인 로즈 뵈레를 재빨리 흘려 그린 듯한 스케치 작품이었다.

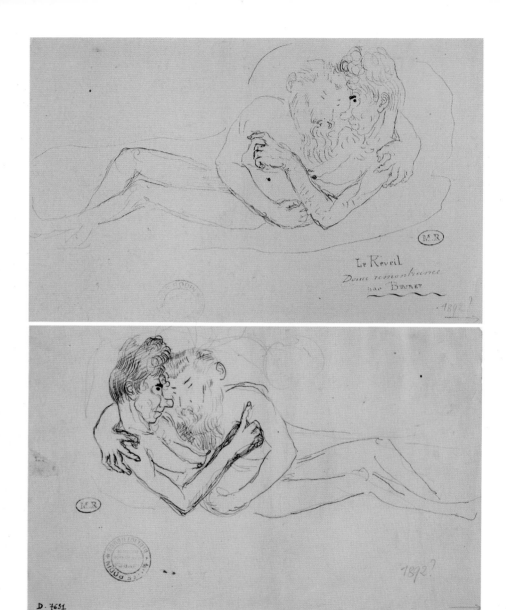

「일깨우다, 로즈 뵈레의 부드러운 경고」(앞면과 뒷면)
카미유 클로델 | 크림 색 종이에 펜과 갈색 잉크 | 17.8×26.7cm | 1892 | 파리 로댕 미술관

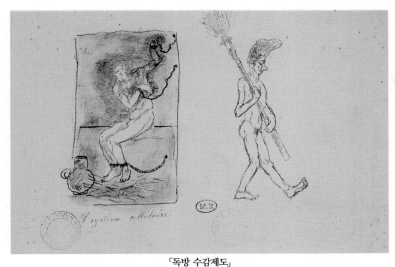

「독방 수감제도」
카미유 클로델 | 크림 색 종이에 펜과 갈색 잉크 | 18.3×27.2cm | 1892 | 파리 로댕 미술관

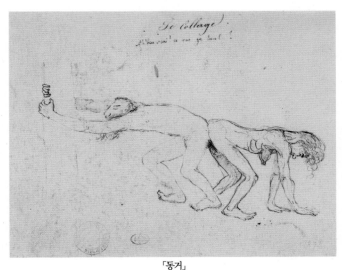

「동거」
카미유 클로델 | 크림 색 종이에 펜과 갈색 잉크 | 21×26.2cm | 1892 | 파리 로댕 미술관

분노와 질투심에 휩싸여 그들을 희화화하기 위해 그린 것이 분명했다. 기분이 묘했다. 그린 사람의 감정이 그대로 드러나는 그림이라니. 내가 봐서는 안 될 어른들의 세계를 미리 엿본 듯한 기분이었다. 한 여자가 한 남자를 사랑했지만 그는 그녀를 저버렸고, 다른 여자에게 '붙었다'. 빗자루를 든 로즈는 사랑의 승리자이지만, 마치 마녀 같은 존재로 묘사돼 있다. 그 '마녀'는 카미유가 사랑하는 로댕을 사슬에 묶어 카미유에게 오지 못하도록 감금하고 있다(「독방 수감제도」). 마치 로댕이 로즈를 안고 있는 게 아니라 로즈가 로댕을 안고 있는 듯한 「일깨우다, 로즈 뵈레의 부드러운 경고」에서도 로즈는 로댕보다 더 드센 존재로 그려진다. 손가락을 세워 '다시 내 곁을 떠나면 어떻게 되는지 알지?' 하고 로댕을 질책하는 듯한 로즈. 로댕은 무엇을 두려워한 것일까? 여하튼 로댕이 두려워한 파국의 미래를 '일깨우는', '로즈 뵈레의 부드러운 경고'가 먹힌 듯하다. 로댕과 로즈는 사랑을 나누지만, 어쩐지 사도-마조히즘적 관계 같다. 버림받은 여자가 본 그 커플은 기묘하게 사랑을 나누는 동물 같은 존재들이었던 것이다.

 꼭 춘화春畵를 본 듯한 기분이었다. 호기심과 못 볼 것을 본 것 같은 죄책감이 섞인 채로 이 스케치를 유심히 보던 나는, 엄마가 "이제 그만 집에 가자" 하고 재촉했을 때에야 책장을 황급히 덮고 일어섰다. 그 후로도 이 스케치는 내 기억 속에 오래 남았다. 도대체 어떤 감정이 천재적인 조각가였던 한 여자로 하여금 질투로 얼룩진 스케치를 남기도록 했을까? 그 의문이 쉽사리 가시지 않았던 나는 10년쯤 지난 후에야 이를 확인하기 위해 영화 「까미유 끌로델」을 보게 되었다. 우습게도, 로댕 역을 맡은 배우(제라르 드파르디유)의 매력이 생각보다 치명적이지 않아서 실망한 것이 내 영화감상의 큰 부분을 차지했다.

내 실망에도 불구하고 개봉 당시, 영화는 유명세를 탔다. 워낙에 크게 회자됐던 영화 덕분에 카미유 클로델의 일생은 대중에게 잘 알려져 있다. 1남 2녀 중 장녀로 태어난 카미유는 열두 살에 만든 점토 작품이 전문가들의 인정을 받으면서 일찌감치 예술적 재능을 드러냈고 드물게 여학생 입학을 허용하던 아카데미 콜라로시에 입학, 창작열을 본격적으로 싹 틔운다. 그러다가 열아홉 살 되던 해, 드디어 죽을 때까지 그녀를 놓아주지 않을 운명의 상대를 만나게 된다. 로댕의 제자 겸 조수가 된 것이다. 카미유는 「지옥의 문」 제작팀 일원으로 첫 작업을 함께하던 중 자연스럽게 로댕의 마음을 사로잡는다. 로댕보다 스물네 살이나 어리고 재능도 뛰어났던 카미유는 너무나 아름다웠으며 무엇보다 로댕을 좋아하고 있었다. 로댕으로선 마다할 이유가 없었을 것이다. 그들은 결국 연인이 된다.

로댕에게 카미유는 뮤즈이자 모델이었다. 하지만 카미유는 로댕의 아내이자 예술적 동반자가 되길 바랐다. 서로에 대한 기대가 애초부터 달랐으므로 관계는 계속 어긋날 수밖에 없었다. 카미유는 로댕의 아내가 아니라 조수였기에, 로댕의 아이를 네 번이나 지워야 했다. 아니 순전히 조수였다면, 로댕을 위해 포즈를 취하고 함께 돌을 다듬은 데 대한 대가라도 받을 수 있었을 것이다. 하지만 카미유는 한 푼도 받을 수 없었다. 로댕의 조수가 아니라 연인이었기 때문이다.

게다가 로댕의 곁에는 이미 로즈 뵈레라는 여인이 있었다. 로즈가 로댕의 우아한 아내였더라면, 그래서 사회적 체면도 생각하는 여인이었다면, 차라리 카미유는 '내연녀'로서 훨씬 뻔뻔스러워질 수 있었을지도 모른다. "비록 당신이 로댕의 아내이긴 하지만, 로댕은 결혼이라는 족쇄 때문에 당신 곁에 있을 뿐 사실 나를 사랑해"라고 얘기할 수도 있었을 것이다. 그러나 로즈는, 성격이 드세고 거친 로댕의 '동거녀'였다. 카미유와 다를 바 없

는, 그늘 속의 여인이었던 것이다. 농촌 출신인 로즈는 몸매가 단단한 근육질이라는 이유로 열여덟 살에 로댕의 모델이 되어, 1865년에는 로댕의 사생아(오귀스트 외젠 뵈레)까지 임신했다. 하지만 로댕은 로즈에게도 혹독했다. "로즈는 동물적이야"라고 말하곤 했던 로댕은 로즈가 죽기 16일 전에야 그녀와 정식으로 결혼했다. 심지어 로댕은 로즈가 낳은 아들도 자기 자식이라고 생각하지 않았다고 한다.

**희망이
나를 고문한다**

그런 로즈가 어느 비오는 날 로댕과 카미유의 밀회 장소이자 작업실이었던 이즐레트 성을 찾아왔을 때, 카미유가 어떻게 대처할 수 있었을까. 로즈가 욕설을 하면 듣고, 조각품과 함께 밀어뜨리면 쓰러지는 수밖에 없었을 것이다. 물론 로댕이 자신을 구해주길 바랐을 것이다. 하지만 이를 목격한 로댕은 안절부절못하다, 쓰러진 카미유를 내버려두고 로즈를 데리고 나가버렸다. 카미유는 아마도 로즈보다 로댕이 더 미웠을 것이다.

그래도 카미유는 로댕의 곁에 머문다. 결국엔 늙고 거친 로즈보다 젊고 아름다우며 또 예술적 동반자가 되어줄 자신에게 오리라고 낙관했기 때문일까? 내연 관계에서 희망의 함정은 이렇게 끈덕지고 깊다. 내연 관계를 지속해주는 생명줄이 바로 희망이기 때문이다. 실제로 그 사람이 내게 오지 않을 것을 마음속으로는 예감하면서도 언젠가는 내가 동경했던 대로 상황이 바뀔 것이라는 희망이 싹틀 때, 희망은 고문이 된다. 만약 로댕이 이미 오래전부터 이 부담스러운 관계에서 벗어나고 싶어했다고 가정해보자. 그래도 로댕이 카미유 곁에 머문 이유는 단 하나였을 것이다. '희망고문'에 시달리고 있던 카미유가 말도 안 되는 희망에 이끌려, 로댕이

로즈와 헤어지지 않는 상황에 '순응'했기 때문이다. 비록 속마음과는 달랐다고 해도 마찬가지다. 카미유는 겉으로는 이 부담스러운 삼각관계에 '순응'했고, 로댕의 내연녀로 온갖 사회적 지탄을 받으며 그늘 속에 살아야 했다.

그 후의 이야기는 알려진 그대로다. 카미유는 결국 로댕과 결별할 수밖에 없었다. 아니 결별 '당해야' 했다. 아마도 카미유의 천재적 재능을 두려워했을 로댕은 카미유를 견제했고, 카미유는 자신을 버리고 로즈에게 가버린 '연인 로댕'에 대한 배신감과 조각가로서 자신의 경력을 방해하는 '스승 조각가 로댕'에 대한 분노로 무너져버렸기 때문이다. 카미유는 로댕 없이 홀로서기 해보려 하지만, 남성권력의 서슬이 시퍼렇게 살아 있던 19세기 예술계는 '스캔들 난 여성 조각가 카미유 클로델'을 인정해주지 않았다. 우울증에 시달리던 카미유는 결국, 정신병원에서 생을 마감한다.

카미유 클로델과 같은 시대에 살았던, 멕시코의 화가 프리다 칼로Frida Kahlo, 1907~54 또한 사랑에 무책임했던 남자 때문에 고통 받은 여성 예술가였다.

「몇 번 찔렀을 뿐」은 프리다가 질투 때문에 살해당한 한 여성을 다룬 신문 기사를 읽고 그린 것이다. 그림 상단에 내걸린 "그렇지만, 그저 몇 번 찔렀을 뿐이라고요"라는 문구는 실제 살인자가 판사에게 자신을 변호하기 위해 내뱉은 말이라고 한다. 이미 온몸이 난도질 당해 피범벅이 된 채 죽은 여자와, 한때 사랑했던 여인의 생명을 앗아간 칼을 여전히 손에 쥔 채 무덤덤한 표정으로 서 있는 남자. 그림 속의 남자는 너무도 태연하다. 바지 주머니에 한쪽 손을 여유 있게 찔러 넣은 자세를 봐도 그렇다. 그에겐 자책감마저도 없는 걸까? 프리다는 액자에도 벌겋게 튄 선혈을 묘사해 사건의 잔인성을 배가했다. 왜 프리다는 이 끔찍한 사건을 그림으로

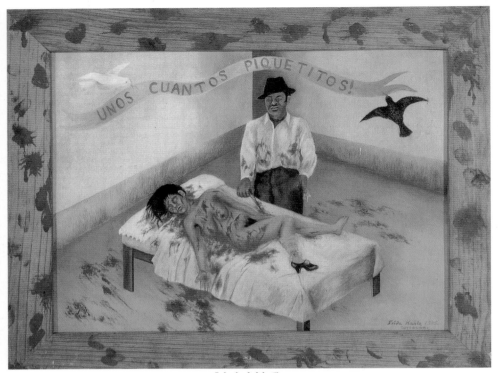

「몇 번 찔렀을 뿐」
프리다 칼로 | 금속판에 유채 | 1935 | 멕시코시티 돌로레스 올메도

그려낼 생각을 했을까? 그것도 이렇게 충격적인 방식으로? 프리다는 이 그림을 1935년에 완성했다. 1935년은 프리다에게 굉장히 혹독한 해였다는 것을 감안하면, 이 실화를 화폭에 옮겨 담기로 한 그녀의 결정에 어느 정도 고개를 끄덕이게 된다.

**언니를
질투하는 동생**

프리다의 남편인 디에고 리베라Diego Rivera, 1886~1957는 멕시코 벽화운동을 이끈 위대한 화가

였지만, 남편으로서는 최악이었다. 디에고는 프리다와 결혼하기 전에도, 또 그 후에도 뻔뻔히 외도를 일삼았다. 프리다는 그런 사실을 빤히 알면서도 눈을 감았고 그로 인한 마음의 상처를 스스로 껴안았다. 왜 그랬을까? 프리다는 자존심이라고는 없는 여자였을까? 아니, 오히려 프리다의 자존감이 너무 높았기 때문은 아니었을까?

대부분의 사람들은 스스로의 매력과 능력에 자신감이 없는 쪽이 좀 더 큰 질투심을 드러내게 마련이라고 추측한다. 그래서 사람들은 질투심을 드러내지 않기 위해 엄청난 노력을 기울인다. 프리다는 아마도 질투를 표현함으로써 상대적으로 자신의 매력이 뒤떨어진다는 것, 스스로에게 자신 없어 한다는 사실을 디에고에게 알리고 싶지 않았을지도 모른다.

하지만 1935년의 상황은 달랐다. 디에고의 외도 상대가 이번에는 프리다의 바로 아래 여동생인 크리스티나 칼로였기 때문이다. 크리스티나는 디에고의 벽화 두 점의 모델을 섰고, 잦은 만남 끝에 1934년에 형부와 깊은 관계에 이르게 된다. 다른 사람도 아니고 여동생이라니! 해도 해도 너무한다는 생각이 들었을 것이다. 여동생에 대한 배신감은 말해 무엇 하랴. 프리다는 1935년에 이 사실을 알고 디에고와 별거한다.

그런데 크리스티나는 왜 그런 선택을 했을까? 그녀에게는 최소한의 도덕도 없었던 것일까? 아니, 크리스티나는 의도적으로 도덕적인 선택을 하지 않았다. 그녀는 질투의 그림자 속으로 스스로 걸어 들어갔을 것이다. 이는 어린 시절부터 프리다와 크리스티나가 이어온 묘한 관계로 추측 가능하다. 프리다가 태어난 지 불과 11개월 만에 태어난 크리스티나는 어릴 적부터 언니와 언제 어디든 붙어 다녔다고 한다. 프리다의 부모가 자매를 한꺼번에 유치원에 입학시키는 등 언니와 동생을 동등하게 대했기 때문이다. 하지만 불행하게도 아버지의 애정은 공평하지 않았던 것 같다. "아이

들 중 프리다가 가장 똑똑해. 나를 가장 많이 닮았지"라고 공공연히 말했던 아버지는 프리다에게만 자신의 서재에 자유롭게 드나드는 특권을 주었다. 사진 작가였던 아버지와 고고학이나 예술에 관한 대화를 나누고, 사진 작업을 도와주는 프리다를 보며 크리스티나는 어쩔 수 없이 질투심을 느꼈을 것이다. 크리스티나는 너무나 친밀한 사이였던 언니와 경쟁 관계로 내몰렸던 것이다. 아버지의 사랑을 프리다에게 빼앗겼다고 생각했던 크리스티나의 잠재의식이 프리다에게서 디에고를 빼앗음으로써 복수하게 만든 것은 아니었을까.

복수는 너무나 가혹했다. 「몇 번 찔렀을 뿐」의 희생자인 여성은 곧 프리다였다. 프리다의 마음도 갈기갈기 찢어졌기 때문이다. 프리다에게 무표정한 가해자는 디에고와 겉으로는 한없이 다정했던 여동생 크리스티나였을 것이다. 프리다 앞에서 가면을 쓰고 웃었던 크리스티나는 저 칼을 쥐고 선 무표정한 사내의 모습과 다르지 않다. 동시에 이 남자는 프리다 자신이기도 하다. 이때 피를 흘린 채 누워 있는 여자는 디에고와 크리스티나가 될 것이다. 그렇게 프리다는 배신감을 표현하고 싶었을 것이다. 그 둘을 갈기갈기 칼로 찢고 싶었을 것이다. 하지만 프리다는 그러지 않았다. 1935년 말경 디에고와 크리스티나의 관계가 끝났을 때 프리다는 크리스티나를 받아들였고, 디에고와는 1939년에 이혼했다가 1년 후 다시 재결합했다. 프리다의 결정은 순전히 동생과 남편에 대한 사랑이었을까, 아니면 자학이었을까.

자학으로 얼룩진 사랑

재결합 후에도 불륜은 계속됐다는 점에서, 또 프리다가 그걸 어느 정도 예상했다는 점에서 프리다

의 선택은 자학 쪽에 더 가까운 듯하다. 그런 의미에서 끝까지 디에고를 감싸 안은 프리다의 선택을 '치명적 사랑'으로 포장하는 말에 나는 도저히 동의할 수 없다. 이런 미봉책으로는 진정한 용서가 이뤄질 수 없다. 누구나 그렇다. 이런 상황에서는 겉으로 용서했다고 하면서도 사실 마음속은 정당하게 보상받아야 한다는 울부짖음으로 가득 차게 마련이다. 고귀한 용서의 제스처는 일련의 절차가 끝난 후 마지막에 취할 수 있는 것이기 때문이다. 용서는 텔레비전에서 보는 것처럼 신속하고 거창한 쇼가 아니다. 용서는 일어났던 일을 열린 마음으로, 그리고 전력을 다해 대변할 때 가능한 것이다. 또한 용서는 상처 입은 사실을 솔직히 시인하고 그에 따른 고통과 보상을 터놓고 이야기할 때 이뤄질 수 있는 것이다.

진정으로 용서하지도 못하고, 그래서 스스로 괴로웠던 프리다는 그 대가를 톡톡히 치르고 만다. 내면의 목소리를 듣길 거부하다가 1949년, 또다시 험한 경험을 해야 했다. 이번 디에고의 외도 상대는 프리다의 친구 마리아 펠릭스였다. 디에고는 급기야 마리아 펠릭스와 결혼까지 하려고 했지만, 마리아의 거절로 이뤄지지 못했다. 이 사실은 프리다를 더욱 절망에 빠뜨렸다. 그 경험을 녹여낸 자화상이 바로 1949년 작「디에고와 나」이다.

이 작품에서 주의해서 볼 것은 프리다의 머리카락이다. 프리다의 머리카락이 목을 조이고 있다. 머리카락이 마치 가시철사같이 옴짝달싹 못하게 숨통을 막고 있는 것이다. 스스로 벌주는 모습은 자살을 암시하는 것일까? 자학의 결과로 나타난 자살 말이다.

자학은 여러 형태를 통해 나타난다. 자살이 대표적이다. 내가 없어지면 더 이상 버림받지 않아도 되니까. 스스로 살인자가 되는 형태도 있다. 죽은 사람은 더 이상 자신을 버릴 수 없을 테니까. 프리다는 이 자학의 심리

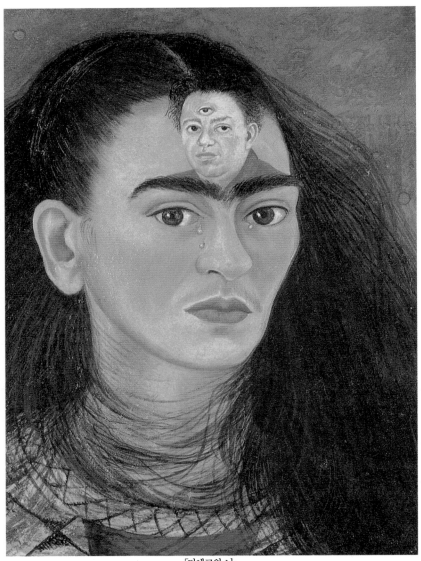

「디에고와 나」

프리다 칼로 | 메소나이트에 부착한 캔버스에 유채 | 28×22cm | 1949 | 개인 소장

로 태동한 자살과 살인을 그림으로 표현해냈다. 그렇게 프리다는 그림으로 디에고에게 복수한다. 복수라는 것이 다른 사람을 파멸시키는 것이 아니라 특정한 수단을 통해 괴로움을 보상하는 것, 즉 내적 만족을 꾀하는 것이기도 하다면 말이다. 자학의 결과로 탄생하게 된 고통을 그림으로 승화한 프리다 칼로. 그렇다면 자학이 풍성한 예술작품을 남겼으니 우리는 이를 축복으로 받아들여야 할까? 글쎄, 쉽게 말할 수 없는 일이다.

고통에 쫓기다
자살에 이르다

_프리다 칼로, 「도로시 헤일의 자살」
_에두아르 마네, 「자살」

그들은 걱정으로 속이 새카맣게 탄 채 기진맥진해 있고, 불만에 가득 차 있으며, 삶에 염증을 느낀다. 그들은 조바심을 내고, 두려워하고, 불안에 떨고, 아무런 결단도 내리지 못한 상태에서 형언할 수 없는 불행과 절망을 맛본다. 그들은 인간 사회, 찬란한 불빛, 심지어 삶 자체를 받아들이기 힘들어한다. …… 그들은 대개, 스스로 목숨을 끊는다.

영국의 문필가 로버트 버턴이 『우울증의 해부』(이창국 옮김, 태학사, 2004)에서 표현한 자살자들의 상태다. 자살은 '자신의 생명을 지켜내고자 하는' 생물의 본성에 반하는, 자연스럽지 못한 행위로 알려져왔다. 하지만 자살자의 마음 상태를 보면 그 행동이 결코 '비자연적인' 것이 아님을 알 수 있다. 오히려 너무나 정상적이다. 차라리 죽음의 신의 품에 안길지언정, 이렇게 나에게 고통을 주는 인간과 사회에서 떠나고 싶다고, 아니 죽음과 손잡는 게 더 행복하다고 생각할 만큼 생에 대한 애착이 전혀 없는 이들에게 다른 어떤 선택지가 있을까?

도로시 헤일, 자살을 강요당한 여인

자살을 기도하는 사람들은 너무도 절박하다. 고통이 너무 커서 이 고통을 잊을 수 있는 방법이라면 무엇이든 하고 싶은 것이다. 사실 술과 약물에 중독된 사람들도 그 자체가 좋아서라기보다는 고통스러운 현실을 잊기 위해 '정신이 혼미해지고 싶은 욕구'를 뿌리칠 수 없는 것이라고 하지 않는가. 멕시코의 화가 프리다 칼로의 그림 속 여인 도로시 헤일Dorothy Hale, 1905~38도 고통에 쫓기다 자살한 사람이다.

그림 속 주인공은 미국의 여배우 도로시 헤일이다. 도로시 헤일은

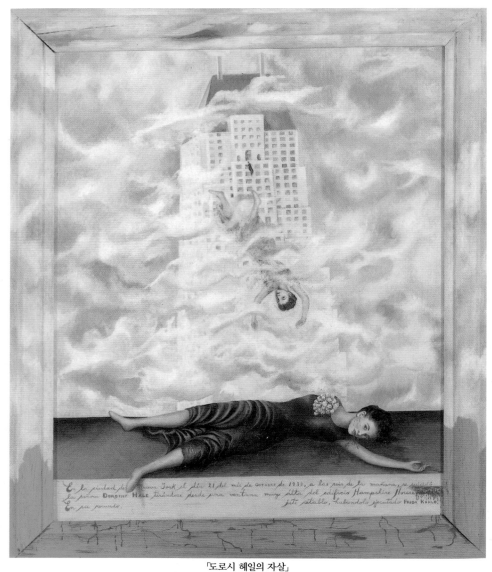

「도로시 헤일의 자살」
프리다 칼로 | 색칠한 액자에 끼운 메소나이트에 유채 | 60.4×48.6cm | 1938/39 | 애리조나 피닉스 미술관

1938년 10월 21일, 뉴욕의 햄프셔 하우스 꼭대기 층 스위트룸에서 투신자살했다. 프리다는 도로시가 자살한 과정을 3단계로 나눠 한 작품 안에 그려냈다. 1단계로 건물 꼭대기 창문에서 똑바로 떨어지는 도로시를 그렸고 2단계로 솜털구름을 헤치고 거꾸로 허공에 곤두박질치는 그녀를 좀 더 크게 그렸다. 가장 크게 그려진 마지막 3단계는 유혈이 낭자한 바닥에서 눈도 감지 못한 채 숨이 멎은 도로시의 모습이다. 귀와 코와 입에서 흘러나온 피가 그림 틀 위에까지 흘러내린다. 검은색 벨벳 드레스에 이사무 노구치(프리다 칼로의 친구이자 한때 연인이기도 했던 조각가)에게 선물 받은 작은 노란 장미로 만든 코르사주를 달고 있는 화려한 옷차림이 이 죽음을 더 비극적으로 만든다.

도로시는 미국 상류층에서 잘 알려진 초상화가였던 가디너 헤일의 부인이었다. 그런데 가디너가 1930년대 중반에 교통사고로 사망하면서 도로시의 수난이 시작됐다. 가디너는 아내에게 유산을 거의 남기지 않았던 것이다. 도로시는 홀로서기를 위해 할리우드 진출을 노리기도 했지만 스크린 테스트에서 떨어져 뉴욕으로 다시 돌아왔고, 때때로 친구들이 보내주는 돈으로 연명했다. 이미 서른 살을 넘긴 도로시는 "배우로 성공하기엔 너무 늙은 것 같다"고 주변에 체념한 듯 말하곤 했다.

그러던 어느 날 도로시는 '새로운 사랑'을 만난다. 루즈벨트 대통령이 가장 신임하는 정책자문위원이자 친한 친구인 해리 홉킨스가 그 주인공이었다. 해리와 도로시가 약혼했다는 소식은 여러 신문에 실렸고, 도로시는 두근거리는 가슴으로 새 출발을 기다렸다. 하지만 기다림의 끝은 결혼이 아니었다. 홉킨스가 도로시와 관계를 끝내고 대신 루즈벨트 가문의 절친한 친구인 루 메이시와 결혼했기 때문이다. 당연히 대부분의 신문 가십란에 도로시가 차였다는 기사가 대문짝만하게 실렸다. 결국 상처를 입을

대로 입은 도로시는 결단을 내린다. 도로시는 친구들을 전부 초대해 "긴 여행을 떠날 예정"이라며 '작별 파티'를 열었다. 그리고 다음 날 아침 6시, 근사한 파티드레스를 입은 채 투신했다.

프리다 칼로는 도로시와 구면이었다. 프리다는 도로시가 죽고 난 뒤 잡지 『배니티페어』의 편집장이었던 클레어 부스 루스Clare Boothe Luce를 만난 자리에서 먼저 도로시의 이야기를 꺼냈다고 한다. 도로시는 『배니티페어』와 관련된 소규모 친목회의 회원이었다. 루스는 프리다에게 비극적으로 죽은 친구를 기억하기 위해 초상화를 주문했고, 프리다는 흔쾌히 수락했다. 하지만 프리다는 어여쁜 얼굴이 부각된 초상화를 그리는 대신 죽음에 이르는 도로시의 모습을 그려냈다. 피투성이로 자살하는 과정을 담은 이 그림을 받아 들었을 때, 루스는 이 그림을 폐기할 것을 심각하게 고민했다고 한다. 자살한 친구를 이런 식으로 그려놓았을 때 어느 누가 기분 좋게 받아들일 수 있을까. 루스가 불쾌하게 느낄 것은 누구나 예상할 수 있는 결과였다. 하지만 루스의 마음에 전혀 들지 않을 것을 감수하고서라도 프리다가 굳이 이렇게 묘사한 이유는 무엇일까.

또 한 명의 프리다 칼로, 도로시 헤일

프리다 칼로는 잘 알려져 있다시피 멕시코의 혁명가이자 벽화가 디에고 리베라의 아내였다. 그러나 프리다에게 디에고는 단순한 배우자 이상의 존재였다. 디에고는 프리다의 예술적 재능을 알아보고 화가가 되겠다는 결심을 굳혀주고 길을 터준 '스승이자 은인'이었으며, 벽화운동을 통해 멕시코 혁명정신을 전파한 '사상적 동지'였다. 생전 프리다가 "내 평생 소원은 단 세 가지. 디에고와 함께 사는 것, 그림을 계속 그리는 것, 혁명가가 되는

것이다"라는 말을 남겼을 정도로, 뜨겁게 사랑하는 남자였다.

하지만 디에고는 한 사람에게 충실한다는 연애 규칙을 일관되게 무시했던, 바람기 철철 넘치는 사내이기도 했다. 프리다와 결혼하기 전에도 수많은 여성 편력을 자랑하던 디에고는 결혼 후에도 외도를 멈추지 않았다. 프리다는 평생 '원초적 본능'으로 들끓는 남편 때문에 정신적 고통을 겪어야 했다. 도로시 헤일의 모습을 그릴 당시에도 예외는 아니었다. 당시 프리다는 인생에서 가장 깊은 상처와 상실감을 겪고 있었다.

추측해보건대 프리다는 도로시의 심정에 상당히 공감했음에 틀림없다. 디에고에게 거듭해 받았던 정신적 상처에도 불구하고 그를 보듬곤 했지만, 급기야 디에고가 여동생인 크리스티나와도 염문을 뿌리자 결국 밀어내고 만다. 프리다는 이렇게 생각했을 법하다. '어쩌면 이렇게 처절하게 버림받을 수 있을까? 어쩌면 디에고는 내 사랑을 이렇게 철저하게 배신할 수 있을까?' 디에고와 별거에 들어간 프리다는 1939년 가을에 이혼 서류를 제출해 그해 11월 6일에 정식으로 이혼했다. 이런 상황에서 그린 그림이었으니 오죽했으랴. 도로시는 곧 프리다 자신이었던 것이다. 절망 속에서 허우적대던 프리다의 마음은 생을 버리고 싶다는 욕구에 잠깐이나마 기울었을 것이다. 자살하면 더 이상 버림받지 않아도 될 테니까 말이다. 연인에게 버림받지 않아도 되는 프리다, 사회에서도 또 연인에게서도 버림받지 않아도 되는 도로시!

이처럼 자살에 대한 생각은 자기애에 근거를 둔 모욕감과 자신이 무기력한 상태에 있음을 시인하면서 싹트게 된다. 남편과 여동생에게 동시에 배신당한 프리다 칼로와, 연인에게 배신당한 것도 모자라 자신의 처지를 한낱 가십거리로 소화하는 사회에서 이중으로 상처받은 도로시 헤일처럼 말이다. 요즘 들어 자살자가 급증하는 현상은 모욕감과 무기력함을 느끼

는 사람이 많다는 것을 방증하는 게 아닐까? 다만 연인의 배신과 이별은 어느 시대에나 있어왔던 일임을 감안하면, 최근 자살자가 늘어난 이유는 '사회적 환경 변화' 때문일 것 같다. 사회에서 버림받으니 생을 포기하려는 사람이 늘어난 것이다.

나는 나를 파괴할 권리가 있다?

사람은 육체적 생명만이 아니라 사회적 생명도 가지고 있다. '자존의 욕구'가 있는 인간들은 사회적 생명을 육체적 생명보다 때때로 더 소중하게 생각한다. 사회에서 있어도 그만, 없어도 그만인 잉여인간이 되는 것을 극도로 두려워하는 것이다. 또 사람들은 자신이 처한 상황이나 사건을 통제하고자 하는 욕구를 가지고 있다. 삶을 스스로 통제하고 있다는 느낌, 즉 삶을 스스로 이끌고 있다는 느낌은 자신감을 갖게 하고 삶에 활력을 준다. 하지만 취직하기도 어렵고 비정규직이 급격히 늘어나 실직하기 쉬운 현대 사회에서, 사람들은 자기 삶을 통제하고 있다는 생각을 하기 어렵고 결과적으로 무기력해진다. 사회에서 자신의 존재가 부정되고 있다는 좌절감에 더해 육체적 생명줄까지 위협당하는 상황에 처한다면, 고통을 주는 이에게 분노하는 것은 당연한 일일 것이다. 이때 사람들은 이런 일을 낳은 원인을 찾는다. 이것은 스스로 통제력을 가지려는 몸부림이다. 원인이 외부에 있으면 탓하면 그만이다. 하지만 원인을 내부, 즉 자신에게서 찾는 문제가 생긴다. 밖으로 분출하지 못한 거대한 분노는 자기 안에 고스란히 남아, 스스로를 공격하게 되는 것이다. '내가 못나서 취직을 못한 거야' '이 상황이 될 때까지 왜 나는 아무 대처도 하지 못했을까' 하며 자신을 책망하게 되고 점점 무기력한 상태에 빠져드는 것이다. 이 무기력한 상황에서

벗어날 수 있는 길은 통제력을 얻는 것. 결국 이들은 자기 목숨에 통제력을 행사한다. '나는 나를 파괴할 권리가 있다'면서.

하지만 이것이 진정한 통제력이라고 할 수 있을까. 자기 목숨을 담보로 행사하는 통제력은 결국 또 다른 사람을 무기력하게 한다. 떠난 자의 자리를 수습해야 하는 남은 자들, 가족이나 가까운 친구들이 감당해야 할 마음의 짐은 실로 어마어마하다. 남은 자들 역시 '내가 좀 더 관심을 가졌더라면 자살을 미리 막을 수 있었을 것'이라며 자책하는 경우가 많기 때문이다. 진정한 통제력은 목숨을 끊을 때가 아니라, 어려운 상황과 위기를 헤쳐나갈 때 얻어지는 것이 아닐까. 이는 프랑스의 화가 에두아르 마네Edouard Manet, 1832~83가 증명해낸 사실이기도 하다. 지혜롭게 자기를 통제해낸 마네가 남긴 작품을 한 점 보자.

마네의 「자살」은 그리 잘 알려진 그림은 아니다. 소재도 낯설다. 그림 속 잘 차려입은 남자는 침실에서 막 권총 자살을 시도한 듯하다. 하얀 셔츠를 적신 피는 침대 밑 발치에 웅덩이를 만들어놓았고 벌어진 그의 입은 마지막 숨을 쉬기 위해 헐떡이고 있는 것 같다. 완전히 목숨이 끊기기 전, 생사의 기로에서 고통스러워하고 있는 것이다. 그렇다면 이 남자는 누구일까? 비평가들의 말에 따르면 그림 속 희생자는 마네 자신의 페르소나라고 한다. 마네의 의식적 또는 무의식적인 소망과 열망을 드러냈다는 것이다.

그림 속 남자는 나 대신 죽었네

마네는 흔히 '인상주의의 아버지'라 불린다. 인상주의는 당시 미술에 관한 행정과 교육을 독점하고, 미술학교와 공식 전람회인 〈살롱〉을 지배하던

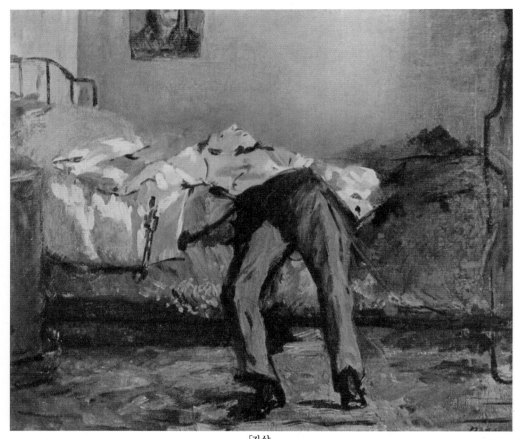

「자살」
에두아르 마네 | 캔버스에 유채 | 1877~81 | 취리히 빌레 컬렉션

아카데미의 인습에 반대해 나온 풍조였다. 아카데미가 선호하던 그림은 성서, 신화, 역사, 영웅담을 주제로 한 것들이었다. 또 원근법과 명암법을 중시하는 르네상스 기법으로 그린 작품이 〈살롱〉의 단골 입선작이었다. 하지만 마네는 '안티 아카데미즘'의 선봉작이라고 할 「풀밭 위의 점심식사」 (1863), 「올랭피아」(1885) 등으로 대번에 아방가르드 작가로 떠올랐다. '올랭피아'는 프랑스의 소설가 알렉상드르 뒤마의 소설 『춘희』에서 여주인공으로 등장하는 창녀의 이름이다. 결국 그림 속의 여성이 창녀임을 암시하는 것 아니겠는가. 그런데 그 창녀가 누워서 관객의 눈을 정면으로 응시하고 있으니 비평가와 관객들이 반발한 것은 당연한 일이었다.

「풀밭 위의 점심식사」 역시 마찬가지였다. 남녀 두 쌍이 강이 흐르는 숲 속에서 목욕과 피크닉을 즐기는 모습은 당시 관객들에게 음란함 그 자체였다. 또한 마네는 작품의 배경을 묘사하면서 인물의 크기나 위치를 원근법에 따라 조정하지 않았고, 색채도 중간 색조를 과감히 생략하고 녹색과 갈색 위주로 채색했다. 아카데미가 장려하는 그림에 정면으로 벗어났으니 비난과 몰이해에 시달린 것은 당연지사였다. 하지만 의외로 마네는 아카데미의 권위를 깨는 선구자로 비치는 것을 달가워하지 않았다. 마네는 비평가들의 비난으로 괴로워했고, 평단의 외면을 받으면서도 〈살롱〉전에 꾸준히 작품을 출품했다. 오히려 마네의 혁신적 시도를 추종했던 화가들이 '인상파'를 형성해 따로 전시회를 열었지만, 아이러니컬하게도 마네는 한 번도 그 전시회에 출품하지 않았다. 그는 주류 화단의 인정을 받고 싶었을 따름이었다. 자신의 의도와 달리 상황이 돌아가는 걸 보면서, 사회적으로 인정받고 싶은 욕망과 이를 외면하는 현실 사이에서 얼마나 괴로웠을까. 게다가 마네는 매독 때문에 육체적으로도 스러져가고 있었다. 육체적·정신적 고통 속에 짓눌려 차라리 죽고 싶었을 것이다. 결국 그

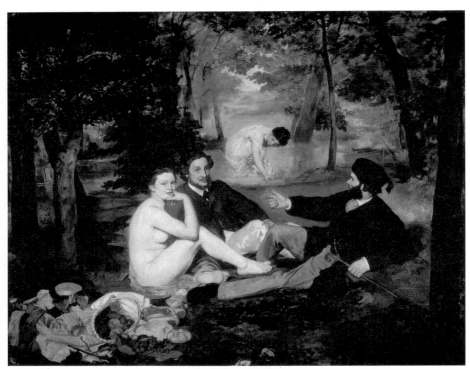

「풀밭 위의 점심식사」
에두아르 마네 | 캔버스에 유채 | 214×269cm | 1863 | 파리 오르세 미술관

림 속 헐떡거리는 희생자는 마네 자신이었던 것이다.

하지만, 마네는 자살하지 않았다. 오히려 자신의 자살 욕구를 통제력을 발휘해 눌렀다. 대신 욕망의 방향을 틀어 그림으로 남겼다. 그가 이 그림을 '작품'으로 남기려고 그린 것이 아니라는 점, 끝까지 비공개로 남겨됐다는 사실에서 추측할 수 있다. 마네는 「자살」을 연례 파리 〈살롱〉전에 한 번도 출품하지 않았다. 순전히 개인적인 목적으로 이 그림을 그린 것이다. 그리고 그는 그림을 통해 스스로를 괴롭히는 무기력함에서 비로소 탈출할 수 있었다. 결국, 진정으로 삶에 통제력을 가지길 원한다면 목숨을 인질로 삼을 게 아니라 자신이 제일 잘하는 일로 승부를 걸어볼 일이다. 마네의 그림이 이야기해주는 것처럼.

바니타스,
죽음을
인정하다

_바르텔 브루인, 「바니타스 정물」
_피에터 클라에스, 「바니타스 정물」
_이완, 「신의 은총」

몇 년 전, 천주교 대구 대교구청(대구광역시 남산동에 위치) 내에 있는 성직자 묘지를 방문한 적이 있다. 이 묘지는 대구 대교구에 부임해 사목 활동을 하다가 세상을 떠난 천주교 성직자들이 잠들어 있는 곳이다. 경건한 마음으로 들어서려는데, 묘지 입구 양쪽 돌기둥에 새겨진 낯선 문구가 눈길을 사로잡았다. "Hodie Mihi, Cras Tibi." 라틴어로 '오늘은 나에게, 내일은 너에게'라는 뜻이란다. 무슨 말인가 했더니, 바로 우리보다 먼저 이 세상을 떠나간 이가 살아 있는 나에게 던지는 교훈이라고 한다. 오늘 내게 죽음이 와서 이렇게 묘지에 누워 있지만, 내일은 바로 당신 차례라는 것이다. 메멘토 모리memento mori, 즉 '죽음을 기억하라'는 이야기다.

메멘토 모리, 죽음을 기억하라

이 말은 먼저 이 세상을 떠난 이들을 가여워하거나 동정할 필요가 없다는 죽음의 경고다. 죽음을 가여워하는 사람 역시 죽을 텐데 누구를 동정하느냐는 것이다. 왜냐하면 그 또한 생명이 유한한 인간이기 때문이다. 태어나는 것은 순서가 있을지 몰라도, 죽는 것에는 예외도 순서도 없다. 죽음은 언제 어떻게 누구에게 먼저 닥쳐올지 모른다. 결국 묘지 앞의 라틴어는 '당신이 인간임을 잊지 말라'는 의미다. 그렇게 성직자 묘지에서 본 라틴어는 '오늘이 내 남은 인생의 첫날'임을 명심하고, 탐식·탐욕·나태·시기·분노·교만·정욕 등 7대죄를 벗어나 기도하듯이 오늘을 살라고 조용히 알려주었다.

묘지에 들어서서야 깨닫게 되는 죽음의 현존. 이처럼 평소에 우리는 죽음을 잊고 산다. 문득문득 깨닫게 되는 이 무서운 죽음 앞에서, 우리의 노력과 열정이라는 것은 얼마나 덧없는가. 죽으면 모든 게 무無로 돌아

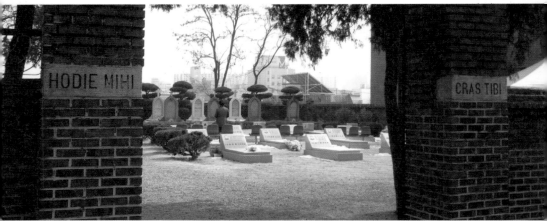

대구 대교구청 성직자 묘지 내 기둥에 새겨진 라틴어 Hodie Mihi, Cras Tibi(오늘은 나에게, 내일은 너에게)

가고 마는 것을. 비단 현대인만 죽음 앞에서 무력감을 느꼈던 건 아닐 것이다. 어느 시대나 있었을 어느 개인의 요절과 돌연사. 이는 살아남은 자들에게 말로 표현할 수 없는 슬픔을 남김과 동시에, 죽음이라는 것이 갑자기 내 삶에 예고도 없이 끼어들 수 있다는 충격과 두려움을 주었을 것이다. 그렇게 인생의 고뇌가 싹텄을 것이다.

죽음에 대한 고뇌와 인생에 대한 허무는 예술사에도 진한 발자국을 남겼다. 르네상스 말에 시작되어 네덜란드를 중심으로 유행했던 일명 '바니타스vanitas 정물화'가 그중 하나다. '바니타스'란 라틴어로 '덧없음'을 뜻한다.

바르텔 브루인Barthel Bruyn the Elder, 1493~1555이 그린 「바니타스 정물」은 이 허무함을 잘 표현했다. 여기 깨끗하게 살과 피가 빠져나간 해골 하나가 있다. 한때 맛있는 음식을 씹고 사랑하는 사람의 이름을 불렀을 턱뼈는 이미 빠져서 해골 옆에 나란히 놓여 있다. 시간은 이렇게 사람을 죽음으로

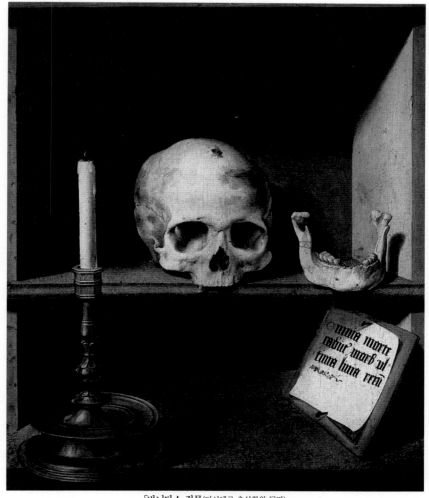

「바니타스 정물(티시에르 초상화의 뒷면)」
바르텔 브루인 | 목판에 유채 | 61×51cm | 1493 | 오텔로 크뢸러 뮐러 미술관

검은 개인을 그리다

이끌고 백골로 만든다. 반면 두개골 위에는 파리 한 마리가 살아 있음을 과시하며 노닐고 있다. 무상함을 더해주는 모습이다. 두개골 왼쪽에 놓인 기다란 초는 시간이 갈수록 짧아질 테고 마침내 연기 한 줄기만 남긴 채 사라질 것이다. 이 모든 것이 '덧없음'을 상징하는데, 오른쪽에 놓인 메모판 속 글씨가 쐐기를 박는다. 'Omnia morte cadunt, mors ultima linia rerum(모든 것이 죽음과 함께 더불어 썩어가니, 죽음은 사물의 마지막 경계선이다).' 고대 로마의 학자인 루크레티우스가 했던 말이라고 한다.

이 같은 '바니타스 정물화'는 17세기 초 네덜란드에서 꽃을 피운 양식이다. 후기 르네상스 시기의 화가들은 초상화 뒷면에 죽음과 덧없음을 상징하는 해골 같은 것을 자주 그렸는데, 바니타스는 이런 단순한 그림에서 발전했다고 한다. 바르텔 브루인의 「바니타스 정물」 역시 티시에르Jane-Loyse Tissier라는 사람의 초상화 뒷면에 그려진 그림이다. 바니타스는 1550년경에 독자적인 분야로 발전하여, 1620년경에는 의외로 매우 인기 있는 장르가 되었다고 한다.

동양에서라면 '재수 없다'고 피했을 이 해골 그림이 바로크 시대 서구인들에게 인기를 끌었던 이유는 무엇일까? 심지어 사람들은 진짜 해골을 구해다가 방을 장식하기도 했다고 한다. 왜 이 끔찍한 물건을 방에까지 끌어들인 걸까? 그것은 앞서 본 천주교 묘지 앞에 새겨진 라틴어 'Hodie Mihi, Cras Tibi'가 상기시키는 정서를, 이 바니타스 그림들도 전해주고 있기 때문이다. 모든 것을 무로 되돌리는 신의 섭리를 깨닫게 해주는 것. 바로크 시대 서구인들도 결국 우리 앞에 있는 재화나 한없이 소유하고 싶은 모든 것들은 결국 썩어 없어질 수밖에 없고, 시간이 지나 죽으면 다 쓸모없게 되리라는 것을 마침내 자각하게 된 것이었다.

헛되고 헛되고 모든 것이 헛되도다

'동안'이라는 말이 최고의 찬사인 현대사회에서 늙음과 죽음은 터부시된다. 하지만 바로크 시대에는 그럴 수가 없었다. 현대의 죽음은 병원 안에 갇혀 있지만, 당시 사람들에게 죽음은 친근한 것이자, 너무나 일상적인 것이었다. 그 시대에는 평균수명이 지금보다 훨씬 짧았고, 걸핏하면 사람들이 역병이나 기근에 희생되었으며, 늘 전쟁이 끊이지 않았던 만큼 죽음은 사실상 생생한 현실이었다. 사람들은 도처에 만연한 죽음을 목격하면서 더 이상 신의 은총만으로는 살아갈 수 없다는 것을 깨닫게 되었다. 사람들이 맹목적으로 믿었던 천국이라는 중세적 개념이 점점 옅어져 결국 환상으로만 존재하게 되자, 마침내 성경 구절을 피부로 느끼게 된 것이다. 구약성경 코헬렛(전도서) 제1장의 그 유명한 구절, "Vanitas vanitatum et omnia vanitas(헛되고 헛되고 모든 것이 헛되도다)" 말이다.

'천국에서의 영원한 삶'에 대한 믿음이라는 것은 물속에 빠진 사람이 지푸라기라도 잡으려는 심정이나 매한가지라는 것을 알게 된 사람들이 무엇을 할 수 있었을까? 죽음을 피할 수 있었을까? 물론 그렇지 않다. 그저 삶의 유한함을 '직시'할 수밖에 없었다. 그리고 그 허무함을 상기시키는 그 무엇을 받아들여야만 했다. '바니타스 정물화'는 그 기능을 충실히 수행했다.

'바니타스 정물화'에서 굉장히 사실적으로 묘사된 물건들은 화가들이 신중하게 재구성한 것으로, 하나하나 상징을 내포하고 있다. 즉, 짧은 인생에 대한 암시라든가 검소하고 정숙한 삶에 대한 도덕적인 교훈을 제시하고 있는 것이다. 사람은 유한하며 인생의 즐거움도 유한하다는 것, 인간은 자기 힘으로 사망의 권세를 이기지 못한다는 교훈 말이다.

'바니타스 정물화'에서 묘사되는 해골, 뼈, 조개껍데기, 시든 꽃잎, 벌

레 먹은 채소, 엎어진 잔 등은 덧없는 삶을 상징한다. 또 시계, 꺼진 촛불, 썩은 과일, 모래시계 등도 시간의 흐름을 나타내는 상징적인 물건들로 빈번히 등장한다. 가끔씩 '인간은 물거품homo bulla'이라는 의미로 비눗방울이 그려지기도 한다. 한편 일반적으로 정물화에서 책이나 지도나 악기는 예술과 학문을, 지갑이나 보석은 부와 권력을, 술잔이나 담배 파이프나 트럼프 카드는 세속적 쾌락을 상징한다. 그런데 이들 역시 '바니타스 정물화'에서만큼은 '헛되고 헛되니 헛되고 헛될' 물건으로 전락한다. 클라에스의 「바니타스 정물」은 이를 노골적으로 보여주고 있다. 턱 빠진 해골이 지식과 학식을 상징하는 책 위에 놓여 있다. 세상의 헛된 것을 구하지 말고 영원한 것을 추구하는 데 집중할 것을 권하고 있는 것이다.

중세에는 종교에 대한 굳건한 믿음이 '부활'에 대한 광신으로 이어져 죽음에 대한 공포를 이겨내게 했다. 그런 중세인들의 믿음이 희박해지면서 태동한 바니타스 정물화는 재미있게도 다시금 종교적 믿음에 불을 지피게 된다. 지상의 모든 것은 덧없고 헛되니, '하늘에서와 같이 땅에서도 유일하게 영원한 것은 하느님' 아니겠는가. 그렇게 바로크 시대 사람들은 종교에 매달려 유한한 삶을 살아냈다. 그렇다면 현대인은? 종교적 열정이 눈에 띄게 약해진 현대인들은 어떻게 이토록 헛된 생을 견뎌내고 있을까? 현대인에게 죽음이란 어떤 의미일까?

죽음이란 고통과 근심에서 해방되는 것이라는 새로운 출발점으로서의 의미와 동시에, 사랑하는 모든 것들과의 이별이라는 또 하나의 종착점으로서도 기능한다. 모순덩어리인 셈이다. 사람들은 후자를 더 깊게 받아들이는 듯하다. 문명화 과정에서 생태학적 죽음이 망각되고, 은폐되었기 때문이다. 왜 문명은 죽음을 배제해왔을까? 죽음의 공포는 죽음을 맞이하는 데 따르는 고통에 대한 두려움이 아니었다. 죽음의 공포는 사회와 맺

「바니타스 정물」
피에터 클라에스 | 나무판에 유채 | 39.5×56cm | 1630 | 헤이그 마우리츠하위스

었던 관계 혹은 다른 인간들과의 의사소통이 궁극적으로 단절되는 데에
대한 두려움 때문에 나타났다. 인간은 사회적 관계의 산물이다. 하지만
죽음은 이 관계의 끈을 하나하나 풀어내어 무로 되돌린다. 죽음에 대한
공포의 정체는 바로 이 보편적 무의미 앞에서의 두려움이다.

　하지만 죽음의 위협은 항상 연기된다. 우리는 일상에 매몰된 채 죽음
의 비극성을 잊고 산다. 일상이라는 것은 아무것도 아닌, 무의미한 시간
의 다른 언어이다. 일상 속에서 인간은 정체성이 없고, 진정한 자기 존재
와 만날 수 없다. 자신과 대면하는 순간은 일상이 흐트러질 때이다. '타인
의 죽음'이라는 사건으로 갑자기 일상의 틈이 벌어지거나 찢기는 그 순간,

'죽음 앞에 선 인간'이라는 우리의 본 모습이 드러나는 것이다. 자신의 죽음을 미리 보게 하는 타인의 죽음이라는 거울. 그 죽음의 불안은 삶에서 시시각각 나타나 우리를 옥죈다.

그 불안을 잊기 위해 현대인들은 순간순간 뭔가를 수집한다. 드라마를 보며 위장된 해피엔드의 삶을 모으고, 술을 마시며 거짓 슬픔의 치료제를 모으고, 농담을 하며 다른 사람들의 아픔을 모은다. 그리고 혼자일 때 자신에 대한 남들의 견해를 곱씹어 모은다. 그러다 보니 방 안엔 온갖 욕망과 슬픔이 뒤엉켜 난장판을 이룬다. 결국 현대인들은 허무함, 삶의 유한함 같은 골치 아픈 감정에 빠지지 않으려 스포츠나 쇼핑 같은 것에 열광하는 것 같다. 열정에 사로잡히는 건 자기가 살아 있다는 것, 심장이 뛴다는 것을 확인하고 싶어하는 본능이다. 그런데 그 본능을 현대인들은 모두 소비로 해결하고 있다. 쇼핑을 하고 사람을 만나지만 근본적으로 죽음과 대면하고 인정하지 못하니 자꾸 허망해지고 불안감에 사로잡히게 되는 것이다.

죽음은 신의 은총

그렇게 '바니타스'와 대면하는 방법으로 '물질적인 소비의 삶'을 택하는 현대인들의 자화상을 한국 작가, 이완1979~은 탁월하게 포착해냈다. 돈, 명품, 금붙이, 담배 가운데 구더기 만발하며 홀로 썩어가는 새의 시체를 담은 영상 「신의 은총」Dei Gratia이 대표적이다.

이완의 영상 「신의 은총」은 요한 슈트라우스의 「아름답고 푸른 도나우 강」에 맞춰, 원반 위에 놓인 각종 유명 브랜드의 포장 박스들과 금화, 금반지, 금색으로 칠해진 왕관 모형 등이 죽은 참새와 함께 회전하는 모습

을 담았다. 낮은 곳에서 올려다보듯 로 앵글low angle로 촬영한 결과 물리적 부피감이 사라져 죽은 새가 유난히 작게 보이고, 포장 박스, 금반지의 크기가 마치 거인국에 온 것처럼 커 보이기 때문에 초현실주의적인 느낌이 강하다. 그런데, 선율이 무르익어갈수록 포장 박스와 금 오브제는 그 자리에 그 모습 그대로 있지만, 참새의 사체는 점점 썩어 들어가 급기야 구더기가 기어 다니기까지 한다. 결국 참새는 형체를 알 수 없을 정도로 삭아들어 뼈만 남게 된다. 참새가 무無로 되는 과정을 처음부터 끝까지 목격하게 되는 셈이다.

그런데 음악이 끝나고, 멀쩡했던 참새가 백골이 되는 지경에 이르러도, 금빛 재화들은 기세등등 그대로다. 그래서 인간들은 유한한 생명을 잊기 위해 끝없이 영원할 것 같은 이 금빛 물질들에 집착하는 것일까. 사실 금화에 새겨진 라틴어 'Dei Gratia'는 인간들의 이런 '물질중독증'에 부여하는 '면죄부'나 마찬가지다. '신의 은총을 받아서 부자가 될 수 있었다'는 신앙 고백이 자연스럽게 통용되는 사회 아닌가. 그러나 어쩌랴. 결국 사람은 죽는다. 아쉽게도 신은 이 재물들을 내세로 가지고 가는 '은총'만은 끝까지 베풀어주지 않는다.

출세해서 금빛 재화를 얻고, 남 따라하기에 급급하다가 어느 날 갑자기 닥친 죽음의 신에 끌려가는 것. 그것이 행복일까? 그것이야말로 극단적 '바니타스', 더 이상 허무할 수 없는 삶일 것이다.

반면 번쩍번쩍 윤이 나고 고급스러워 보이는 명품 사이에서 썩어 들어가는 참새의 시체는 겉으로는 추해 보이지만, '신의 섭리'를 느끼게 한다. 소멸과 환원과 재창조의 생명 순환은 '신의 손'으로 작동되기 때문이다. 이 순환은 생명의 아름다움과 가치를 느끼게 한다. 삶이 허무하고 유한하다는 것을 알기에 더 현실의 삶에 충실할 수 있다는 역설. 참새의 완전

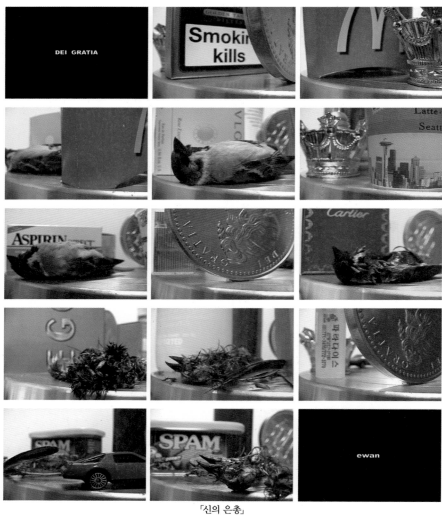

「신의 은총」

이완 | 싱글채널 비디오(8분 31초) | 2008

한 죽음을 통해 우리는 비로소 거룩한 삶이란 무엇인가를 환기할 수 있다. 그것이야말로 신의 은총 아닐까.

인간은 죽는다, 언젠가는. 그것을 부인할 수는 없다. 그렇기에 현재 살아 있는 이 삶이 더욱 소중하다. 메멘토 모리, 죽음을 항상 기억하라. 이별이 찾아오지 않는다면, 우리는 자기에게 눈길을 던져준 모든 이들에게 참으로 고마워하고 그 존재를 귀하게 생각하지 않을 것이기 때문이다. 죽음이란 존재는 끔찍한 것 이전에 생에 탄력을 주는 에너지다. 또한 의혹이자 비밀이며, 신비다. '바니타스 정물화'는 단지 추하고 끔찍하기만 한 그림은 아니었던 것이다.

공포와
불안에서
허우적대다

_디에고 벨라스케스, 「교황 인노켄티우스 10세」
_프랜시스 베이컨, 「벨라스케스의 인노켄티우스 10세의 초상화 습작」 외
_니콜라 푸생, 「무고한 사람들의 대한 학살」
_렘브란트 판 레인, 「가죽을 벗긴 소」

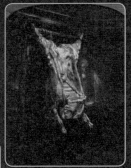

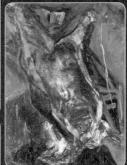

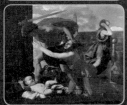

그림부터 보자. 17세기 스페인의 궁정화가 디에고 벨라스케스Diego Rodriguez de Silva Velazquez, 1599~1660가 그린 초상화 「교황 인노켄티우스 10세」 이다. 그림 속 교황의 표정이 냉혹해 보이긴 하지만, 오히려 이 그림을 '아름답다'고 느끼는 사람도 있을 것 같다. 하지만 이 그림은 진짜 주인공을 불러내기 위한 미끼 같은 것이다. 예수의 출현을 예고하는 세례자 요한 같다고 할까? 벨라스케스의 「교향 인노켄티우스 10세」는 다음에 보게 될 '주인공 그림'의 출발점이 되는 작품이다. 바로 프랜시스 베이컨Francis Bacon, 1909~92의 1953년 작 「벨라스케스의 인노켄티우스 10세의 초상화 습작」이다.

나는 이 작품을 처음 보고 말문이 막혔다. 이것도 오마주라고 할 수 있을까? 거북한 감정이 일 정도로 표현이 강렬하기 때문이다. 하지만 작품의 흡인력이 대단하다는 사실만은 인정할 수밖에 없었다. 그래서 이런 생각이 들었다. 벨라스케스는 후배 작가가 그림을 이렇게 바꿔놓은걸 봤다면 재미있어했을 것 같다는 상상. 완전히 다른 느낌의 그림으로 변해버렸으니, 벨라스케스는 '오호라, 이거 신기한데?' 하면서 실눈을 뜨고 봤을 것 같다.

냉혹했던 교황이 절규하는 교황으로

베이컨 그림 속의 인노켄티우스 10세는 있는 대로 고함을 지르고 있지만, 실제로는 고통에 절규하는 타입의 사람이 아니었다. 교황은 신에게 헌신하는 성직자라기보다는 오히려 세속적인 욕망에 흠뻑 절은 냉정한 야심가였다고 전한다. 복잡했던 당시 유럽의 정치 구도에서 만만치 않은 입김을 행사한 정치가였던 것이다. 그런 인물을 이 지경으로 만들어놓았으니, 벨라스케스가 봤다면 분명 흥미로워하지 않았을까? 그렇다면, 저절

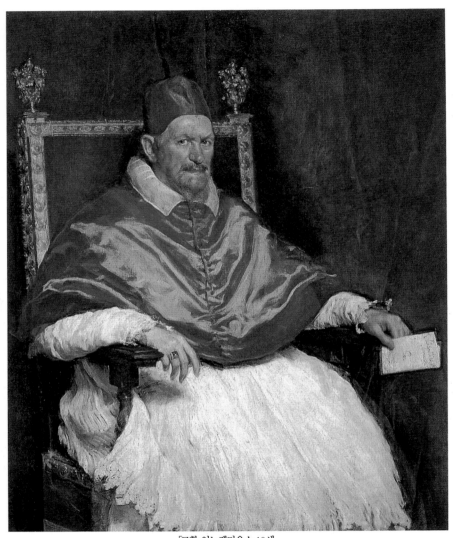

「교황 인노켄티우스 10세」
디에고 벨라스케스 | 캔버스에 유채 | 140×120cm | 1649~50 | 로마 도리아 팜필립 미술관

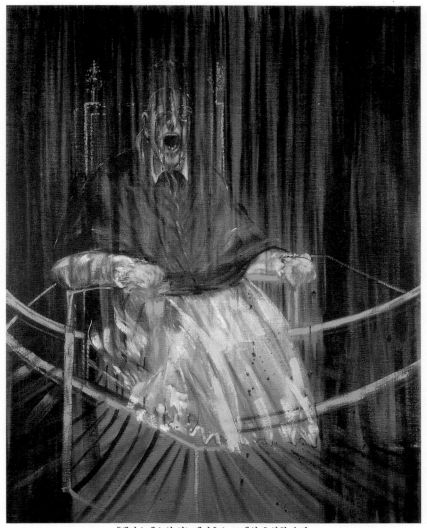

「벨라스케스의 인노켄티우스 10세의 초상화 습작」
프랜시스 베이컨 | 캔버스에 유채 | 153×118cm | 1953 | 아이오와 디모인 아트센터

검은 개인을 그리다

로 따라 나오는 그다음 궁금증. 베이컨은 인노켄티우스 10세라는 인물을 왜 이런 식으로 표현했을까? 답을 구하기 위해 먼저 베이컨의 그림에서 무엇이, 어떤 감정이 읽히는지 살펴보자.

일단 제일 먼저 느껴지는 것은 교황이 고통 받고 있는 듯하다는 것이다. 교황 권력의 상징이자 교회의 상징인 교황좌教皇座가 아니라 꼭 '전기 고문 의자'에 앉아 있는 것 같다. 그도 그럴 것이 불안 때문인지 공포에 짓눌렸기 때문인지, 교황은 아주 원초적인 절규를 내지르고 있기 때문이다.

어떻게 보면, 초현실적인 느낌도 든다. 교황의 얼굴 위로 그어진 세로선 때문이다. 저 칼날 같은 세로선은 만화에서는 시간과 속도를 묘사할 때 쓰이곤 한다. 그래서인지 교황은 꼭 무서운 속도로 다른 시간 속으로 건너가는 듯, 어둠 속으로 급격히 소멸되는 것처럼 느껴진다. 마치 흡혈귀 영화에서 뱀파이어들이 햇빛에 노출됐을 때, 비명을 지르면서 급격하고 격렬하게 몸이 무너져 내리는 장면과 비슷한 것 같기도 하다. 이 그림에 대한 전문가들의 감상도 크게 다른 것 같지 않다. 전문가들은 베이컨이 앞서 이야기한 바로 그 느낌을 표현해내기 위해, 벨라스케스의 그림을 변형했다고 해석하고 있다.

베이컨은 두려움과 속박으로 일그러진 육체를 표현하는 데 평생을 바쳤다. 그래서 앞서 본 「벨라스케스의 인노켄티우스 10세의 초상화 습작」도 여러 이본異本이 존재한다. 1949년부터 1960년대 초반까지 베이컨의 손에서 40점이 넘는 교황의 초상화들이 탄생했다고 하니 말이다. 베이컨은 "나는 벨라스케스가 교황을 모사한 그림이 들어 있는 책은 모두 산다. 그 그림들은 나를 압박하고, 심지어는 모든 종류의 감정과 환상을 나에게 보여주기 때문이다"라면서 인노켄티우스 10세에 대한 애정(?)을 토로하기도 했다. 그중 하나가 앞의 그림과 묘하게 차이가 나는 「머리 VI」

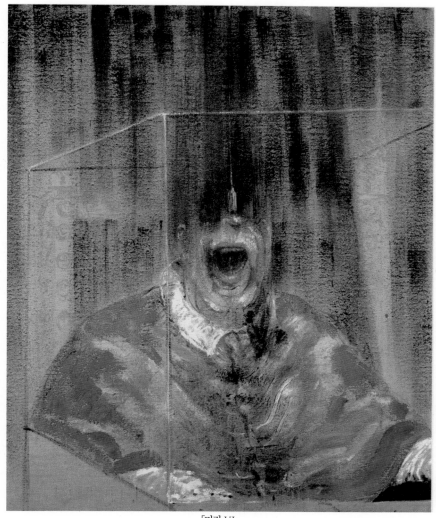

「머리 VI」
프랜시스 베이컨 | 캔버스에 유채 | 93.2×76.5cm | 1949 | 런던 영국문화예술위원회

검은 개인을 그리다

이다. 교황이 이번엔 큐빅 속에 갇혀버렸다. 베이컨 때문에 인노켄티우스 10세가 여러 가지로 고초를 겪는 셈이다. (그에게 심심한 위로를!)

베이컨은 1948년에서 1949년에 걸쳐 '머리' 연작을 만들어냈는데, 그중 한 작품이 바로 「머리 VI」이다. 베이컨이 특별히 '머리'에 집중한 이유는 입 주위를 중심으로 한 인물의 변형, 침묵 속의 외침과 비명을 탐구하기 위해서였다고 한다. 그는 인간이 굉장히 무력한 존재임을 표현하고 싶었던 것 같다. 그가 묘사한 교황의 머리만 봐도 알 수 있다. 얼마나 무서우면 아래턱이 빠진 것처럼 저렇게 입을 크게 벌리고 비명을 지르고 있는 걸까? 베이컨은 생전에 "내 그림은 이렇게 보아야 한다. 마치 인간의 본성 자체가 고스란히 그림을 통해 관통되듯이, 인간의 현존과 지나간 사건들이 기억의 흔적을 남기듯이, 마치 달팽이 한 마리가 그 점액을 분비하듯이"라고 말한 적이 있다. 그런 의미에서 베이컨이 궁극적으로 무엇을 말하려고 했는지, 그 비밀의 열쇠를 찾으려면 역시 화가의 생애부터 먼저 살펴보는 게 좋을 것 같다.

공포와 불안으로 뒤섞인 세상

프랜시스 베이컨. 무척이나 귀에 익은 이름이다. 옳거니! '4대 우상론'을 설파한 철학자 프랜시스 베이컨1561~1626과 이름이 똑같다. 무슨 관계가 있는 것일까? 사실 화가 베이컨은 철학자이자 과학자, 정치가였던 프랜시스 베이컨 경의 먼 후손이다. 하지만 아이로니컬하게도 화가 베이컨은 철학 공부를 거의 하지 못했다. 베이컨은 1909년 더블린의 영국계 아일랜드 가정에서 가난한 말 조련사의 아들로 태어났다. 유년시절에는 아일랜드 공화군의 공격을 피해 할머니 집에 숨어 지냈고 그러다 보니 학교에 거의 다

니지 못했다. 여성복 가게 점원, 청소부 등의 직업을 전전하던 베이컨은 1927년 프랑스에 가게 되는데, 이때 자신의 운명을 바꿀 일생일대의 작품을 만나게 된다. 그가 줄기차게 표현해낸 '절규'의 원형이 되는 푸생의 「무고한 사람들에 대한 학살」이다.

푸생의 「무고한 사람들에 대한 학살」은 신약성경 마태오복음 2장의 내용을 그림으로 옮긴 것이다. 줄거리는 다음과 같다. 베들레헴에서 아기예수가 탄생했을 무렵, 동방의 세 박사가 헤롯 왕을 찾아왔다. 그리고 왕에게 "유대의 왕으로 태어나신 분이 어디에 계신가" 하고 물었다. 헤롯 왕의 입장에서는 자기가 왕인데 또 다른 왕이 태어났다고 하니 기가 막힐 노릇이었다. 그러나 세상 이치를 환히 꿰뚫어 보는 천문학에 능한 전문가들이 새로 탄생한 왕의 별을 보고 동방의 먼 나라에서 예루살렘까지 찾아왔다는 말에 헤롯 왕은 권좌에 위협을 느끼게 됐다. 헤롯 왕은 당황하지 않을 수 없었지만 겉으로는 태연한 척하며 동방박사들에게 말한다. "가서 그 아기를 잘 찾아보시오. 나도 가서 경배할 것이니 찾거든 알려주시오." 실은 그곳을 알게 되면 병사를 보내 그 아기를 죽여 불행의 씨를 없애버릴 속셈이었다. 박사들은 별이 안내하는 대로 아기가 태어난 곳을 찾아가 아기 예수에게 황금과 유향 그리고 몰약을 예물로 바쳤다. 그러고는 꿈에서 헤롯 왕에게 돌아가지 말라는 하느님의 계시를 받고는 다른 길로 자기 나라로 돌아갔다. 동방의 세 박사가 돌아오지 않자 왕은 그들에게 속았다는 것을 알고 분노한다. 그는 병사들에게 베들레헴 일대에 사는 두 살 아래 사내아이는 모두 죽이라고 명령해 어린 생명들을 무참히 살해해버린다.

푸생은 그 '피비린내 나는 현장'을 긴장감 있게 포착했다. 무자비한 병사들에게서 자식의 생명을 지키려 발버둥치는 어머니들과 이에 아랑곳

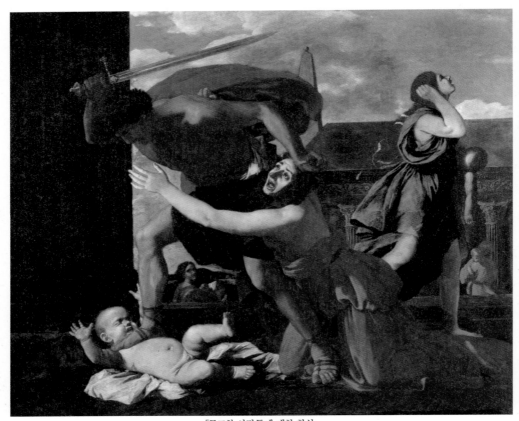

「무고한 사람들에 대한 학살」

니콜라 푸생 │ 캔버스에 유채 │ 141×171cm │ 1630~31 │ 샹티이 콩데 미술관

하지 않고 아이의 목을 누른 채 막 칼을 휘두르려는 병사. 베이컨은 콩데 미술관에서 이 그림과 마주했는데, 전면에 표현된 어머니가 아이를 빼앗길 때 절규하는 모습에 강렬한 인상을 받았다고 한다. 아이의 목이 병사의 발에 짓눌리는 걸 멀쩡히 보고 있어야만 하는 어미의 모습에서 베이컨은 어찌할 수 없는 인간의 무력감 같은 것을 느낀 게 틀림없다.

이뿐 아니라 베이컨은 1925년에 개봉된 러시아 영화감독 에이젠슈테인의 영화 「전함 포툠킨」에 등장하는 여인의 절규에서도 깊은 인상을 받았다고 토로한 적이 있다. 이 여인의 절규에서 느껴지는 것은 역시나 무기력함이다. 영화 속 여인은 아기가 타고 있는 유모차가 계단으로 굴러 떨어져도 어찌할 수 없이, 그저 소리만 지를 수밖에 없기 때문이다.

이렇듯 '인간의 무력함'에 대해 베이컨이 특별히 깊은 인상을 받았던 이유는, 아마도 인간을 둘러싼 세계가 공포와 불안으로 뒤섞인 수수께끼 같은 곳이라고 믿었기 때문일 것이다. 인간이란 알고 보니 너무나 허약한 피조물이었던 것이다. 우리를 가두고 비틀며 망가뜨리는 파괴력 앞에 예나 지금이나 인간들은 무방비 상태로 찢긴다. 당장 세계에서 둘째가라면 서러울 만큼 심리적으로 고립된 생활을 하고 있는 오늘날의 한국인들만 봐도 그렇다. '이유 없는 생존게임'만 하다가 결국엔 자살에 이르는 사람들이 넘쳐나는 한국 사회를 상기해보면 말이다. 베이컨은 이처럼 자기 자신을 비롯한 모든 인간들의 무의미한 존재의식을 괴로워한 게 아니었을까. 그는 이렇게 말했다.

삶은 의미가 없다. 단지 우리가 살아 있는 동안 삶에 의미를 부여할 뿐이다.

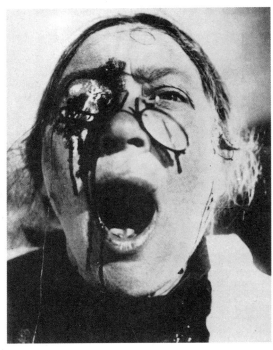

「전함 포툠킨」의 스틸 사진

결국, 인간은 고깃덩어리

베이컨은 그런 절망감을 극에 달할 때까지 추구했다. 그리고 한 가지 결론을 냈다. 개인 간의 진정한 소통은 불가능하다. 관계가 아무리 친밀할지라도 개개인은 영원히 분리되어 있으며 그것이 인간의 숙명이다. 우리는 결국 비극적으로 영혼은 고립된 채 몸만 남은 고깃덩어리에 불과하다. 베이컨은 "푸줏간에 갈 때면 언제나 나는 놀란다. 내가 있어야 할 자리에 고깃덩어리가 놓여 있으니 말이다"라고 말하기도 했다.

그렇게 보면, 베이컨이라는 이름이 돼지고기의 한 부위를 이르는 단어와 똑같은 게 그냥 농담거리만은 아니라는 생각도 든다. 짐승처럼 공포와

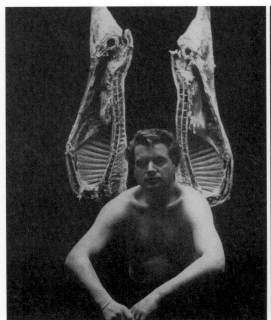

프랜시스 베이컨의 사진과 1954년 작 「고깃덩어리와 인물」

사투를 벌이기만 한다면야, 사실 인간이 고깃덩어리와 무엇이 다르겠는가. 그래서일까? 급기야 베이컨은 고깃덩어리를 그림으로 끌어들인다.

교황 인노켄티우스 10세와 고깃덩어리는 절묘한 조화를 이룬다. 「고깃덩어리와 인물」에서 교황은 살아 있는 인간이라기보다는 비명으로 얼룩진 살코기 같다. 고깃덩어리로 전락한 인간은 슬프기도 하지만 한편으로 역겹다. 이는 베이컨이 노린 효과이기도 하다. 그는 고기를 '감각의 질료'로 사용하고자 했기 때문이다.

사실 이런 시도는 렘브란트가 먼저 했다. 「가죽을 벗긴 소」가 그것. 이 작품은 당시 굉장한 스캔들을 일으켰다. 그도 그럴 것이, 원래 화폭은 신

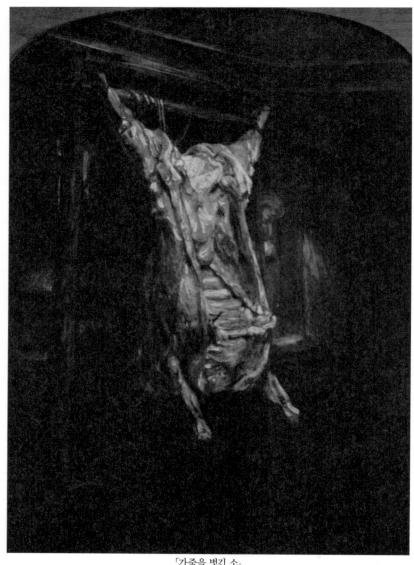

「가죽을 벗긴 소」
렘브란트 판 레인 | 나무판에 유채 | 94×69cm | 1655 | 파리 루브르박물관

들의 공간이었고 그 뒤에 점차 역사적 영웅, 귀족이 차지했다가 마침내 평범한 인간이 화폭을 장식할 차례가 됐는데, 렘브란트는 소를, 그것도 껍데기를 벗겨낸 죽은 소를 사실적으로 그려냈으니 말이다. 금기를 깬 건 역사나 주목받기 마련인지, 후에 리투아니아 출신의 프랑스 화가 생 수틴 Chaim Soutine, 1894~1944도 같은 주제로 그림을 그리게 된다. 아마 베이컨도 렘브란트의 영향을 받지 않았을까.

재미있는 사실은 가죽을 벗긴 육체(소)가 매달린 모습이 어딘지 모르게 십자가에 매달린 예수를 연상시킨다는 것이다. 그래서일까? 베이컨의 '고깃덩어리'도 십자가에 매달린다. 십자가에 아로새겨진 절규하는 입을 주목해보자. 어떤 폭력을 암시하는 듯하다. 인간이 예수를 폭력으로 십자가에 매단 것처럼, 인간에게 좌절과 공포, 불안을 주는 존재는 바로 인간이라는 것을 말하는 것일까. 아니면 예수가 십자가에 매달렸을 때 느낀 고통처럼, 인간의 공포감도 가공할 만하다는 이야기를 하는 것일까.

어느 쪽이든 베이컨의 작품이 우리를 숨 막히게 하는 건 마찬가지다. 그건 그 작품들이 '짐승의 시간' 속에서 살아가는 우리의 일상을 생생하게 증언하고 있기 때문일 것이다. 야만과 폭력이 그다지 멀리 있지 않다는 것, 우리 일상에 잠재돼 있다는 것, 우리가

「가죽을 벗긴 소」
생 수틴 | 캔버스에 유채 | 140.3×107.6cm
1924 | 버팔로 올브라이트녹스 미술관

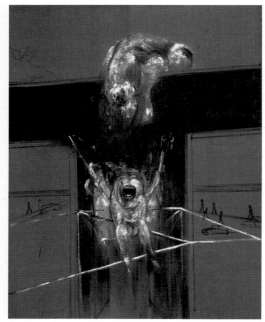

「십자가 부분」
프랜시스 베이컨 | 캔버스에 유채 | 140×108.5cm | 1950
아이트호번 판 아버 시립미술관

인간이기 이전에 서로 먹고 먹히는 살덩이라는 사실을 말이다. 베이컨의 그림들은 '보는' 것이 아니라 온몸의 신경을 곤두세운 채 '경험해야' 한다는 말이 이해가 된다. 베이컨의 그림들이 캔버스에서 왜곡된 형태로 제시되는 건, 어쩌면 있는 그대로 재현하기엔 현실이 너무도 엄청나서일지도 모른다. 항상 불안에 떨면서 고슴도치처럼 잔뜩 가시를 세우고 살아야 하는 우리 현실 말이다.

권태를 허용치 않는 공포의 그림

사실 불안과 공포는 '마음의 일기예보'라는 점에서 꼭 나쁜 건 아닐 것이다. 비가 올 것 같으니 우산 챙겨 나가야겠네? 하는 마음 말이다. 막상 어려움이 언제 닥칠지 모르는 상황에서, 불안과 공포가 없으면 대비 없이 비를 흠뻑 맞아버릴 수 있다. 이렇듯 불확실성이란 삶의 본질적 조건이다. 현대 사회는 두려움으로 유지된다고 해도 과언이 아니다. 1년 후, 10년 후 어떻게 될지 모른다는 불안 때문에, 현재의 인생은 끊임없이 반납된다. 오직 미래를 위해서만 살아가는 '현재들'만 있는 삶이, 지금 우리네

삶 같다. 인간에겐 유보시킬 행복이란 없다는 말이 무색하게 말이다.

그렇다고 불안이 완전히 해결되지 않으니 현대인들은 더 힘들다. 하루 하루 충실하게 살면 될 것 같은데 열심히 살면 살수록 불안은 더 비대해 지기만 한다. 나를 둘러싼 환경이 결코 우호적이지 않다는 깨달음, 그 막 연함에서 공포가 싹트는 것 같다. 동정 없는 세상에서 살아가는 인간들, 그 일상에서 희망을 찾아야 하는 인간의 무기력함. 그리고 마지막에 혼 자 살아남는 자가 모든 것을 차지한다는 이 자본주의 사회의 성공 메커 니즘, 그것이 진짜 공포 아닐까. 재미있는 사실은 객관적인 상황이 절망적 일수록 역설적이게도 희망이란 말의 사용 빈도와 유인 효과는 점점 커진 다는 것이다. 이때 바로 희망이 '고문'으로 변하는 것 같다. 고문의 의도가 없다고 해서 고문이 아닌 것은 아니니까.

그런 의미에서 베이컨의 작품을 가득 채우는 폭력성은 현실을 비추는 거울이기도 하다. 실제로 일어나고 있지만 우리가 인식하지 못했던 폭력 을 작품에서 극명하게 보여주고, 거기에 어떤 충격과 불편함을 느끼는 우 리에게 지금 이 사회의 모습을 깨닫게 해주는 것이다. 절망을 안겨주는 이 사회가 '시스템적으로' 그 안에 사는 사람들에게 폭력을 행사하고 있다 는 것을, 정작 사회 스스로는 잘 모르는 것. 마찬가지로 희망 없이 하루 하루 사는 사람들도 폭력을 당하고 있다는 사실을 잘 모른다는 것. 이 모 든 게 문제가 아닐까. 따라서 그런 불안, 공포, 폭력을 올바로 직시하는 게 그것들로부터 멀어지는 지름길인 것 같다.

그런 의미에서 베이컨의 이 끔찍한 그림들은 역설적으로, 아무렇지도 않게 벌어지는 가공할 만한 폭력을 직시하는 계기가 되고, 폭력을 경계하 게 하는 듯하다. '고통의 반대는 행복이 아니라 권태'라는 말도 있다. 어떻 게 고통과 더불어 살아갈지, 어디에 서서 고통을 바라보아야 할지에 따라

고통은 다르게 해석되기 마련이다. 즉, 우리가 고통을 어떻게 해석하느냐에 따라 고통은 축복이 될 수도 있다는 것, 그 해석을 가로막는 권태야말로 우리 삶에서 축출해야 하는 태도라는 이야기다. 베이컨의 그림은 권태를 용납하지 않는다. 그림을 볼 때마다 머리에 찬물을 뒤집어쓴 것 같은 충격을 주니까 말이다. 고통을 '자원화'하는 힘을 준다는 것, 그것이 베이컨 그림의 최대 미덕이 아닐까 싶다.

잔인함에
매혹되다

_프란시스코 고야, '전쟁의 참화' 연작,
「이성이 잠들면 괴물이 나타난다」
「정신병자 수용소」「곤봉 결투」

제목 그대로다. '시체에 대해 이 무슨 야만적인 행위인가.' 정말 전쟁은 사람의 이성을 마비시키는 것 같다. 이 작품에 표현된 '야만적인 행위'의 희생자는 전쟁 중의 포로였다. 그림의 배경이 된 전쟁은 나폴레옹의 이베리아 대륙 지배에 대항해 스페인 민중이 독립을 위해 봉기한 반도전쟁 1808~14이다.

이 작품은 스페인의 화가 고야Francisco de Goya, 1746~1828의 '전쟁의 참화 Los Desasatres de la Guerra' 동판화 연작 중 하나다. 화가의 국적을 고려해본다면, 이 야만적인 행위를 한 사람은 프랑스 군인이고, 희생자는 스페인 포로일 법하다. 하지만 전쟁을 바라보는 고야의 시선은 우리의 예상을 벗어난다. 고야가 이 그림을 그린 이유는 프랑스인들에 대한 적대감 때문도, 스페인 민중의 애국심을 고양하기 위해서도 아니었다. 프랑스인들이 야

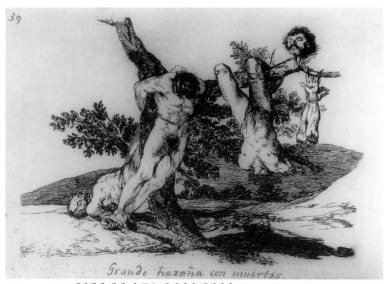

「시체에 대해 이 무슨 야만적인 행위인가」 ('전쟁의 참화' 제39번)
프란시스코 고야 | 동판화 | 15.7×20.8cm | 1810~15년경

만적인 짓을 했다면, 스페인 사람들도 프랑스인들에게 이런 잔혹극을 똑같이 벌였을 것 아니었겠는가. 복수는 복수를 낳는 법이니까. 고야는 '이 희생자들은 어느 나라 사람'이라고 뚜렷하게 명시해두지 않았다.

**전쟁의
잔혹한 민낯**　　　　　물론 고야가 이 전쟁에 대해 굉장히 분노했던 것은 사실이다. 하지만 애초에 고야는 프랑스혁명의 성과인 '공화주의 수호'를 내세우면서 시작되었던 반도전쟁의 명분에 찬성했었다고 전한다.

　썩어 빠진 왕을 중심으로 한 귀족들의 세상을 갈아엎고 민중의 평등한 권리를 보장하는 공화정 건립을 기치로 내건 프랑스혁명으로 부르봉 왕가가 무너지자, 프랑스 주변의 왕국들은 자연히 좌불안석이었다. 혁명의 기운이 몰아닥쳐서 지위가 위태로워질까봐 두려웠기 때문이다. 결국 공화정을 무너뜨리려 혈안이 된 스페인을 비롯한 다른 주변 국가들이 힘을 보태자, 나폴레옹은 프랑스혁명의 성과를 지키기 위해, 또 그것을 다른 유럽 국가들에 전파하기 위해 전쟁을 벌이게 된다. 그중 하나가 바로 반도전쟁이다.

　하지만 명분만 좋으면 뭐하겠는가. 실제 전쟁의 민낯은 잔혹하기 그지없었다. 고야의 그림처럼, 자기와 생각이 다르다는 이유만으로 같은 인간을 아무렇지도 않게 고깃덩어리 취급했으니 말이다. 동물의 사체를 이런 식으로 전시해놓았다고 상상해보라. 끔찍해하며 얼른 눈길을 피했을 것 같다. 하물며 인간인데 얼마나 증오했으면, 이렇게 시신을 훼손하고 전시할 생각을 다 했을까? 역시나 앞서 얘기했듯 전쟁이란 극한 상황은 이런 일을 가능하게 할 정도로 인간의 이성을 한순간에 마비시킨다. 분명 먼저

시작한 사람이 있을 텐데, 일단 일이 진행되면 이쪽이고 저쪽이고 가릴 것 없이 모두 뒤엉켜서 잔혹 행위를 하게 마련이니 말이다. 서로가 서로에게 복수하고, 피는 피를 부르고 그렇게 서로가 서로를 자극하면서 끝 모르는 상승작용을 일으킨다.

그래서 그림 속 희생자가 프랑스 사람인지, 스페인 사람인지 구분하는 건 의미가 없다. 전쟁의 피해자와 책임자 들은 집합적인 인간이고, 그렇게 표준화된 익명의 인간들이 이 행위의 주체라는 사실이 중요하다. 더구나 고야가 표현한 이미지가 특정한 전쟁, 즉 반도전쟁에 관한 일만을 표현했다고 단정 지을 수도 없을 것 같다. 고야는 평소에도 인간의 사악한 면모를 표현한 화가로 알려져 있었다. 전쟁으로 인간 삶 전면에 드러난 사악함을 고야가 놓쳤을 리는 없을 것이다. 전쟁이라는 사안은 인간이 본래 가지고 있는 사악함을 표면화하는 촉매 역할을 했을 뿐이다. 사실 인간의 내면에는 '잔인함에 대한 사랑'이 원래부터 존재하고 있었다는 것, 그것이 고야의 생각 아니었을까.

잔인한 것이 좋아

사실 누구에게나 조금씩 잔인함을 즐기는 측면이 있는 것 같다. 어릴 적, 아무렇지도 않게 잠자리의 날개를 떼어내고 곤충들의 몸을 조각내는 꼬마들을 심심치 않게 볼 수 있었다. 말로는 잔인하다면서도 그 조각난 곤충들의 몸을 흥미롭게 관찰했던 친구들도 분명 있었다. 잔인한 행동은 실은 일종의 유희였던 것이다.

마찬가지로 고야의 그림을 보자. 이 '야만적인 일'을 저지른 당사자가 눈살을 찌푸리면서 이 일을 했을 것 같지는 않다. 어쩌면 복수심에 불타 시

신을 훼손하는 것을 재미있어 했을지도 모른다. 시신을 조각내고 재배치해서 전시하는 것은 죽은 자를 우스꽝스러워 보이게 만들기 때문이다. 더 나아가 성기를 훼손함으로써 거세공포증까지 드러냈다. 중요한 신체 부위에 대한 훼손은 효과적인 모욕이자 보복 수단이었을 테다.

앞의 작품과 같은 연작인 「이것은 최악이다」 역시 제목 그대로 '최악'이다. 팔이 잘린 채 꼬챙이에 꿰어져 나무에 전시된 사람. 고야는 왜 이렇게 '최악'인 작품을 그려냈을까.

고야는 왜 나뭇가지에 매달린 절단된 시신 같은 비인간적인 장면들만 그리느냐는 하인의 질문에 "야만인은 되지 말자는 얘기를 영원히 남기고 싶어서"라고 대답했다고 한다. 고야는 이런 의도로 동판화 82장을 제작했

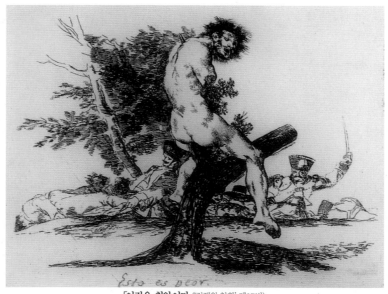

「이것은 최악이다」(『전쟁의 참화』 제37번)
프란시스코 고야 | 동판화 | 15.7×20.5cm | 1810~15년경

는데 이것이 앞서 소개했던 '전쟁의 참화' 연작이다. '보나파르트에 대하여 스페인이 행한 피비린내 나는 싸움의 운명적인 결말과 또 하나의 강렬한 변덕'이라는 부제가 붙은 '전쟁의 참화'는 정치적인 이유로 고야가 죽은 뒤 35년이 지나도록 출판되지 않았다.

그런데 '또 하나의 강렬한 변덕'에서 '변덕'은 무엇을 뜻할까? 두 가지로 생각할 수 있다. 첫째는 공화정 수호를 내세웠던 나폴레옹이 스스로 황제가 되어 정복전쟁을 일으킨 '변덕'이다. 둘째는 고야가 '전쟁의 참화' 연작을 제작하기 전인 1797~98년에 제작한, 인간의 관습과 무지를 비판한 내용으로 채워진 '카프리초스caprichos, 변덕' 연작의 연장선상에서 만들어진 작품이라는 것을 뜻한다. 앞서 봤듯이 '전쟁의 참화'에서 고야는 인간들의 잔인성과 악랄한 관습에 대해 통렬하게 비판하고 있으니 말이다. 그중 「이성이 잠들면 괴물이 나타난다」는 '카프리초스' 연작의 대표작으로 꼽히는 그림이다.

"동물적인 얼굴과 악마적인 웃음은 모두 인간의 것이다" 2000년 가을부터 2001년 초까지 덕수궁 미술관에서 열렸던 〈고야―얼굴, 영혼의 거울〉전에서 '카프리초스'와 '전쟁의 참화' 연작을 직접 볼 수 있었다. 고백하자면, 사실 나는 같은 장소에서 열리고 있던 〈오르세 미술관 한국전―인상파와 근대미술〉전을 보기 위해 덕수궁까지 갔던 차였다. 말하자면 고야전은 '덤'이었던 셈이다. 1층에서 르누아르의 따뜻한 살롱풍 그림을 보다가 2층에 올라가서 고야의 어두운 그림을 대면했던 기분이란! 그런데 아이러니컬하게도 지나고 보니 고야 그림만 강렬하게 머리에 남아 있다. 그것이 고야의 힘일 것이다. 우리가 잘

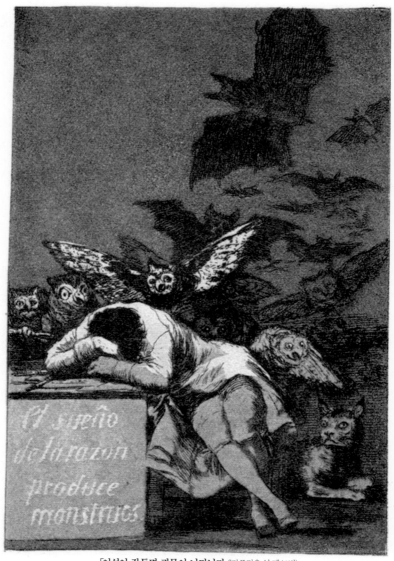

「이성이 잠들면 괴물이 나타난다」('카프리초스' 제43번)
프란시스코 고야 | 동판화 | 1797~98

알지 못하는, 우리 내면의 어둠을 캔버스에 적나라하게 표현해냈으니, 관객들은 뭔가를 들킨 기분 아니었을까? 보들레르도 고야에 대해 이렇게 얘기했다고 한다.

> 고야의 뛰어난 점은 고야가 확실한 괴물의 형태를 창조했다는 데에 있다. 고야가 창조한 괴물은 있을 법하며 조화롭다. 그 모든 왜곡된 동물적인 얼굴과 악마적인 웃음은 모두 인간의 것이다.

인간의 심성은 본래 악하다는 그 말, 믿고 싶지 않지만 거기에 일말의 진실이 들어 있는 건 부인할 수 없는 것 같다. 정확하게 말하자면 '인간의 심성에는 악한 부분이 있다' 정도가 되지 않을까. 프로이트 또한 이렇게 말했다.

> '살인하지 말라'는 십계명에서 강조하고 있는 말이다. 바로 이것이 인간이 끊임없이 오랜 세월에 걸쳐 내려온 살인자들의 후예들이라는 것을 확인해 주는 말이다. 이처럼 인간들의 피 속에는 살인에 대한 욕망이 흘렀고, 현재의 우리 또한 그럴 것이다.

이처럼 악한 심성을 우리가 자율적으로 통제할 수 있느냐 하는 것이 관건이 아닐까 싶다. 교회에서는 사탄의 충동질 때문에 인간이 잔인해진다고 하지만, 결국 그 사탄은 내 마음속에 존재하기 때문이다. 정말로 사람들이 잔인해지도록 몰아대는 것이 과연 악마일까. 돌이켜보자. 사자와 검투사 중 어느 하나가 죽어야 끝났던 로마 원형경기장의 대결부터 시작해서 현대까지 내려오는 소름끼치는 스페인 투우 경기, 유혈이 낭자한 태

국의 닭싸움 등 잔인한 구경거리는 항상 인기였다. 공개 처형도 빼놓을 수 없다. 단두대 처형, 십자가형, 화형 등 공개 처형을 할 때는 시대를 막론하고 항상 군중이 몰려들었다. 이것이 정의에 대한 사랑에서 나온 쾌감일까, 아니면 복수를 갈망하며 피를 바라는 비열한 취향일까?

'설마 요즘에도 그러랴. 옛날, 문명화되기 전의 일이지' 하는 생각도 들 것이다. 하지만 내 생각은 다르다. 오늘날 끔찍한 것을 선호하는 본능이 없어진 것이 아니라 예의범절과 교양으로 억제되어 있기에 좀 덜하게 보이는 것 아닐까. 선혈이 무지막지하게 튀는 영화들이 인기 있는 이유는 무엇일까? 영화는 허구니까 관객의 양심을 뒤흔들 일이 없기 때문이다. 물론 호기심 탓도 있을 것이다. 평소 잘 보지 못하는 끔찍하고 기괴한 것은 흥분을 가져다주니 말이다.

고야가 사는 시대에도 이런 '기괴한 것에 대한 취향'이 유행이었다고 한다. 고야는 한때 주로 돈 많은 사람들의 개인 방을 장식하기 위한 그림들을 그렸는데, 당시 자기 방에다 자극적이거나 섬뜩한 사건을 묘사한 그림을 거는 게 유행이었다고 전한다. 「정신병자 수용소」도 그때 고야가 그린 그림 중 하나다.

기괴한 것에 대한 호기심이 얼마나 컸는지 돈을 내고 정신병원을 구경하는 것이 유행이 될 정도였다고 한다. 프랑스에서는 화재 현장이나 잔인한 투우 장면, 난파선과 정신병자 수용소 등을 그린 그림들이 특히 인기가 있었다. 어떻게 정신병원을 묘사한 그림을 집 안에 걸어놓고 감상할 생각을 다 했을까 의아할 정도다. 하긴 악이 휘황한 매력을 발산하듯이 공포라는 것에도 저항하기 어려운 흡인력이 있다. 물론 '안전한 장소'에서 공포를 엿봐야 한다는 전제가 따르지만 말이다. 이는 죽음의 공포를 느낄 때만큼 살아 있는 것을 실감하는 순간은 없다는, 인간 존재의 얄궂은

「정신병자 수용소」

프란시스코 고야 | 양철판에 유채 | 43.5×32.4cm | 1793~94 | 댈러스 메도스 미술관

조건에서 나온 심리일 것이다. 공포영화가, 롤러코스터가 인기를 끄는 이유도 마찬가지다.

이성이 잠들면 괴물이 나타난다

그런 끈적한 욕구를 제어하는 게 중요할 것이다. 우리는 '이성'이라는 것을 선물 받았지만, 고야의 말대로 이성이 잠들면 괴물이 나타나니 말이다. 전쟁 같은 극한 상황에서 나타나는 탈 인간화가 제어되지 않는다면 평상시에도 냉혹함, 잔인한 본능이 나타날 수 있다. 고야가 말년에 그린 그림 「곤봉 결투」는 그 위험성을 전하고 있다. 다리 아랫부분이 흙에 파묻힌 남자 둘이 서로 몽둥이를 휘두르고 있는 그림이다. 상대에 대한 증오심만 남아서인지 또는 피가 피를 부르는 잔인함 자체에 빠져서인지, 이들은 어느 하나가 죽을 때까지 몽둥이를 휘두를 것이다. 힘들다고 뒤로 물러설 수도, 그렇다고 상대를 향해서 앞으로 나아갈 수도 없는 상태에서 말이다. 그러다 같이 죽을 수도 있을 것이다. 싸우고 있는 곳이 늪이라면 서로 힘을 합쳐도 살까 말까 한데, 점점 진흙탕에 빠져드는지도 모르고 싸우고 있는 셈이다.

우리 안에 비인간적인 사악함이 있다는 걸 인정하는 것과는 별개로, 이것을 잘 통제하고 제어하는 것은 분명 의무이다. 그렇지 않으면 고야가 그림 속 두 남자를 통해 섬뜩하게 경고하고 있는 것처럼 모두가 파멸에 이를 수 있다.

고야의 그림들은 하나같이 우리를 불편하게 만든다. 바로 그 불편함이 내 안에 '외면하고 싶은 본질'이 있다는 걸 방증하는 게 아닐까. 우리 안에 사악함과 어두운 마음이 있다는 것 말이다. 그런 의미에서 헤르만 헤

세의 말이 다시금 마음을 찌른다.

만일 누군가를 미워한다면, 당신은 그 사람 안에서 당신의 일부인 어

떤 점을 발견하고 미워하는 것이다. 우리의 일부가 아닌 것은 아무것도 우리를 괴롭힐 수 없다.

팜파탈,
죄의식의 희생양이
되다

_율리우스 클링어, 「살로메」
_중세시대 세이렌 조각상
_허버트 제임스 드레이퍼, 「오디세우스와 세이렌」

한 여인이 걸어가고 있다. 여인의 차림은 도발적이기 그지없다. 상의는 벗은 채 화려한 모자와 치마로 장식한 그녀. 정숙함과는 거리가 먼 모습이다. 그러다 여인이 손에 쥐고 있는 것이 무엇인지 알아차리는 순간, 그 정체가 더욱 궁금해진다. 피가 주르륵 흐르고 있는 남자의 성기라니. 그것도 모자라서 여인의 치마 속에서 막 모습을 드러낸 검은 표범이 남자 성기에서 흐르는 피를 핥으려 하고 있다. 이 경악스러운 그림 속 여성은 도대체 누구일까?

오스트리아의 화가 율리우스 클링어Julius Klinger, 1876~1942가 그린 이 작품의 제목은 「살로메」. 이제야 클링어가 왜 이토록 여자를 괴기스럽게 묘사했는지 이해가 된다. '살로메'는 신약성서에 나오는 인물로, 헤롯 왕의 의붓딸이었다. 수많은 인물이 등장하는 성경에서 살로메가 유독 유명세를 얻은 것은, 세례자 요한의 목숨을 앗아갔기 때문이다. 헤롯의 생일 축하연에서 춤을 추어 그 상으로 세례자 요한의 목을 달라고 요구해 기어이 얻어낸 것이다. 그런데 클링어의 그림 속 살로메는 요한의 목이 아니라 성기를 들고 있다. 왜일까?

살로메가 든 것은 요한의 목이 아니었다? 율리우스 클링어가 살았던 세기말 유럽은 성性에 대해 이율배반적이었다. 영국사에서 성에 가장 엄숙했던 때는 19세기말 빅토리아 여왕 시대1837~1901였다. 빅토리아 시대에는 올바른 가정을 꾸려나가는 일이 국가 차원에서 강조되었는데, 올바른 가정의 덕목 가운데 가장 중요한 것이 여성은 순결과 정조, 남성은 금욕과 절제였다. 개인의 성적 욕구를 적극 통제한 셈이다. 하지만 아이로니컬하게도 이때는 영국 역사상 성병이 가장 유행했던

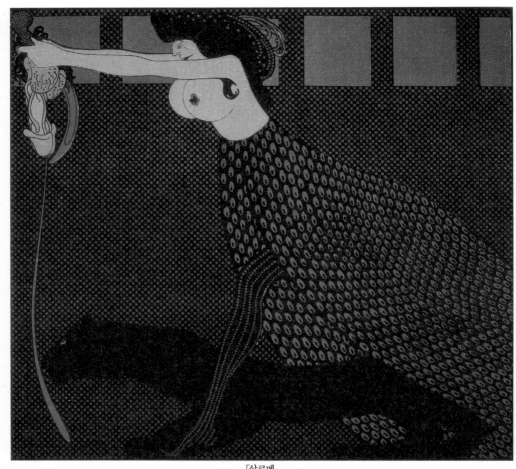

「살로메」

율리우스 클링어 | 컬러 아연 판화 | 19.5×21cm | 1909

시기이기도 했다. 프랑스 철학자 미셸 푸코가 지적한 것처럼, 섹슈얼리티를 억압하면서 섹슈얼리티에 더 집착하게 된 것이다. 문란을 방지하는 법안이 바쁘게 통과되고 있을 때 시장에는 외설물이 넘쳐났다. 비단 영국뿐이었으랴. 세기말 유럽은 성매매와 이로 인한 성병이 만연했다. 오스트리아의 전기 작가 스테판 츠바이크가 회상한 세기말 유럽을 살펴보자.

> 독신으로 지내는 친구들은 열이면 열, 창백한 안색으로 당황해 나를 찾아오곤 했다. 어떤 이는 이미 매독을 앓고 있거나 감염되었을지 모른다고 불안해했고, 또 다른 친구는 여자가 가진 아이의 유산 문제로 협박당하고 있었으며, 세 번째 친구는 가족 몰래 치료할 치료비가 없어서였고, 네 번째 유형은 자기 아이를 가졌다고 주장하는 여자에게 어떻게 돈을 지불해야 할지 몰라서였다. 다섯 번째 친구는 윤락가에서 지갑을 잃어버렸는데 경찰에 신고할 수가 없다는 것이었다.

오랜 시간 동안 기독교 문화의 세례 속에서 살아온 남자들에게 이 같은 '성으로 인한 재앙'은 '섹스는 파멸이며 금욕이 최선'이라는 인식을 주기에 충분했을 것이었다. 하지만 금욕이 강조될수록 성욕은 더 거세게 타올랐다. 어떻게 하랴. 인간에게 성욕이 없으면 오히려 이상하지 않겠는가. 프랑스의 사상가 조르주 바타유가 "인간은 금지된 성의 울타리를 허물 때 죽음보다 강렬한 쾌감을 느낀다"고 이야기했듯이 말이다. 물론 그에 비례해 두려움도 더해갔다. 하지만 이런 고민은 금방 사그라 들었다. 남성들이 창조해낸 새로운 여성상 '팜파탈femme fatale'이 등장했기 때문이다.

팜파탈은
금욕주의의
희생자?

'팜파탈'이란 치명적인 매력으로 유혹하여 남자를 불행과 혼돈 속으로 밀어 넣는 요부나 악녀를 뜻한다. 화려한 얼굴, 아름다운 몸과 목소리를 가지고 있지만 윤리적으로 타락한 존재로서 남성을 파멸로 이끄는 여자, 그들이 '팜파탈'이었다. 클링어가 그린 '살로메'는 팜파탈의 전형이라 할 만하다. 치명적인 유혹으로 남성을 죽음에 이르게 하는 공포의 여자, 팜파탈 살로메.

특기할 점은 19세기 말 유럽 남성들만 여성을 공포의 대상으로 바라본 게 아니라는 사실이다. 미 대륙의 원주민인 메스칼레로족이나 치리카후아족 남자들은 어린 아들에게 이렇게 경고했다고 한다. "여자와는 어떤 짓도 하면 안 된다. 여자는 몸 안에 이빨을 갖고 있어 네 성기를 물어뜯을 테니까." 이를 정신분석학에서 흔히 '바기나 덴타타 Vagina dentata', 즉 이빨 달린 여성의 성기라고 이야기한다. 남성들의 무의식에 깔린 거세공포의 상징인 것이다. 아닌 게 아니라 클링어의 그림 속에 묘사된 검은 표범을 봐도 이 공포를 확인할 수 있다. 여자와 섹스를 하는 순간, 남성의 성기는 검은 표범의 아가리 속으로 들어가게 되는 셈이다. 이렇게 여성들은 편견으로 가득한 캐릭터 '팜파탈'로 다시 태어났고, 남성들은 방종한 성생활로 고통 받거나 비난받는 상황이 오면 딱 한마디만 하면 됐다. "팜파탈이 유혹하는데 내가 어떻게 저항할 수 있었겠어?"

이 모든 부작용은 유럽인들이 인간의 욕망을 불결한 것으로 보면서부터 시작됐다. 유럽인들의 전통적인 사고방식에 따르면 인간의 욕망이란 기독교가 용납할 수 없는, 이교적이며 야만적인 것이었다. 재미있는 것은 인간의 욕망을 절제하기 위해 앞장서 노력해온 교회 역시 실상 욕망을 팔아왔다는 점이다. 교회가 죽음을 앞둔 사람들의 두려움을 이용하여 기독

교를 믿으면 최후의 심판 때 천국을 허락받는다는 믿음을 주입하여 인간들의 영생 욕망을 수렴하는 역할을 맡아왔다는 건 누구도 부인하지 못할 것이다. 이렇게 없앨 수도 없고, 현실적으로 필요하지만 그렇다고 내버려둘 수도 없는 욕망을 어떻게 해야 할까? 결국 인간들은 스스로 합리화하기 위해 악마를 창조했다. 자기 의지와는 달리 욕망의 유혹에 빠지게 되었을 때 그 탓을 '악마의 농간'으로 돌리기 위해서였다. 그 악마 중의 하나가 바로 앞서 봤던 '팜파탈'이다.

사실 성에 대한 기독교의 견해는 대부분 성서를 근거로 한 것이 아니다. 오히려 성을 적대시하는 서양의 태도를 이해하는 열쇠는 고대 그리스의 이원론에 있다. 이원적 사유방식은 세계를 서로 대립하는 두 힘으로 나누고, 그것을 정신적인 것과 물질적인 것, 고급한 것과 저급한 것, 영혼과 육체 등으로 설명한다. 그러고는 인간의 육체를 일종의 감옥으로 보고, 영혼은 육체 속에 유폐됨으로써 벌을 받는 것이라고 주장한다. 이원론적 입장에서 인생의 목적은 구원을 성취하는 것, 즉 영혼을 육체의 지배에서 벗어나게 하는 것이므로, 정신적인 성취를 방해하는 육체적 욕구, 특히 성행위는 지양해야 할 것이 된다.

그러다 보니 중요한 것은 하느님의 나라이지 지상의 삶이 아니다. 하늘나라에서 영원한 행복을 보장받을 수 있도록 검소하고 금욕적인 신앙생활을 하는 것이 인생의 유일한 목적이 된 것이다. 이승은 단지 천당으로 가기 위한 준비를 하는 곳이었다. 현재는 없고 끊임없이 미래를 위한 삶을 살아야 한다. 결국 이런 숨 막히는 일상은 삶의 중요함과 즐거움을 외면하게 하고 자연히 삶을 짜증스럽고 지겨운 것으로, 또 허무하게 여기게 한다. 이른바 종교적 우울증 환자를 만들어내는 것이다. 보리스 파스테르나크는 소설 『닥터 지바고』에서 "인간은 생을 살려고 태어난 것이지 생을

준비하려 태어난 것은 아니다"라고 말한다. 그렇다. '행복하게' 사는 것이 중요하지 '행복을 준비하기 위해' 사는 것은 어리석은 짓 아니겠는가. 미뤄야 할 행복이란 없기 때문이다.

세이렌, 또 다른 유혹자

그런 의미에서 전통적으로 '유혹자'로 자리매김한 '세이렌'도 다시 봐야 할 것 같다. 세이렌은 그리스 신화에 나오는 바다의 요정이다. 여자의 얼굴과 새 모양을 한 괴물로, 이탈리아 앞바다에 나타나 아름다운 노랫소리로 뱃사람들을 홀려 죽게 했다고 한다. 그런데 중세인 9세기 무렵부터 나온 삽화에는 새 모습을 한 세이렌은 점차 사라지고 물고기의 형상이 나타난다. 천사처럼 보이는 새보다는 시커먼 심연 속으로 끌고 들어가는 인어의 모습이 훨씬 쉽게 죽음과 저주를 연상시키기 때문이다.

두 갈래로 갈라진 물고기 꼬리를 단 세이렌 조각상은 재미있게도 수도

이탈리아 시비달레 성당 지붕에 새겨진 세이렌
8세기 | 시비달레 고고학 박물관

세이렌을 조각한 기둥머리
12~13세기.
시칠리아 몬레알레 수도원

원이나 교회 기둥머리와 입구에서 흔히 볼 수 있다. 아일랜드에 있는 거의 모든 성소에 설치된 것으로 알려진 인어 조각상 '실라나히그Sheela-na-gig'가 대표적이다. 왜 하필 독신으로 살아가는 수도사들이 살고 있는 곳에 세이렌 조각상이 있는 걸까? 여인을 품고 싶은 수도사들의 욕망은 자연스러운 것이었으되 결코 선은 아니었기 때문이다. 이 욕망은 신을 향한 정결한 명상을 방해하는 마음속 악마였을 것이다. 교회는 그 악마를 세이렌으로 표현해 욕망을 차단했다. 매일 건물 안팎을 거니는 수도자들은 흉측한 세이렌 조각상을 보면서 '내 욕망은 악마와 다를 바 없다'고 여기며 금욕 의지를 더욱 다졌을 것이다.

세이렌은 그렇게 '불행한 희생양'이 되어갔다. 심지어 세이렌은 기독교 신앙을 정당화하는 데에도 이용되었다. 호메로스의 서사시 『오디세이아』에 등장하는 이야기는 다음과 같다. 달콤한 세이렌의 노래에 홀린 뱃사람들이 넋을 잃고 바다에 빠져 죽길 몇 차례. 트로이 전쟁의 영웅이자 왕인 오디세우스는 10년 모험의 길을 마치고 고향으로 돌아가던 길에 세이

렌의 노랫소리를 듣고픈 욕구에 빠진다. 그래서 고안해낸 방법이 자기 사지를 돛대에 묶게 하고는 부하들은 녹인 밀초로 귀를 막은 채 계속 노를 젓게 한 것. 세이렌의 매혹적인 노래에 이끌려 모두가 죽음의 길에 이르는 것을 막기 위해서였다. 달콤한 노래에 홀린 오디세우스는 밧줄을 풀어 달라고 명령하지만 귀를 막은 부하들은 듣지 못했고, 그 덕에 그는 생환한다.

기독교에서는 죽음과 귀향 사이에서 벌어진 오디세우스의 모험을 신자가 구세주를 만나기까지의 먼 여정으로 받아들이곤 했다 한다. 배는 교회를 은유하며, 바다는 지상의 삶이요, 고향은 영생을 의미한다는 것이다. 그리고 오디세우스는 인간의 영혼을, 세이렌은 길 위에서 만나게 되는 많은 위험을 상징했다. 한마디로 세이렌은 유혹이며 잘못된 길로 이끄는 욕망덩어리라는 것이다.

**욕망을
긍정한 세이렌,
억누른 오디세우스**

하지만, 뒤집어 생각해보면 세이렌을 꼭 나쁘게만 볼 것도 아니다. 오디세우스는 세이렌을 방해자로 여겼지만, 세이렌은 오디세우스에게 적극 관심을 보이며 다가가려 했다. 세이렌은 타인을 포용하고 싶다는 스스로의 감정에 솔직했을 뿐이다. 오디세우스는 아름다운 노래를 듣기는 하지만 전혀 움직일 수 없었으며 결국 밧줄 안에 갇힌 채 타인을 실제로 만날 수는 없었다. 자기를 보존하긴 했지만 타인 덕분에 더 성장할 기회를 저버린 셈이다. 오히려 자기 욕망을 긍정한 세이렌이 진정한 승리자 아닐까?

그래서 더 안타깝다. 세이렌은 더 이상 보이지 않고 욕망을 누르려 애쓰는 수많은 오디세우스만이 이 사회에 가득한 것 같기 때문이다. 섬세하

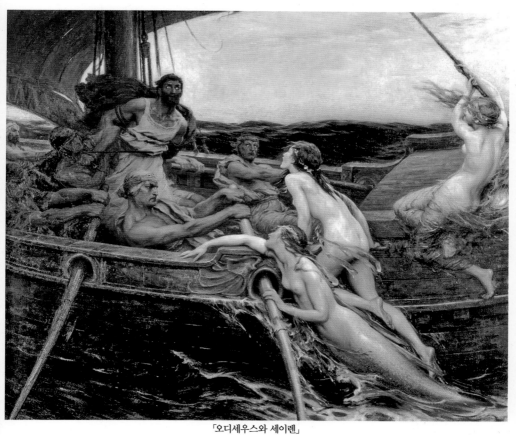

「오디세우스와 세이렌」

허버트 제임스 드레이퍼 | 캔버스에 유채 | 60×71cm | 1909 | 영국 페렌스 미술관

고 예민한 감성을 유지하는 것은 이 사회에서 무난히 살아가는 데 불리할 테니 말이다. 그래서 현대인들은 마치 오디세우스처럼 스스로를 보존하기 위해 감정을 억누르고, 욕구를 억압한 채 살아가는 데 익숙해진 것 같다. 그리고 모두들 이런 태도를 '쿨하다'며 칭송하기 바쁘다. 하지만 '쿨'이라는 것은 사람을 진심으로 대하지 않을 때, 그 거리에서 생겨나는 매력 아닐까? 그 매력이 기만이나 모독과 뭐가 다를까? 내 안의 욕망을 긍정하고, 내 안의 뜨거움을 열심히 발산할 때 타인과 건강한 관계도 맺을 수 있을 것이다. 욕구불만에 시달리며 애꿎은 타인을 '팜파탈'과 '세이렌' 같은 괴물로 만들고, 엉뚱하게 '괴물이 된 타인'을 파멸시키는 데 열정과 에너지를 소비할 때, 타인과 함께 나도 파괴된다. 이때 금욕은 선이 아니라 악이 아닐까.

여자,
남성중심주의에
갇히다

_고등어, 「말을 하는 여자」 「구토하는 올랭피아」

남성은 여성을 본다. 여성은 보이는 자기 자신을 본다. 이것은 남녀 간의 관계를 결정할 뿐만 아니라 여성 자신에 대한 관계도 결정해버릴 것이다. 그녀의 내부 관찰자는 남성이었다. 그리고 피관찰자는 여성이었다. 그녀는 자기 자신을 대상으로 전이시킨다. 그것도 시각의 대상으로서의 자신이다. 결국 거기서 그녀는 정물이 되는 것이다.

_존 버거, 『이미지: 시각과 미디어Ways of Seeing』(동문선, 1997)에서

대학 시절, 도서관 앞 매점은 인문대 학생들의 놀이터였다. 매점 앞 화단을 앉은뱅이 의자 삼아 앉아, 머리도 식히고 자판기 커피도 마시며 선후배들과 가볍게 이야기를 나눴던 것이 내 대학 시절의 낭만적인 추억 중 하나다. 하지만 낭만만 있었으랴. 지금도 내 머릿속을 어지럽히는 별난 경험을 한 곳도 도서관 앞 매점이었다.

그날도 여느 때처럼 과 선배들과 나란히 매점 앞 화단에 앉아 지나가는 학생들을 멍하게 쳐다보며 커피를 마시고 있었다. 그때 담배를 피우던 한 남자 선배가 뜬금없이 "B플러스"라고 내뱉었다. 그러자 옆에 있던 다른 남자 선배는 "에이~ 너무 많이 줬다. 최대 B마이너스 정도지"라고 대꾸하는 것이었다. 그러고는 잠시 후 누군가가 "야야야, F다!"라고 소리쳤고, 남자 선배들은 동시에, 그야말로 폭소를 했다. 나만 모르는 대화에 살짝 부아가 나기도 했고, 선문답 같은 대화를 그냥 듣고 있자니 너무 궁금해서 "그게 뭐냐"며 따지듯 물어봤지만, 선배들은 실실 웃기만 할 뿐 제대로 대답을 해주지 않았다. 나중에 당시 남자친구에게 닦달하듯 캐물은 뒤에라야 비로소 알 수 있었다. 바로 지나가던 여학생들의 '외모'에 점수를 매겼다는 걸. 어떻게 사람을 수치화하면서 농담 따먹기 대상으로 전락시킬 수 있느냐고 발을 구르며 화를 내봤지만, 시큰둥한 대답이 돌아왔

다. "너도 지나가는 남자들 상대로 점수 매기면 되잖아."

여성의 미를 승인하는 자는 남자?

나도 모르는 사이에, 모르는 남성이 나를 점수 매기고 있다는 사실을 아는 여자들 중, 기분이 좋을 사람은 몇이나 될까. 하지만 남성들은 이 '기분 나쁜 행동'을 하는 것에—선배들이 그랬듯—별 죄책감이나 거부감이 없다. 왜일까. 아마도 관성화되었기 때문일 것이다. 미의 기준을 만들어내고 승인하는 사람이 줄곧 남성이었기에. 각종 미인대회의 심사위원 중 대부분이 남성이라는 점은 이를 방증한다. 그러고 보니 성형외과 의사도 대부분 남성이다.

남성이 미를 승인한다면, 여성은 미를 승인받는다. 그러다 보니 남성맞춤형 사회가 만들어낸 미의 기준에 맞추기 위해, 여성들은 굳이 걷기도 힘든 구두를 신고, 칼로 몸과 얼굴을 찢고 플라스틱을 주입한다. 여성들에겐 몸보다 옷이 먼저다. 예쁘고 몸매가 많이 드러나는 옷을 입기 위해 몇 날 며칠 굶고 몸을 깎는 것도 불사한다. 이때 여자들이 입는 옷은 과연 여성용일까, 남성용일까?

물론 이제 남자들에게 잘 보이려고 꾸민다고 말하는 여자는 거의 없다. 자기만족, 자신감을 얻기 위해서라고 항변한다. 즉, 누구에게 잘 보이기 위해서가 아니라 성공하기 위해, 또는 일종의 자기 관리 차원에서 몸을 가꾼다는 것이다. 그러나 정작 왜 여성에게 할당된 일자리의 대부분이 외모를 상품화하는 서비스 업종인지, 왜 외모의 기준이 남성들보다 여성들에게 엄격한지, 왜 굳이 발을 혹사하는 하이힐을 신고, 계단 오를 때마다 신경 쓰이는 미니스커트를 입고, 음식을 먹을 때마다 칼로리를 신경질

「말을 하는 여자」

고등어 │ 종이에 아크릴·색연필 │ 59.4×42cm │ 2007

적으로 따져야 하는지 의문을 품는 여성은 별로 없다. 이것이 어떻게 자신을 위한 일인지, 왜 꼭 그런 일을 해야 자신감이 생기는지 심각하게 생각하지 않기 때문이다. 이처럼 남성의 시선으로 강요된 이데올로기조차 마치 내 언어인 양 내면화할 정도로 '남성 중심적 미의 신화'는 여성들에게도 너무 익숙한 것이 되고 말았다.

한국의 여성 작가 고등어_{1984~} 의 문제의식도 여기에서 출발한다. 페미니즘적 성향이 강하게 나타난 초기작에서, 작가는 남성 언어의 흔적은 곳곳에 널려 있는 데 비해 여성들의 언어는 이 사회에서 제대로 확립되지 못했다고 주장한다. 예를 들어, 「말을 하는 여자」에서 보이듯 여성이 하는 말은 사실 여성을 소유한 남자의 말일 뿐이다. 우리 사회구조가 여성들을 남자의 팔에 끼워진 인형에 불과하도록 강제하고 있다는 것이다. 그래서 고등어는 여성들이 자기만의 언어를 가져야 한다고 주장한다. "현재 여성들이 남성보다 먹는 것이나 몸에 민감한 것은 욕구를 표현할 수 있는 언어가 부족하기 때문"이라고. 여성들이 생각이나 내면을 표현할 마땅한 수단이나 방법이 없기에, 먹거나 먹지 않는 행위에 그다지도 집착하게 된다는 것이다.

거식증에 걸린 올랭피아

사실 맞는 말이다. 주위를 보면 적지 않은 여성들이 남성들의 미의 기준에 맞추기 위해, 날씬해야 한다는 강박관념에 사로잡혀 끝없이 다이어트에 매진한다. 더 나아가 이로 인한 거식증이나 우울증에 시달리기도 한다. 고등어의 「구토하는 올랭피아」는 이런 여성들의 고통스런 현실을 잘 보여주는 작품이다. 도발적인 포즈로 유혹하는 눈빛을 보내던 마네의 「올랭피

<div align="right">

「구토하는 올랭피아」

고등어 | 종이에 아크릴릭·색연필·알코올 | 59.4×168cm | 2008

</div>

검은 개인을 그리다

아,와는 다르게, 고등어의 올랭피아는 도발은커녕 스스로를 고통 속에 밀어 넣고 있다. 손가락을 입속에 밀어 넣은 채 억지로 토하고 있는 것이다. 구토는 음식물을 섭취해 몸을 살찌우는 생존 욕구의 정반대편에 속하는 행위이다. 토하는 것은 분명 고통스런 행위일진대, 여자의 표정은 오히려 담담하다. 왜일까.

자세히 보면 여자를 토하게 만드는 것은 검은 손길이다. 시커먼 손은 여자의 팔을 붙잡고 손가락을 올랭피아의 입으로 집어넣어 토하도록 조종하고 있다. 검은 손의 정체는 무엇일까? 더듬어 가보면 검은 손의 뿌리가 파란색 남근으로 이뤄진 숲속에서 생겨나고 있음을 알 수 있다. 파란 양복을 입은 남자는 '남성의 언어로 이뤄진 사회'를 상징한다. 그 속에서 여성들은 언어를 찾지 못해서 덜 자란 소녀의 모습으로 파란색 숲에 멀뚱히 서 있다. 결국 올랭피아가 구토하라는 사회적 요구에 무감각하게, 간단히 순응한 이유는 남성 언어로 만들어진 사회가 스스로 너무나 익숙했기 때문일지도 모른다.

작가 고등어도 이 그림 속 주인공처럼 한때 '올랭피아'였다. 스스로 거식증으로 고생한 적이 있기 때문. 작가는 한 인터뷰에서 먹고 토하는 무한반복 속에서 몸은 형편없이 망가지고 정체성도 무너졌다고, 결국 붓을 잡으면서 거식증을 극복했다고 고백한 적이 있다.

내가 거식증으로 아파하는 것은 내가 미쳐서, 나라는 사람이 유독 문제가 있어서 그런 것이 아니다. 나는 사회 안에 살면서 아파하게 되었고 아직 내 언어가 없기에 내 욕구를 아주 간편하게 토해버리는 것이라 생각하게 되었다. 그리고 우물 안에 나오고 싶었던 나는 1년 전부터 그림을 조금씩 그리기 시작했다.

여성의 몸은 우리 모두가 다른 사람이기에 다양한 것이 당연하다. 하지만 여성들은 사회의 시선에 맞추어 몸을 변형하고 일률적인 아름다움에 스스로를 끼워 맞춘다. 즉, 남성 이데올로기를 자발적으로 내면화하여 끊임없이 스스로의 몸을 검열하고, 자아 존중의 근거를 타자의 시선에서 찾는 것이다. 고등어의 작품은 "여자의 자유는 우선 남자에게 노No라고 말할 때 시작되는 것"이라고 말하는 듯하다. 보이는 삶을 거부하고 타인의 눈에 길들여진 삶을 박차는 것이다.

하지만 그게 어디 쉬운 일이랴. 사회구조가 바뀌지 않는 한, 남성들의 시선에 맞춘 미를 추종하는 여성들의 삶은 그다지 변하지 않을 것이다. '여자의 피부는 권력이다'라는 노골적인 광고 문구를 내세운 화장품이 버젓이 판매될 정도로, 여자에겐 외모가 계급이라는 암묵적인 '사회적 동의'가 존재하기 때문이다. 실제 역사 속에서도 여자들은 뒷배를 봐주는 남자를 만났을 때만 사회에서 인정을 받았고, 남자를 통해서만 권력을 얻고 신분상승을 이룰 수 있었다. 능력 있고 가문 좋은 부잣집에 시집가 남편의 보살핌을 받는 것, 그것은 남성이 모든 권력을 쥐고 있는 사회에서 어쩌면 여성이 가질 수 있는 최대의 야심이었을 것이다. 용모 단장은 여성이 야심을 이루기 위한 수단이었다. 그래서 여성들은 소위 여성적인 미덕들이 외모에 최대한 드러나도록 혼신의 힘을 기울여왔던 것이다. 그것만이 여성이 안전한 성공을 보장받는 길이었으므로. 그래서 여성들은 거울을 옆에 끼고 꾸밀 수밖에 없었다. 여자의 외모는 그렇게 남자의 권력과 교환되는 거래대상으로 자리 잡아왔다.

내 안의 가부장을 걷어차라

그래서 '여자의 적은 여자'라는 말이 회자되었는지도 모르겠다. 남자는 노력으로 얼마든지 자기 매력을 높일 수 있지만 여자는 남자처럼 실력으로 승부할 수 없었다. 그만큼 성차별이 심했고, 여자에게 주어진 자원도 별로 없었다. 자원이 조금밖에 없다 보니 여자들끼리 물어뜯을 수밖에 없지 않았을까. 다른 여자를 적으로 삼게끔 하는 사회구조다 보니 여자들에게 질투는 어쩔 수 없이 얻게 된 '생존본능' 같은 것이었을 테다.

이런 성차별적 사회구조는 더할 나위 없는 '환상의 짝꿍'인 자본주의 경제와 만나면서 화려하게 꽃피웠다. 부모가, 선생님이, 사회가, 매스미디어가 '여성은 아름다워야 한다'고 말하는 상황에서 여성을 상대로 아름다움을 파는 장사가 수지맞지 않는다면 오히려 이상한 일 아닐까. 자본주의 사회에서 '아름다움'은 고부가가치 상품이 될 수밖에 없었고, 이 상품을 생산하는 패션·미용·성형·연예 산업에 자연히 자본이 집중됐다. 성형외과에 가려면 몇 달치 월급을 헌납해야 하며, 연애에 실패하지 않기 위해서는 고가의 다이어트 약을 먹고 명품 화장품을 발라야 한다. 상품성을 높이기 위하여 더 많은 상품을 소비해야 하는 순환구조에 끼지 못하는 몸은 이 사회에서 도태될 수밖에 없다. 취직도 못 하고, 연애도 못하는 '루저'가 되는 것이다. 그 결과, 여성들은 자발적으로 남성중심주의와 소비자본주의의 합작품인 외모산업의 희생자가 되었다. 너무 부풀린 것 아니냐고? 슬프게도 사실이다. "저, 성형 하나도 한적 없어요. 쌍꺼풀이랑 치아교정이요? 그게 어디 성형 축에 드나요?"라고 당당하게 말하는 세상이 아닌가.

여성이 '볼거리'가 되고 '점수화'되는 사회는 정상적인 사회가 아닐 것이다. 비정상을 정상으로 바로잡으려면 다 큰 어른들마저 분별력을 잃게 만

드는, 여성을 겨냥한 아름다움의 상품화와 소비조장주의, 그 저변에 배어 있는 여성의 성과 성 역할에 대한 그릇된 고정관념을 목청껏 비판해야 할 것이다. 성차별적 사회구조만 바꾼다고 여성들의 삶이 단번에 바뀌진 않을 것이다. 앞서 밝힌 대로, 남성들에게 맞춰진 언어는 법률과 제도, 남자들 머릿속에도 있지만 여자들에게도 배어 있으니 말이다. 여성들이 자기 안의 가부장제 의식을 뜯어내고자 애를 쓰고, 마침내 여성 독자적인 언어를 확립하게 될 때에만, 여성들을 옥죄고 있는 '미의 신화'는 깨지고 여성이 배경이 되는 현실에서 탈출할 수 있지 않을까.

어머니,
모성의 무게에
눌리다

_조반니 세간티니, 「악한 어머니」·「욕망의 징벌」
_막스 에른스트, 「세 명의 목격자 (앙드레 브르통, 폴 엘뤼아르, 화가) 앞에서
아기예수를 체벌하는 성모마리아」

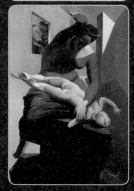

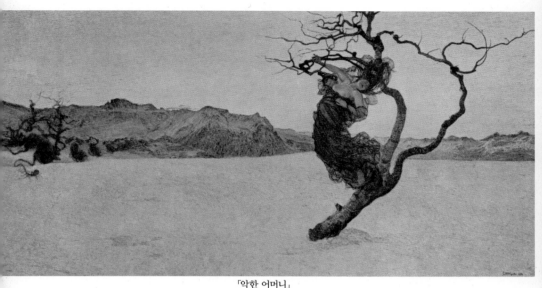

「악한 어머니」
조반니 세간티니 | 보드에 유채 | 105×200cm | 1894 | 벨베데레 오스트리아 갤러리

　조반니 세간티니의 「악한 어머니」를 처음 보았을 때 들었던 느낌은 '무시무시하게 아름답다'는 것이었다. 황량한 얼음 벌판에 자리 잡은 몇 안 되는 헐벗은 너도밤나무들. 그리고 그 나무에 매달린 채 몸부림치는 여성. 마치 얼음 속에 갇힌 아름다운 시체를 본 듯했다. 그러다가 그녀의 가슴에 눈길이 갔다. 맙소사. 여인의 가슴에 신생아인 듯 보이는 아이가 젖을 빨고 있었다. 그런데 여인은 우리가 흔히 생각하는 '어머니'의 모습과는 다르다. 젖을 빠는 아이를 행복한 눈으로 내려다보는 '모성의 아이콘'은 온데간데없고 여인은 그저 온몸을 배배 꼬며 괴로움을 호소하고 있다. 날카로운 비명을 질러보지만 이내 엄청난 바람이 삼켜버린다. 여인은 절망에 빠져 있는 것이다.

그림의 왼쪽으로 눈길을 돌리자 상황은 더욱 끔찍해진다. 그림 앞쪽의 여인이 전부가 아니었던 것이다. 나무에 묶여 고통 받는 여인들이 뒤로 줄줄이 늘어섰다. 그리고 탯줄인지 뿌리인지 모를 기다란 무언가를 배에 단 아이의 모습도 보인다. 이쯤 되면 아이는 두려움의 대상이 아닌가.

이미 저 멀리 보이는 여인들을 끝장낸 것인지, 앞쪽의 여인을 향해 뱀처럼 기어오고 있는 저 아이를 보고 갑자기 생각난 것은, '거미의 모성'이었다. 자기 등에 알을 낳고, 결국 새끼가 태어나면 자기 몸을 먹이로 내어준다는 어미 거미 말이다. 생존본능의 배타성은 그렇게 소름끼치는 것이다. 혹독한 이 상황에서 어미를 잡아먹어서라도 살아나고 말겠다는 어린 생명의 생존 욕망. 저 어린 것을 보고 느낀 것은 그런 감정들이었다. 영화 제목처럼 인생은 아름답지만, 아름다운 인생을 살기 위해서는 타인의 희생이 있어야 하는 걸까.

감상적인 생각은 뒤늦게 제목을 보고난 뒤 산산이 흩어져버렸다. 마치 뒤통수를 맞은 듯 멍멍했다. 세상에, 제목이 '악한 아이'가 아니라 '악한 어머니'란다. 희생자로 보이는 사람이 가해자라니. 그럼 이 어머니들은 벌을 받고 있는 건가. 나는 여성, 그리고 예비 엄마로서 이 그림을 보고 있었다. 하지만 이 그림의 화가는 남성이었다.

서둘러 자료를 찾아봤다. 이 그림은 이탈리아의 화가 조반니 세간티니 Giovanni Segantini, 1858~99가 '나쁜 엄마들'이라는 주제로 1891년에서 1896년까지 그렸던, 기독교적 윤리를 담은 연작 중 하나였다. 역시 예상대로, 화가는 이 그림에서 여성들을 벌주고 있었다. 이는 세간티니의 손녀 조콘다의 말로도 짐작할 수 있다.

할아버지는 루이지 일리카(Luigi Illica, 1857~1919: 이탈리아의 작사가이자 세간티니의 친구)가 번역한, 12세기 승려 판드자발리Pandjavalli가 산스크리트어로 쓴 불교 시가 「니르바나Nirvana」를 읽고 큰 인상을 받았어요. 그 시의 주제는 모성을 거부한 악한 어머니는 구원이 올 때까지, 긴 고통을 겪으며 벌을 받는다는 거죠.

세간티니는 이 시의 영향을 받아 '나쁜 엄마들' 연작을 그려냈다. 그의 생각은 이랬다. 모성을 거부한 여성들은 '나쁜 엄마들'이다. 여성은 '엄마'로 사는 것이 마땅하고, 여성이 범할 수 있는 최대 실수는 성적인 욕망에 빠져 어머니의 역할을 저버린 것이라고. 그래서 자기 몸을 모성을 발휘하는 데 사용하지 않은 여인들은 죽은 후에 빙하로 덮인 황무지에 버려져 끊임없이 고통 받게 된다고. 하지만 세간티니는 만약 아이가 모성을 저버린 어머니를 관대하게 용서하면, 어머니는 아이와 함께 열반Nirvana에 들수 있다고 생각했다. 세간티니는 어느 편지에서 이 사실을 분명히 했다.

썩은 나무는 건강한 과일을 생산하지 못한다. 그러나 이것은 나무의 잘못이지 과일의 잘못이 아니다.

'나쁜 엄마들' 연작 중 하나인 「욕망의 징벌」에서도 이런 생각을 엿볼수 있다. 앙상한 자작나무와 만년설만이 자리 잡은 황량한 곳에서 여인들은 정신을 잃은 채로 공중에 떠 있다. 제목에서도 알 수 있듯 이곳은 가차 없는 징벌의 공간이다. 여인들은 산중에 고립돼 있는 것이다. 무슨 죄를 지었던 걸까. 여인들의 허리를 감싸고 있는 하얀 천은 이들이 낙태를 했다는 사실을 의미한다고 한다. 「욕망의 징벌」에서 여인들은 아이를

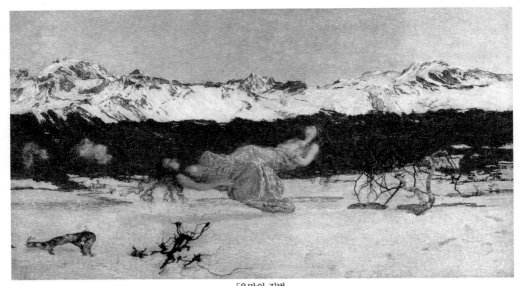

「욕망의 징벌」
조반니 세간티니 | 캔버스에 유채 | 99×173cm | 1891 | 리버풀 워커미술관

버린 벌을 받고 있는 것이다. 한편 「욕망의 징벌」은 「쾌락의 징벌」로도 불린다. '쾌락을 즐겨서 아이를 가졌지만, 그 아이를 책임지지 않은 어머니들은 징벌해야 마땅하다'는 생각이 함축돼 있는 제목이다. 함께 아이를 만든 아버지들에 대한 책임은 전혀 언급되지 않는다.

모성에 굶주렸던 세간티니

세간티니가 모성을 저버린 어머니들에 특히 민감했던 이유는 자기 경험과 무관치 않다. 세간티니는 상징주의적인 내용을 신인상파적인 기법으로 표현한 풍경화와 우의화로 유명한 화가지만, 어린 시절은 굉장히 불우했다고 한다. 세간티니는 1858년 1월 15일 이탈리아의 트리엔트 주 아르코

시에서 보조하는 빈민 지원금으로 가정을 꾸렸던 목공인 아고스티노 세간티니와 마르게리타 사이에서 태어났다. 하지만 세간티니가 다섯 살 때 어머니는 겨우 스물아홉의 나이로 세상을 떠났고, '아메리칸 드림'에 홀린 아버지가 미국으로 돈을 벌기 위해 떠나면서 그는 아버지의 전처 소생이던 이복 누나의 집에서 머무르게 된다. 불행은 연이어 덮쳤다. 이듬해 아버지마저 숨을 거둔 데 이어 누나의 홀대와 무관심 때문에 집을 나와야 했기 때문이다. 결국 나이 어린 세간티니는 막일을 하면서 하루하루 연명하게 된다. 그러나 초라한 행색이 빼어난 그림 재능마저 감출 수는 없었다. 세간티니는 결국 주위의 도움으로 장식화가 루이기 테타만치의 조수가 되어, 낮에는 일하고 밤에는 브레라 아카데미의 야간반에서 수학하며 비로소 화가의 길로 들어서게 되었다.

일찍이 부모와 헤어졌기 때문일까. 세간티니는 성인이 되어서도 많은 작품들에서 모성에 대한 그리움을 표현했다. 어머니를 '성스러운 마돈나'처럼 묘사해 모성을 미화하곤 했던 것이다. 하지만 그는 몰랐다. 사실, 현실 속의 어머니는 성모마리아가 아니라는 것을. 그것은 '어머니에 대한 환상'에 다를 바 없었다는 것을. 세간티니는 어린 시절 극도의 고생을 겪으면서 '내게 어머니만 있었더라면. 어머니가 보호해주는 정상적인 가정이 내게 있었더라면'이라는 생각을 해왔기에 '일탈하는 (보통) 어머니'들을 곱게 볼 수 없었다. 일탈한 어머니들은 사악한 존재였다. 그리고 이 주제로 연작을 그려낼 만큼 세간티니의 증오심은 뿌리 깊었다. 그에게 '성모마리아'가 아닌 여성들은 죄악이었던 것이다. 비단 세간티니가 살았던 19세기뿐일까. 오늘날에도 어머니는 가장 평화롭고 자애로운 이미지로 포장되어 있다. 하지만 주위를 둘러보자. 이 땅의 모든 어머니가 성모마리아처럼 모성 그 자체로 살아가고 있는지.

국어사전에서 모성이란 '여성이 어머니로서 갖는 정신적·육체적 성질 또는 그런 본능'이라고 씌어 있다. 모성은 '본능'이라는 것이다. 신경생물학자들은 이를 나름 과학적으로 설명해왔다. 아기를 낳은 여성의 몸에선 옥시토신이라는 호르몬의 분비량이 급격히 늘어나는데 바로 이 호르몬이 아이에게 무한한 애정을 쏟게 만든다는 것이다. 엄마가 되면 자동적으로 여성은 '모성의 화신'이 된다는 소리다.

하지만 실제 현실은 좀 다른 것 같다. 인터넷 육아 사이트에 '모성애'를 치고 검색해보면 아이를 낳았는데 전혀 모성애가 생기지 않아 당황스러웠다는 엄마들의 글이 넘친다. 아이를 낳은 뒤 어색하기만 하고 책임감만 느껴진다는 게시물 밑에는 '공감한다'는 댓글이 꼬리를 문다. 배 속 아이가 그리 사랑스럽지 않지만 어쩐지 그래야 할 것 같아서 모성애가 있는 척한다는 사연에, 모성애라는 것은 본능적으로 생기는 것이 아니라 아이와 함께 점점 자라는 것이라는 말로 서로를 위로한다. 그럼 모성은 본능이 아니라는 말인가?

프랑스의 철학자 엘리자베트 바댕테르 Elisabeth Badinter 는 저서 『만들어진 모성』을 통해 이 같은 의문에 답을 준다. 모성은 사회문화적으로 만들어졌다는 것이다. 바댕테르는 이 주장을 역사적 사실과 통계로 뒷받침한다. 1780년 파리의 치안 감독관이 제시한 통계부터 보자. 결과는 놀랍다. 해마다 태어나는 파리 시의 유아들 가운데 5퍼센트도 안 되는 아기들만이 어머니의 모유를 먹고 자랐다는 것이다. 모유 수유와 어머니의 보살핌이 유아의 생존 가능성을 높여주던 시대에 오히려 아이들이 방기되었다는 사실을 통해 바댕테르는 '모성은 본능'이라는 전제에 의문을 제기한다.

이렇게 18세기 말만 해도 유아에 대한 무관심은 대수로운 일로 받아들여지지 않았다. 그런데 어느 순간, 왜 갑자기 '모성 이데올로기'가 사회

에 급격히 퍼졌던 걸까. 바댕테르는 그 이유로 19세기에 들면서 대두된 중상주의 정책을 들었다. 중상주의 정책으로 노동력이 중요해지자, 국가가 여성들에게 모성애를 강요하기 시작했다는 것이다. 바댕테르는 루소가 『에밀』을 출간하면서 시작된 이런 흐름이 아이에게 사랑을 표시하지 않는 어머니를 '환자'로 만들고, 프로이트의 정신분석학적 담론들이 어머니를 가정의 핵심적인 인물로 만들면서 오늘날 우리가 당연시 여기는 '완전한 어머니 상'과 자연스럽게 느끼는 '모성본능'을 만들어냈다고 주장한다.

모성은 만들어진 것?

마찬가지로, 한국에서도 비슷한 배경에서 '자애로운 어머니 상'이 정립된 듯하다. 산업화 근대화가 급속히 진행된 1960년대 이후에 이러한 어머니 상이 본격적으로 확산되었기 때문이다. 그 전에 아이는 그저 '작은 어른'일 뿐이었다. 가족의 노동력과 다를 바 없었던 것이다. 하지만 산업화가 진행되며 아이는 '투자와 보호의 대상'으로 바뀌었다. 그 과정에서 가정은 개별적으로 고립되었고, 이 고립된 곳에서 여성이 아이의 발달과 훈육을 전적으로 책임지게 됐다. 그렇게 '어머니'라는 역할이 생겼다. 자기가 낳는 모든 자식들에게 조건 없이 헌신하는 '자기희생적 모성'이 '좋은 엄마' '좋은 어머니'의 교본이며, 따라서 출산과 양육의 책임은 온전히 여성에게 있다는 뿌리 깊은 사고방식 말이다.

그때부터 여성들은 '모성 이데올로기'의 덫에 갇히는 신세가 되었다. 최근 몇 년 전부터 우리나라 여성들의 출산율이 현격히 떨어진 현상을 두고 국가적 위기 운운하는 사람들은 결혼하지 않는 여성 혹은 결혼해도 아이를 낳지 않는 여성을 본능을 거스르는 사람, 반反국가적인 집단으로 몰아

가기도 한다. 갓 출산을 한 어머니의 경우, 모유 수유가 아기의 안전과 지능, 면역 체계에 주는 이득을 적극 선전하는 기사를 읽으며, 존 볼비의 애착 이론(영아는 생애 첫해에 1차적 애착 인물에 대한 본유적 욕구를 갖는데 그 역할은 어머니만이 충족시킬 자질이 있으며, 그런 애착을 박탈당한 아기는 회복하기 힘든 손상을 입게 된다는 이론)으로 중무장된 전문가들의 권고 사항을 들으며, 여전히 직장으로 돌아가 일을 재개해야 할지, 가정에서 아이를 키워야 할지를 고민한다. 마찬가지로, 앞서 봤던 '악한 어머니'의 작가 세간티니와 같은 시대에 살았던 많은 어머니들은, 세간티니의 작품을 보면서 '모성을 발휘하지 않으면 저렇게 사후에 고통 받게 된다'는 두려움과 (내 능력이 안 되어서 또는 자연적인 모성이 모자라서) '아이를 제대로 보살피지 못하고 있다'는 죄책감을 내면화했을 것이다.

그런데 어머니 역할의 수행이 '어머니로서의 본능'에 입각한 자연적 행위가 아니라 사회적 압력 때문에 부추겨진 것이라면? 이런 압력은 여성들의 사고와 행동 범위를 제한하고, 이에 따라 어머니 개인의 성인으로서의 욕구나 정체성과 심각한 갈등을 일으키게 했을 것이다. 그런데 실제로 이런 갈등은 표면화되어 나타나고 있다.

사실 현대 사회에서는 모성을 일반화할 수는 없다. 어머니 상은 계층과 인종, 가족 내 다양한 맥락에 따라 그 요구가 다르기 때문이다. 예컨대 한국 사회의 어머니 상은 온종일 집에서 아이들을 돌보고 아이의 욕구를 만족시키는 존재이지만, 실상은 다르다. 그런 어머니는 일부 중상층에 존재할 뿐이고 실제로 기혼 여성들의 절반은 경제 활동에 참여하고 있다. 특정한 지위에 있는 여성들의 어머니 역할과 정체성만을 '정상'으로 간주하는 것은 다양한 방식으로 자녀들과 관계 맺는 어머니들을 끊임없이 죄책감에 시달리게 한다. 이렇듯 모성이 '전적인 헌신'과 동일시되는 사

회에서 직업적 성공과 자녀 양육을 놓고 야망을 선택하거나, 경제적 어려움 등으로 양육을 포기하는 어머니들은 비정한 어머니라는 비난을 받으며 사회적 처벌을 감수해야만 한다.

어머니가 자녀의 성장과 발달에 일차적인 책임자라는 모성 이데올로기는 결과적으로 자연스럽게, 남성 중심의 '가부장적 자본주의 사회'를 지탱하는 이데올로기로 활용되었다. 시몬 드 보부아르Simone de Beauvoir, 1908~86도 『제2의 성』(조흥식 옮김, 을유문화사, 1993)에서 이를 정확히 지적했다.

모성은 현대에도 결국 여성을 노예로 만드는 가장 세련된 방법이다. 아이를 낳는 것이 여성 본연의 임무로 여겨지는 한, 여성은 정치나 기술에는 거의 신경을 쓰지 못한다. 그리고 여자의 우월성에 대해 남자들과 논쟁을 벌일 생각조차 못한다.

엄마가 모성으로서 행하는 '가정주부의 일'은 국내총생산과 같은 각종 경제적 지표에도 잡히지 않는다. 주부의 노동은 경제적 활동이 아니라는 것이다. '모성 본능'이라는 신화는 아침 일찍 일어나 아이들을 위해 밥을 하고, 옷을 빨고, 숙제를 도와주고 집 청소를 하는 것을 노동으로 보지 않도록 만든다. 왜냐하면 '돌봄노동'은 사랑스러운 자녀들과의 관계에서 자연스럽게 나타나는 본능적 행위로 간주되기 때문이다.

모성
이데올로기는
신화다!

이런 측면에서 보면 강요되고 도식화되고 만들어진 '좋은 어머니'가 마치 인간이 진화 과정 속에서 자연선택을 받은 것처럼 비치는 것은 확실히 비

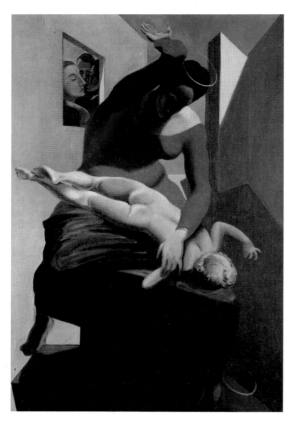

「**세 명의 목격자**(앙드레 브르통,
폴 엘뤼아르, 화가) **앞에서
아기예수를 체벌하는 성모마리아**」
막스 에른스트 | 캔버스에 유채
1926 | 쾰른 루트비히 박물관

정상적이다. 그동안 우리에게 각인된 모성 본능은 진화적인 시간과 역사
적인 시간의 틀 속에서 확대 재생산되면서 자리 잡은 하나의 이념일 뿐이
다. 이러한 이념은 '좋은 어머니'라는 메타포를 통해서 확대 전파되었고 세
대에 세대를 거듭하면서 하나의 정설로 받아들여졌다. 양육이라는 거대
한 짐이 한쪽에게만 전가됨으로써 발생된 많은 폐해들은 '모성'이라는 허
울 좋은 이데올로기를 통해 적당히 은폐되었다. 이는 많은 현대 여성들이
짊어지고 있는 딜레마, 즉 엄마와 직장 여성의 역할 사이에서 갈팡질팡하
는 모습을 통해 충분히 증명되고 있다.

그런 의미에서 '모성의 신화'로 자리잡아온 '성모마리아'의 이미지를 깨뜨려주는 독일의 초현실주의 화가 막스 에른스트Max Ernst, 1891~1976의 「세 명의 목격자(앙드레 브르통, 폴 엘뤼아르, 화가) 앞에서 아기예수를 체벌하는 성모마리아」는 통쾌하다. 누군가는 아기예수의 후광이 바닥에 내동댕이쳐질 정도로 억세게 아기 예수를 매질하는 성모의 모습에 신성모독이라며 불쾌해할지도 모르겠다. 하지만, 달리 생각하면 아기예수를 인류의 구세주로 성장시키기 위해 엄격하게 교육시켰을 것 같기도 하다. 마찬가지다. 현대의 무수한 어머니들이 굳이 어색하게 웃으면서 자애로워야 할 필요는 없을 것이다. 특히 앞서 이야기했다시피 모성이 만들어진 것이라면 더 말해 무엇하랴. 누군가에게 족쇄가 되는 고정관념은 폭력이다. 폭력의 희생자는 비단 여성만이 아닐 것이다. 불가피한 상황으로 어머니 대신 대리 양육자에게서 키워졌던 이들도 이 모성 이데올로기의 희생자가 되는 건 마찬가지 아닐까. 성인이 된 후에도 자신을 '결핍된 인간'으로 여기며 불필요한 피해의식에 사로잡혀 살아가는 수많은 '어린 어른'들을 양산할 수도 있으니까. 마치 세간티니처럼 말이다. 우리가 만들어낸 우상, '모성의 화신 어머니'를 깨부수어야 하는 이유, 이 정도면 충분하지 않을까.

가족,
서로를
옭아매다

_ 파울라 레고, 「가족」「무제」「두 소녀와 개」

당신에게 가족은 어떤 존재인가. 광고 속 카피처럼 '가족은 희망'인가. 그렇다면 가족은 우리에게 어떤 희망을 주는가. '내 아들이 커서, 우리 집안을 일으킬 거예요.' '제가 사업을 해서 실패해도 부모님이라는 최후의 보루가 있어요. 절 (금전적으로) 도와주실 거예요. 제가 어떤 어려움에 처하더라도요.' '네가 우리 집의 희망이다. 열심히 공부해서 좋은 대학 가고 판사 되어서 엄마 호강시켜줄 거지?'

언제부터 '희망'이 가족 간의 부담과 희생을 담보 삼아 거래되는 화려한 수식어가 됐는지 모르겠다. 그것도 '착하고, 도덕적인' 허울을 뒤집어쓰고 말이다. 이런 '희망'은 보통 '사랑'이라는 이름으로 시작되기에 스스로를 얽어매는 그물망을 끊고 내팽개칠 수도 없다. 그러고는 집안을 일으킬 것이라는 주위의 기대와 스스로의 능력 차이를 이겨내지 못하는 주눅든 아들이 되거나, 부모님의 노후 대비 재산까지 아낌없이 긁어가는 사업가 자식이 되거나, 엄마의 꿈을 위해 사는지 내 꿈을 위해 사는지 혼란스러운 딸이 되고야 만다.

서로를 억압하는 가족

이런 상황에서 가족이라는 질긴 인연에 무조건 감사하기가 어디 쉬운 일인가. 가족과의 갈등은 사적인 공간에서 일어나기에 그 상처가 더 끈덕지고 깊다. 아이로니컬한 것은 오랜 시간 함께 지냈고, 또 닮았기에 가족은 제대로 상처를 줄 수 있는 방법도 너무나 잘 알고 있다는 사실이다.

포르투갈의 작가 파울라 레고Paula Rego, 1935~도 가족이란 때로 보호와 통제 등으로 우리를 압박하는 요새이기도 하다는 사실을 간파한 듯하다. 파울라의 그림 「가족」을 보자.

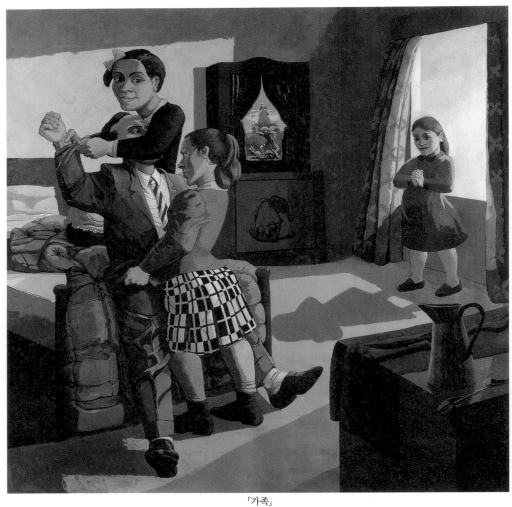

「가족」

파울라 레고 │ 캔버스에 부착한 종이에 아크릴릭 │ 213.4×213.4cm │ 1988 │ 런던 사치 컬렉션

아버지를 '벗겨 먹는' 가족의 모습이 적나라하다. 부인은 돈 버는 기계로 전락한 가장의 손목을 쥐어짜고, 두 딸도 위협적인 모습으로 아버지의 '고혈'을 빨아먹을 태세다. 부인은 물론이고 아이들의 표정도 냉혹함 그 자체다. 창가에 서 있는 딸은 아직 어려 보이지만, 이미 세상을 다 알아버린 듯한 어른의 표정이다.

그런데 집안 환경은 의외로 평범하다. 비록 집 안쪽으로 길게 드리워진 짙은 그림자가 음습하지만, 꽃무늬 커튼에다 깔끔한 가구를 보면 전형적인 중산층 가정인 것이다. 하지만 잔인하게도, 이 평범한 가정에서 착취가 일어난다. 자식이 자식인 게 유세가 되고, 부모는 돈줄에 지나지 않는 것이다. 이처럼 가족 구성원들이 자기 객관화를 못 하면 가족은 자신을 위한 '사설 자선단체'로 전락한다. "엄마, 아빠가 나한테 해준 게 뭐야?"라는 말처럼, 부모는 '보장자산'이며 이를 아무렇지도 않게 취하는 몰염치와 이기심은 졸지에 가족으로서의 권리가 된다. 도착倒錯된 가족윤리다.

반대의 경우도 마찬가지다. 부모 역시 자식이 '보험'이다. "내가 널 어떻게 길렀는데" 또는 "내가 널 위해 얼마나 희생하며 살았는데" 같은 부모의 말에 자식들은 숨 막혀 죽는다. 그렇게 효도는 '채무'가 되며, 평생 못 갚는 부모의 희생을 자양분 삼아 자식들의 죄의식도 날로 자란다. 그런 의미에서 '부모의 맘에 차는 며느리를 찾느라 효자는 네 번 장가간다'라는 중국 속담은 끔찍하기는 해도 이런 부모자식 관계의 비밀을 너무나 잘 간파한 것 같다.

이렇듯 삶에 큰 짐을 지우는데도, 우리는 '가족'이라는 신성한 이름 앞에서 감히 '레드카드'를 꺼내 들 수조차 없다. 가족은 언제나 포근한 사랑만을 주고, 내 편이라는 우리 사회가 퍼뜨린 가족신화, 집단 무의식에 길들여져 있기 때문이다. 이 긍정적인 이미지에서 조금이라도 벗어나는, 이

른바 '가족 문제'가 있는 사람들도 좋든 싫든 '우리 가족 최고'라는 통념 아래 문제를 숨기고 덮어두려고만 한다. 그러지 않으면 비난 어린 눈초리를 받게 될까 두렵기 때문이다. 그리고 침묵한다. 침묵은 평화를 가져오기 때문이다. 불편하고 비겁한 평화를.

「가족」을 그린 파울라 레고도 자신을 억압하고 있는 가족윤리의 폭력을 공개적으로 발설할 수 없었다. 게다가 그녀 가족은 '사랑'으로 공고했기에, 더욱 직접적으로 드러낼 수 없었을지 모른다. 대신 화가는 그림을 통해 이 폭력을 은유적이고 극적으로 제시했다.

파울라는 남편 빅토르 윌링을 사랑했고 결혼생활에는 아무런 문제가 없었다. 빅토르가 1963년 심장 발작으로 쓰러지기 전까지는 말이다. 파울라에게 빅토르는 예술적 원천이었고 객관적인 조언자였으며, 선배 화가이기도 했다. 하지만 빅토르가 1963년 포르투갈 에리세이라에서 산책 도중 심장 발작을 일으킨 데 이어 1966년에는 다발성경화증을 진단 받으면서 이상적 부부관계는 산산조각이 난다. 빅토르가 오랜 시간 투병생활을 하는 동안 파울라는 그림으로 가족을 부양해야 했기 때문이다.

**내 남편은
병든 개**

1963년부터 시작된 빅토르의 병간호가 20년을 넘길 무렵, 파울라는 결국 심상치 않은 그림을 그린다. 1988년 빅토르가 사망하기 직전, 즉 1986년부터 1987년까지 '소녀와 개' 연작을 그리는 것. '소녀와 개' 연작은 소녀가 개를 돌보고, 먹여주고, 심지어 면도까지 해주는 그림들로 이뤄져 있다. 그래서 전문가들은 그림 속 소녀를 파울라로, 개는 투병 중인 남편 빅토르로 해석하고 있다.

「무제」('소녀와 개' 연작)
파울라 레고 | 종이에 아크릴릭 | 112×76cm | 1986

검은 개인을 그리다

「무제」는 이 같은 상황을 비교적 쉽게 이해할 수 있는 작품이다. 개로 형상화된 남편에게 음식을 숟가락으로 직접 떠먹여주는 등 적극적으로 보살펴주고 간호해주는 저 소녀가 화가 자신이라는 것을 쉽게 유추할 수 있기 때문이다. 연작 중 또 다른 작품인 「두 소녀와 개」에서도 파울라가 남편 빅토르를 가운데 하얀색 개로 묘사했음을 짐작할 수 있다. 소녀가 부축한 유약한 하얀색 개는 예전엔 뒤에 있는 검정색 야생 개와 같이 힘이 넘쳤을 터였다. 하지만 지금 하얀색 개는 신발을 거꾸로 신고 있다. 어느 곳으로도 빨리 갈 수 없는 상태인 것이다. 하지만 파울라는 희망을 놓지 않는다. 이 그림은 사실 서양미술사 속에서 너무나 유명한 도상을 차용한 것이다. 파울라는 '십자가에서 내려지는 예수'라는 기독교적 도상을

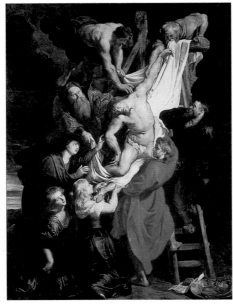

「십자가에서 내려지는 예수」
페테르 파울 루벤스 | 캔버스에 유채
420×310cm | 1612 | 벨기에 앙베르 성당

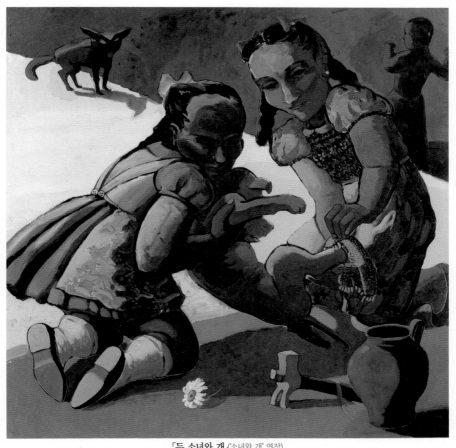

「두 소녀와 개」('소녀와 개' 연작)
파울라 레고 | 캔버스에 부착한 종이에 아크릴릭 | 150×150cm | 1987

검은 개인을 그리다

빌려 남편(개)을 그리스도로 상징한 것이다. 화가는 그리스도가 부활하듯이 남편도 부활해 예전처럼 건강해지길 바랐을 것이다. 또 그런 희망으로 20년의 병간호를 버텼을 것이다.

하지만 상황은 그리 녹록지 않았다. 남편의 병세는 도무지 회복될 기미가 보이지 않았다. 이때 파울라의 그림이 예사롭지 않게 변한다. 그림 속 소녀가 개를 학대하고 성적으로 희롱하고 심지어 살해까지 하게 되는 것이다.

그림 속의 개는 눈물을 흘리며 괴로워하는 모습이다. 그런데 현실 속 파울라도 남편을 이처럼 학대했을까? 아니, 오히려 반대였다. 파울라는 더 이상 잘 할 수 없을 정도로 빅토르를 지극 정성으로 간호하고, 그림을 그릴 때마다 빅토르의 조언을 들으며 작업을 했다고 전해진다. 그러나 그녀는 남모르게 서서히 지쳐갔을 것이다. 육체적으로도 심리적으로도.

전문가들은 앞서 봤던 파울라의 「가족」도 '소녀와 개' 연작의 연장선상에서 그린 것이라고 분석하고 있다. 개에서 인간으로 소재만 변했을 뿐, '소녀와 개' 연작과 주제가 비슷하고 같은 시기에 그려졌기 때문이다.

「가족」이 그려진 1988년에 빅토르는 죽음에 임박해 있었다. 아마도 파울라는 끝날 줄 모르는 남편의 긴 투병생활을 지탱하느라 진이 다 빠져 있었을 것이다. 하지만 남편을 원망할 순 없었다. 빅토르가 아픈 것이 어디 그의 잘못이랴. 하지만 파울라의 무의식에서 남편은 자신에게 불필요한 짐이자 해가 되는 존재였을 게 분명하다. 파울라는 이를 숨긴다. 아니, 자기 자신은 이를 정말 몰랐을 수도 있다. 다시 「가족」 그림을 보자. 창문에 서 있는 소녀는 손을 꽉 쥐고 그림 속 남성을 공격하려고 준비하고 있다. 이를 두고 파울라 레고는 빅토르에게 이렇게 설명했다고 한다. "이 위협적인 행동은 빅토르 당신을 소생시키기 위한 시도예요." 빅토르는 이렇

게 답했다. "그것을 기적이라고 불러야 하겠지만, 그건 너무 낙천적이군."

이제야, 파울라의 「가족」 그림 속에서 억압받는 대상이 왜 남성인지 이해할 수 있을 것 같다. 「가족」이 파울라의 자전적 경험을 담은 것이라면, 억압받는 대상은 여성이 되어야 할 것이다. 하지만 그림 속에서는 되레 부인, 딸 등 여성들이 억압자로 나타난다. 이는 빅토르에 대한 파울라의 무의식적인 보복 심리를 형상화한 것이 아니었을까.

파울라의 「가족」은 이런 화가의 개인적 체험에서 나온 억압심리로 빚어졌기에 더욱 불편한 감정을 남긴다. '패륜'이라고 할 만한 그림 속 내러티브는 사실 보통의 인간사에서 누구에게나 일어날 수 있는 일, 즉 아픈 이를 돌보며 두렵고 혹은 지쳐가는 가족의 이야기였던 것이다. 슬프지만, 이것이 가족을 둘러싼 '불편한 진실'이다.

그렇다면, 가족은 어떤 모습으로 서로에게 다가가야 할까. 먼저 허심탄회하게 속내를 털어놓는 것이 중요할 것 같다. 파울라도 비록 가족을 사랑하지만, 동시에 짐이기도 했음을 인정하지 못했다. 어느 누구도 '화목한 가정'만이 존재해야 한다는 고정관념, 즉 '가족 판타지'의 덫에서 자유롭지 못한 것이다. 이제 우리의 발목을 옭아매는 덫을 잘라내야 하지 않을까.

언젠가 한 잡지에서 외국의 가정 문제 상담가를 인터뷰한 글을 본적이 있다. 상담가에게 기자는 물었다. "수십 년간 가족문제를 상담해보셨을 텐데요. 가족 간에 문제를 일으키는 가장 중요한 요인은 무엇이었습니까?" 그는 조금도 망설이지 않고 "바로 가족 간에는 문제가 없어야 한다는 생각입니다"라고 답했다. 아마도 그 상담가는, 가족에게 가장 위협적인 적은 '가족은 사랑으로 지켜야 할 소중한 존재'라는, 그 권위적이고 강제적인 명제라고 생각한 듯하다. 많은 사람들이 부부 사이에, 부모자식 사이에, 형제 간에 존재하는 조그만 갈등이나 차이를 견디지 못한다. 그

반대로 가족을 넌더리를 내는 사람에 대해 "이 사람은 불구의 가족을 가지고 있구나"라고 생각한다. 가족이란 전혀 우리에게 상처를 주지 않는 존재여야 하나?

그러고 보면, 모 방송사의 「긴급출동 SOS 24」 같은 문제해결 프로그램에 나온 사연들도 가족관계에 얽힌 이야기가 제일 많았던 것 같다. 그렇게 공개된 문제는 이미 감출 수 없을 정도로 곪아 터진 상황이니, 사실 일상에서 일어나는 가족 문제는 훨씬 더 많을 것이다. 평범한 가정에서 일어나는 억압은 작게, 지속적으로 또 일상적으로 일어나기 때문에, '그러려니……' 하고 힘들어도 그냥 넘어가는 경우가 대부분일 것이니까.

가족은 멀리서 박수쳐주는 관계

가족 개개인은 각각 욕망을 가지고 있는 존재들이니 서로 충돌하는 게 오히려 자연스럽다. 하지만 차이를 존중하지 않는 게 문제인 듯하다. 가족이라는 이름으로 서로를 통제하고 최소한의 '거리 두기'조차 허락하지 않는 것. 이런 태도 때문에 가족 문제가 발생한다. 그렇게 가족 간에도 갈등과 반목이 있을 수 있음을 인정하고, 가족이 내 존재를 질식시키려는 순간 반기를 드는 것, 그것이 더 큰 상처를 예방하는 건강한 대처법이지 싶다. 가족 구성원 각자에겐 고유한 삶에 대한 배타적 권리가 있다는 점을 존중하는 것. 이것이 인간에 대한 예의 아닐까? 하물며 가장 가까운 존재인 가족에겐 더 말할 나위가 없다. 실제로 가족들은 그 '예의'를 사랑이라는 이름으로 묵살하기 쉽다. 함부로 경계를 허물고 들어가 상황을 정리해주려 하고 '가족 사이엔 넘지 못할 선이 없다'며 서로를 구속하고 희생을 강요하는 것 말이다.

가족은 가뜩이나 힘든 세상, 서로가 서로에게 위로의 말 한마디 보태주고 아무 대가 없이, 보상해주리라는 기대 없이 지탱해주는 관계여야 할 것이다. 옛 팝송 「험한 세상 다리 되어」의 가사처럼 눈에 눈물이 고이면 제일 먼저 닦아주는 존재, 험한 물살 앞에서 당황할 때, 다리가 되어 엎드릴 수 있는 관계 말이다. 이때, 먼저 나에게 그런 존재가 되라고 기대하거나 강요할 것이 아니라, 내가 먼저 그런 존재가 되어주어야겠다. 그것이야말로 '판타지'를 걷어낸 진짜 가족의 민낯이다.

검은 사회를 그리다

전쟁의
폭력과 참상을
그리다

_아르놀트 뵈클린, '전쟁' 연작
_조란 무시치, 「우리가 마지막이 아니다」

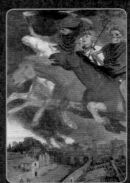

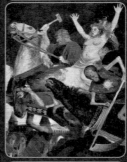

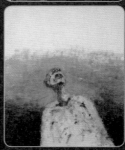

개인적으로 월드컵 시즌때만 되면, 좀 의아했다. 워낙 스포츠에 무관심해서 그런지 몰라도, 평소에 축구를 전혀 안 보고 관심도 없던 이들이 월드컵 때는 이만한 팬이 없을 정도로 거리로 뛰쳐나가서 열광하는 것이 내 눈에는 너무 이상해 보인 것이다. 이 열광의 이유를 이리저리 추측해 보다가 문득 축구라는 스포츠 자체에 대한 애정보다는, 변형된 내셔널리즘이 아닐까 하는 생각에 이르렀다. 또는 가뜩이나 나에게 불친절한 세상에서 국가와 나를 일체화해, 한국이 승리하면 내가 꼭 승리하는 것 같은 기분에 휩싸이는 착각, 그 카타르시스에 열광하는 것인가? 여하튼 '애국' 코드가 작동한다는 것은 분명한 듯했다. 월드컵은 '국가 대항 스포츠' 경기의 대표주자라는 사실 외에도, 경기 전 국가國歌를 듣거나 부를 때 울컥하며 눈물을 흘리는 사람들을 종종 볼 수 있다는 점도 이 추측을 뒷받침해줬다.

전쟁, 세상의 종말을 가져오는 아마겟돈

스포츠는 사실 '전쟁'이다. 스포츠 기사만 봐도 '전력이 밀린다' '전술이 필요하다' 등 전쟁 용어로 도배가 되어 있다. 이처럼 국가 대항 스포츠가 인기를 끄는 것은 경쟁심리 때문이라고 해도 과언이 아닐 것이다. 전쟁, 즉 싸움만큼 재미있는 구경거리가 어디 있겠는가. 심장이 뛰고 피가 끓는 게임, 그래서 어쩔 수 없이 사람들을 잡아끄는 매력적인 사건, 그게 전쟁이다. 옛 문헌에서도 확인할 수 있다. 잔 다르크 휘하에서 싸운 장수 장 드 뵈이유의 전기 소설 『르 주방셸Le Jouvencel』 중 한 대목을 살펴보자.

전쟁이란 즐거운 것이다. …… 사람들은 전쟁 시 그토록 서로 사랑한

다. 자기네 편의 싸움이 잘 되어가고 또 자기네 혈족이 잘 싸우는 것을 볼 때 사람들의 눈엔 눈물이 흐른다. 창조주의 명령을 이루기 위해 용감하게 자기 몸을 내놓는 친구를 볼 때 충성심과 연민에 가득 찬 마음에는 애정이 싹튼다. 그리하여 사람들은 그와 더불어 죽고 그와 더불어 살겠다는 각오를 하게 되며, 사랑하므로 결코 버리지 않겠다는 결심을 하게 된다. 바로 거기서 말로 다 할 수 없는—말로 표현하려고 시도해보지 않은 사람이 누가 있겠는가—극한 기쁨이 나타난다. 기쁨을 맛본 사람이 죽음을 두려워하리라 생각하는가? 결코 아니다. 그는 자신이 어디 있는지도 모를 만큼 힘을 얻고 완전히 넋을 잃는다. 그래서 진짜로 아무것도 겁내지 않게 된다.

하지만 진짜 전쟁이 일어난다면 마냥 즐겁기만 할까. 즐거운 건 어디까지나 '구경꾼'의 입장일 때만 가능할 것이다. 각종 미디어들은 현대전을 마치 컴퓨터 화면 속의 게임처럼 보도하면서 전쟁의 비극을 교묘하게 가려왔다. 게임을 구경만 한다면, 이만한 유희가 또 어디 있을까? 그리고 막상 구경꾼이 아닌 전쟁의 당사자가 된다고 가정해도, 사람들은 승리자의 입장만 상상할 뿐 피해자가 되리라곤 생각지 않는다. 내가 살아남는다는 보장만 있다면 전쟁은 '즐거운 공포의 장'이 되는 것이다. 또 하나, 역사상 살인자들은 언제나 존재했다는 것을 상기해보자. 공개적이든 비공개적이든, 합법적이든 아니든 살인은 늘 있는 일이다. 불편하지만 인정하자. '살인의 욕망'은 인간을 사로잡고 있는 꽤나 보편적인 욕구였다는 것을. 그 욕망을 마음껏 충족시켜줄 수 있는 곳 역시 전쟁터였다. '합법적으로' 살인할 수 있기 때문이다.

1914년에 발발한 제1차 세계대전은 1918년 마침내 전쟁이 종결될 때까

지 무려 1,000만 명의 사망자와 2,000만 명의 부상자를 낳았다. 1916년에는 32만 명의 독일 병사들과 34만 8,000명의 프랑스인들이 언제 끝날지도 모를 베르됭 전투에서 죽었다. 1917년 이프레를 점령하기 위한 전투에서는 30만 명이 넘는 영국인들이 사망했지만, 그 대가로 고작 8킬로미터쯤 되는 구역만을 점령했을 뿐이었다. 바로 이것이 전쟁의 진짜 얼굴이다. 하긴 마오쩌둥도 "전쟁에서 예의를 차리는 짓은 멧돼지와 인의도덕을 따지는 것과 같다"고 이야기했다고 한다. 그랬으니 전쟁의 실상이 어떠했겠는가. 세상의 종말을 가져온다는 아마겟돈과 다를 바 없을 것이다.

스위스의 화가 아르놀트 뵈클린Arnold Böcklin, 1827~1901의 '전쟁' 연작은 이를 잘 보여주고 있다. 말을 탄 기사들은 거침없이 세상을 끝장내려는 듯하다. 이미 이들은 한 마을을 초토화했다. 도시는 불타오르고 연기로 까맣게 물든 하늘을 달리는 기사들. 그들이 지나간 곳은 파괴와 죽음만이 존재한다. 전통적으로 해골은 죽음을 상징하지 않던가. 제목에서 알 수 있듯, 이 죽음의 기사들을 볼 수 있는 곳이 바로 전쟁터라고 뵈클린은 말한다.

이 그림은 사실 신약성경 요한묵시록에 등장하는 네 기사에서 영감을 얻어 그렸다고 한다. 사도 요한이 파트모스 섬에서 본 환영에서 '묵시록의 네 기사'는 흰색·붉은색·검은색·푸른색 말에 탄 4명의 기사로 질병·전쟁·기근·죽음을 상징한다고 전한다. 이 기사들은 우주적 대재난, 즉 세상의 종말과 함께 찾아온다고 한다. 큰 지진이 일어나고 해가 검붉은 핏빛으로 변하며, 별들이 설익은 무화과 열매가 떨어지듯 땅에 떨어지고, 하늘이 두루마리처럼 둘둘 말려 사라져버리고 산도 섬도 없어져버린다는 것이다. 그리고 권세가와 노예와 자유인 등 모든 계층 사람들이 옥좌에 계신 하느님이 심판하실 진노의 날을 공포에 떨면서 맞이하게 된다.(요한묵

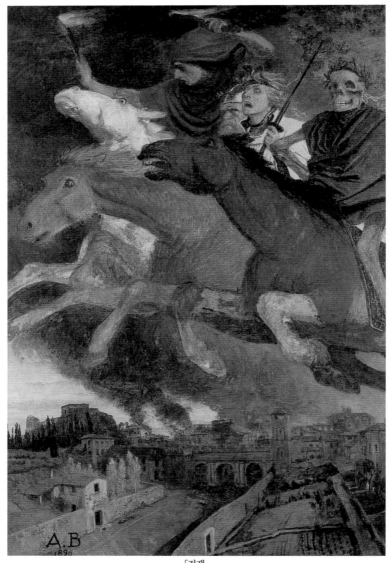

「전쟁」
아르놀트 뵈클린 | 나무판에 유채 | 76×51cm | 1896 | 드레스덴 미술관

뵈클린이 같은 해에 그린 또 다른 그림 「전쟁」도 마찬가지로 '묵시록의 네 기사에 영감을 받아 탄생했다. 이 그림에서 해골기사는 아예 낫으로 죽음을 추수하고 있는 중이다. 겁에 질린 듯 부릅뜬 말의 눈동자와 벌거 벗은 여인의 공포 어린 표정이 세상을 종말로 이끄는 전쟁의 무서움을 잘 표현해주고 있다.

이처럼 전쟁 상황의 엄중함은 인간에게 감상을 허락하지 않는다. 죽음의 일상화, 즉 도처에 죽음이 있는 상황에서 인간은 그저 고깃덩어리일 뿐이다. 이때 인간은 미치지 않기 위해서 의식적으로 이성을 마비시켜야 한다. 그렇지 않으면 어떻게 견딜 수 있겠는가. 영혼이 무너져 내리지 않으려면 사이보그가 될 수밖에 없다. 그래서 때마다 시청 앞에 성조기와 태극기를 들고 모이는 상이·퇴역 군인들의 행동에 동의하지 않지만 어느 정도 이해할 수는 있다. 어쩌랴, '외상 후 스트레스 장애'를 피하기 위해서는 자신이 전쟁에서 저지른 일을 정당화해야 하지 않겠는가. 그러지 않으면 인생이 송두리째 부정당하게 되는데 이를 제정신으로 어찌 견딜 수 있겠는가. 그런 면에서, 그들은 전쟁을 이상화하는 영웅적 가치관의 희생양이기도 하다.

전쟁을 부르는 민족주의

중요한 것은 이런 애국적 영웅주의의 자양분이 바로 민족주의라는 점이다. 민족이란 단어를 들었을 때, 우리는 많은 가치판단을 유보하거나 그 능력을 상실한다. 대표적 예로 민족주의는 많은 희생을 낳는 전쟁마저 옳은 일로, 적어도 불가피한 일로 생각하게 만들 수 있다. 이때 개인은 국가

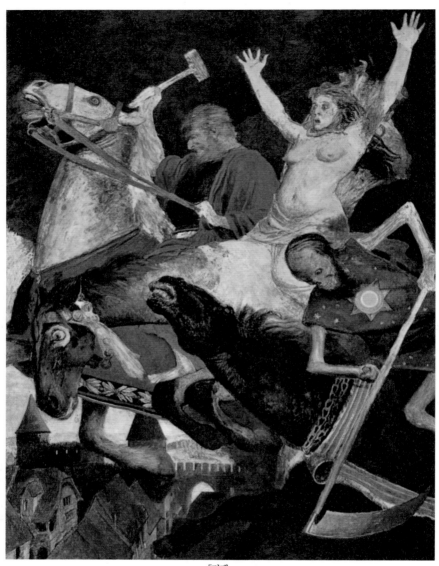

「전쟁」

아르놀트 뵈클린 | 나무판에 유채 | 222×170cm | 1896 | 취리히 미술관

검 은 미 술 관

의 번영과 평화를 위한 부속물이 된다. '자율적 개인으로서의 시민'보다는 '국가에 맹목적으로 충성하는 신민'이 되는 것이다. 애국과 민족은 재고의 여지가 없는 절대선이기 때문이다. 히틀러 지배 아래 독일인들만 봐도 그렇다. 히틀러는 독일인들에게 "인간은 돈을 위해 죽지 않는다. 위대한 이상을 위해 죽을 뿐이다"라고 선전했다. 우월한 유전인자를 가진 독일인이라면, 게르만 민족을 위해 국가를 위해, 당연히 자부심을 가지고 전쟁터에 뛰어들어야 했다. 폭격으로 집이 날아가고 사람들이 죽어나가도 불평하지 않아야 했다. 역사를 완성하기 위해서는 응당 치러야 하는 희생이었다. 우리나라에도 비슷한 예가 있었다. '민족중흥의 역사적 사명'이라는 이름 아래 고된 노동을 견뎠던 산업 역군들을 떠올려보자. 이 묵직한 사명 앞에서 독재를 규탄하고 '두발 검사' 같은 일상의 파시즘에 항의하는 것은 언감생심이었다. 하긴 먼 옛날로 거슬러갈 필요도 없다. 이런 사고방식은 국가가 요즘 '저출산 문제'에 접근하는 태도에서도 엿볼 수 있다. 나라를 위해 여성은 아이를 낳아야 한다고, 아이 낳는 것은 '애국하는 것'이라고 홍보하는 것을 봤을 때, 나는 여성이 '아기 낳는 도구' 취급을 당하고 있다는 생각을 뿌리치기 힘들었다.

'애국주의의 폭력성'도 새삼스럽지 않다. 애국의 반대말은 반反국가가 아니겠는가. 오늘날도 국가보안법이 서슬 퍼렇게 살아 있어 개인의 머릿속을 검열하고 있다는 것을 상기해보자. 이처럼 신성화된 민족주의는 국가를 절대적인 우위에 두도록 조장하고, 공동체에 속하고 싶어하는 인간의 욕망을 이데올로기화해 세상만사를 '우리'와 '남'으로 철저하게 구분한다. 그런 의미에서 전쟁을 정당화하는 데 이만한 것이 없다. 하지만 냉정히 생각해보자. 전쟁이 일어나면 사람들은 허무하게 목숨을 잃는다. 특히 돈 없고 뒷배 없는 서민의 아들들은 총알받이로 최전방에 나가게 된다.

이때 인간은 더 큰 이데올로기, 즉 '애국'과 '민족'을 위해 그 이념에 복무해야 하는 소모품이 되고 마는 것이다.

그러고 보면, 우리네 일상 자체가 전쟁 같다. '인간의 소모품화', 어디서 많이 들어본 말 아닌가? 국가 경쟁력 향상, 높은 경제 성장률이라는 거대한 목표를 위해 노동자들은 쉽게 희생양이 된다. 좀 더 쉽게 일터에서 노동자를 해고할 수 있는 비정규직 제도가 그중 하나다. 그래서 피가 튀기고 살이 찢기는 이 전쟁터에서 내가 죽지 않기 위해, 옆 사람을 밟고 일어서야 하는 것이다. 사방이 적인 셈이다. 그렇게 사람들은 모두 병사가 되어 목숨 줄을 쥐고 있는 밥벌이 수단에서 밀려나지 않기 위해 생존경쟁에 몰두하고, 내 자식이 경쟁에서 낙오하지 않도록 학원 안에 가둬놓고 어릴 적부터 교육전쟁을 치른다. 문제는 이 교육이 아이를 더 수준 높은 교양인으로 만들려는 것이 아니라, 이 전쟁 같은 삶에서 패배자가 되지 않게 하려는 '방어적 성격'이 크다는 사실이다. 그러다 보면 삶은 필요 이상으로 너무나 치열해진다. '인간답게 살고 싶다'는 말이 단순한 레토릭이 아니라, 절규가 되는 것이다. 정글 속 양육강식 논리에 휘둘리는 삶. 이탈리아의 사상가 마키아벨리의 말이 현실이 되어버렸다. "병법을 일상생활에 끌어들인다면, 우리 삶은 지옥이 되어버린다."

"우리가 마지막이 아니다" 슬로베니아의 작가 조란 무시치Zoran Mušič, 1909~2005는 그 '전쟁지옥 속 패배자'를 그려냈다. 무자비한 폭력에 희생당한 주인공의 숨결은 이미 몸을 떠나갔다. 승리하지 않으면, 까맣게 변한 유골이 될 수밖에 없다는 것일까.

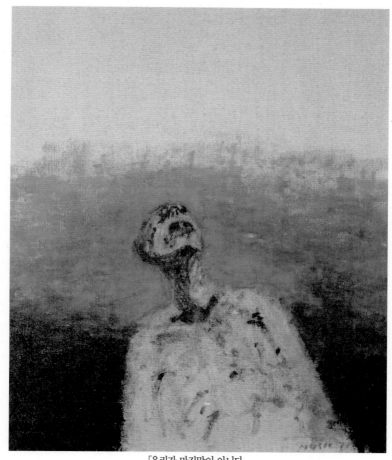

「우리가 마지막이 아니다」
조란 무시치 | 캔버스에 유채 | 1971

 사실, 이 작품은 조란 무시치 자신의 경험에서 나왔다. 조란 무시치는 제2차 세계대전 당시, 레지스탕스 요원과 접촉한 혐의로 나치의 다하우 수용소로 끌려갔다. 수용소 안에서의 생활이 얼마나 치 떨릴 만큼 끔찍했을지 굳이 상상하지 않아도 알 것이다. 그는 과거의 기억을 떠올리기조차 싫어했다고 한다. 하지만 무시치는 수용소에서 해방된 지 25년 만에, 결국 공포로 가득했던 과거의 기억을 화폭 위로 끄집어낸다. 왜였을까. 조란 무시치만큼, 전쟁이라는 것이 인간을 얼마나 무의미한 죽음으로 몰아가는지 잘 알고 있는 사람이 없었기 때문이었으리라. 무시치의 말이 이를 방증한다.

 우리가 캠프 안에 있었을 때 사람들은 이런 일들이 다시 일어나지 말아야 한다고 자주 다짐했었죠. 전쟁이 끝났을 때 사람들은 더 나은 세상이 올 것이고, 이런 끔찍한 공포는 다시 일어나지 말아야 한다고 말하곤 했죠. 그러나 시간이 지난 뒤 저는 같은 종류의 일들이 세계 곳곳에서 다시 일어나고 있는 것을 보았습니다. 베트남, 굴라크Gulag, 구소련의 강제노동 수용소, 라틴아메리카 등 모든 곳에서요. 저는 깨달았습니다. 우리가 그런 경험을 한 마지막 사람이 아니라는 것을요.

 그림의 제목이 「우리가 마지막이 아니다」인 이유가 이제야 이해된다. 무시치는 가공할 만큼 무서운 인류의 건망증을 비판하기 위해 붓을 든 것이다. 그림 속 주인공은 전쟁 통에 수용소에서 소리 없이 죽어간 이름 없는 사람이다. 하지만 나는 아이로니컬하게도 조란 무시치의 그림 제목에서 '희망'을 본다. '그래, 우리는 이렇게 죽지만 후손들이, 우리와 연대해줄 사람들이 곧 올 것이다. 그들이 우리의 뜻을 이어갈 것이고, 이 끔찍한 상

황을 끝낼 것이다'라고, 전쟁을 일으키는 자들에게 보내는 경고로 들렸기 때문이다. 이때 '우리가 마지막이 아니다'라는 말은 더 나은 세상을 향한 의지에서 나온 외침이다. 더 나은 세상이라고 함은 물리적 전쟁이 더 이상 발생하는 않는, 평화가 공고히 자리 잡은 세상만을 뜻하지 않는다. 우리를 경쟁체제로 몰아넣는 '일상 전쟁'을 끝장낸 세상만을 뜻하는 것도 아니다.

그렇다면 우리가 해야 할 일은 무엇일까? 누군가가 '희생자는 내가 마지막이다'라는 말을 할 수 있도록, 전쟁 같은 삶을 평화롭게 만들어줄 '다음 사람'이 되도록 노력해야 하지 않을까. 뵈클린과 조란 무시치 같은 화가들이 전쟁을 소재로 한 그림을 그려낸 것은 평화를 정착시키려는 우리의 의지를 북돋워주기 위해서임을 마음속으로 새겨본다.

종교, 도그마가 되다

_프라 안젤리코, 「최후의 심판」 제단화 중 '지옥'
_한스 멤링, 「최후의 심판」 세 폭 제단화 중 '지옥'
_조지 와츠, 「마몬」
_켄트 헨릭슨, 「천상의 계획」 「교활한 만족」

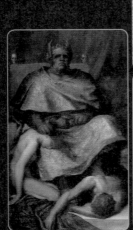

나는 천주교 신자다. 역시 신자인 어머니 영향을 받아서, 어릴 적부터 성당은 내게 익숙한 곳이었다. 가톨릭 성가를 동요처럼 부르며 자랐고, 긴 기도문도 곧잘 외워 어른들에게 칭찬을 받았던 기억도 난다. 그런 환경에서 자라서인지, 하느님을 믿지 않는다는 것은 내 상식에서는 이해할 수 없는 일이었다. 하지만 모태 신앙인 치고는 늦은 나이인 열아홉 살에 세례를 받기 위한 교리 공부를 시작하면서 스멀스멀 의문이 피어오르기 시작했다. 창조론 같은, 도저히 납득하려야 할 수 없는 이론을 만나면서 의심을 가지는 것 자체가 불경이라고 생각하는 한편 믿어야 하는 당위가 믿음 자체보다 우선인가 아닌가에 대해 혼란스러워졌다.

그리고 세례를 받기 직전, 신부님과의 마지막 면담이 있었다. 내게 떨어진 질문은 이랬다. "왜 하느님을 믿느냐." 마치 애인을 왜 사랑하느냐라는 물음처럼 황망했다. 어떻게 이유를 달 수 있지? 꼭 이유가 있어야 하나? 우물쭈물 대답을 못하고 있는데 신부님은 바로 답을 가르쳐주셨다. "그건 우리가 구원받기 위해서지." 황당했다. 겨우 그거였던가. 그건 너무 이기적인 자기애가 아닌가? 그런 마음으로 신을 믿어도 되는 건가?

세례를 받자마자 본격적으로 천주교에 입교하면서 느꼈던 두 가지 의문인 '믿음을 위한 믿음'과 '나를 위한 믿음'에 대한 문제는 10년이 넘게 나를 따라다녔다. 이 문제에 대해 결국 '종교에 대한 비판'을 답으로 얻게 되었으니 안타까울 뿐이다.

나를 위한 믿음

명동 같은 번화한 거리에 나가면 꼭 마주치는 팻말이 있다. '예수천당 불신지옥'. 이 끔찍한 이분법을 열성적으로 설파하는 이들은 알고 보면 평범

한 아주머니, 아저씨 들이다. 하지만 이들의 눈은 신자가 아닌 사람 들이 알 수 없는 저 먼 곳을 향해 있다. "회개하라"며 한 번도 본 적 없는 사람들을 무차별적으로 꾸짖는 그들의 모습은 우리가 딛고 있는 이 땅의 질서와는 아무 관련이 없어 보인다. 교회를 다니지 않는 사람들을 한순간에 죄인 취급하는 신자들의 말에 한 번도 이질감을 느끼지 않았을 사람은 아마 없을 것이다.

그렇게 껄끄러운 눈초리를 기꺼이 감당하며 그들이 거리로 나선 이유는 기실 하나일 것이다. '나는 이보다 더 열성적일 수 없을 기독교 신자'라는 믿음 말이다. 하지만 신앙을 뒷받침해주는 것은 사실 하느님에 대한 두려움일 것이다. 교회는 노골적인 정도에서는 차이가 있을지언정, 사실상 신자들에게 천국의 안락함을 파는 동시에 신을 믿지 않으면 지옥 불에 떨어진다는 협박을 해왔기 때문이다. 교회는 그렇게 해서 배타적인 좁은 길에 사람들을 가둬왔다.

두려움을 유지하는 기제로 옛날부터 즐겨 사용되었던 것이 예술이었다. 글씨를 읽지 못하는 사람들에게 시각적으로 쉽게 교훈을 줄 도구로 그림이나 조각 이상이 어디 있으랴.

이탈리아 르네상스 시대의 화가 프라 안젤리코Fra Angelico, 1387~1455가 묘사한 지옥도를 살펴보면, 이 그림을 목격했을 당시 사람들이 얼마나 무서움에 몸서리쳤을지 상상이 되고도 남는다. 아마 '저곳에 가지 않으려면 더 열심히 교회에 충성해야겠다'며 다시금 옷깃을 여몄을 것이다.

이 그림은 「최후의 심판」 제단화 중 '지옥' 부분이다. '최후의 심판'은 세계의 종말에 예수 그리스도가 재림하여 인류를 심판한다는 성경의 내용이다. 이때 신실했던 사람은 천국에 가게 되고, 그렇지 않았던 사람은 영원한 고통이 있는 지옥으로 떨어진다. 성경에 따르면, 지옥은 하느님을 외

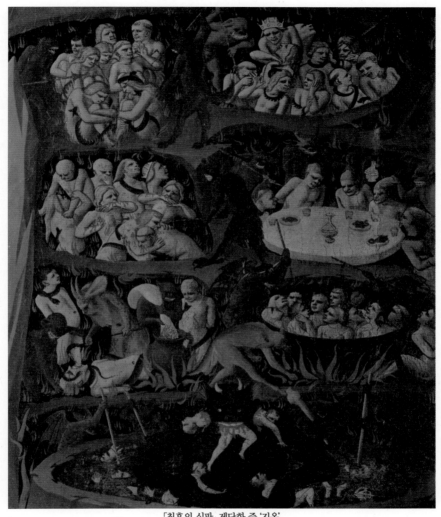

「최후의 심판」 제단화 중 '지옥'

프라 안젤리코 | 나무판에 템페라 | 210×105cm | 1431년경 | 피렌체 산마르코 미술관

면하고 그리스도를 구세주로 인정하지 않은 이들의 마지막이자 영원한 행선지이며 지상에서 온갖 종류의 죄를 지은 이들이 벌을 받는 곳이다. 프라 안젤리코는 이 암흑의 거처를 적나라하게 표현했다.

프라 안젤리코가 묘사한 지옥의 삶을 살펴보자. 대식가는 그림의 중간 부분 오른쪽 식탁에 둘러앉아 있지만 눈앞에 펼쳐진 음식을 먹지 못하는 반면, 구두쇠는 녹인 금을 억지로 먹고 있다. 그 곁에 여러 악마들이 이 고문을 무서울 정도로 열의 넘치게 도와주고 있다. 아마도 중세 시대의 관람자에게는 악마들이 지옥의 업무에 열중하는 모습을 보는 것 자체가 너무나 끔찍한 일이었을 것이다. 하이라이트는 맨 아래 등장한다. 펄펄 끓는 물속에 사탄이 앉아 있다. 이 시커멓고 뿔이 난 괴물은 지옥 구덩이에서 벌거벗은 죄인들을 맹렬하게 씹고 있다. 죄인들의 피는 사탄의 세 개의 입과 콧구멍에서 쏟아져 나오고 있다. 다른 악마들은 사탄이 앉아 있는 가마솥 옆에서 끓는 액체를 계속해서 젓고 있다.

'보험'이 된 종교

죽음 후의 영원한 고통과 처벌 혹은 영원한 행복과 보상이라는 개념은 중세 서유럽에서 가장 발달했다고 한다. 대성당 정문에 새겨진 조각, 교회와 예배당의 제단화와 벽화 등에 시각적으로 정교하게 묘사된 지옥의 광경은, 살아 있는 동안 올바른 기독교의 가르침을 따르는 것이 얼마나 중요한지를 사람들에게 일깨워주는 도구였다. 타락하여 하느님에게서 등을 돌린 이들의 결말은 그림을 통해 명백히 알 수 있었다. 이러한 공포는 중세인들에게만 작동한 것은 아니다. 현대인들도 그 공포에서 자유롭지 않다. 인간의 힘으로는 내세를 결코 알 수 없기에, 하느님을 잘 섬기지 않으

「최후의 심판」 세 폭 제단화 중 '지옥'
한스 멤링 | 나무판에 유채
223×72cm | 1467~71
단치히 나로도웨 미술관

면 지옥 불에 떨어질 것이라는 교회의 엄포는 여전히 사람들을 얽어매고 '보험' 차원에서 종교를 믿게끔 한다.

그리고 교회의 '엄포' 내지 '협박'은 이제 진화를 거듭하는 중이다. 어떻게? '예수 안 믿으면 부자 못 된다'는 이야기를 스스럼없이 하는 것이 일례다.

신비에 싸여 있던 많은 현상들이 과학적으로 하나하나 밝혀지자 어느새 사람들은 보이지 않는 내세는 실제로도 존재하지 않으며 눈에 보이는 세계가 전부일지도 모른다는 생각을 품게 되었다. 있을지 없을지 모를 지옥보다는 현재의 어려움이 더 크게 느껴지기도 했으리라. 사실 자본주의 사회에서 경제적인 어려움은 사람들에게 제일 큰 두려움을 안겨주는 문제일 것이다. 돈 없이 하루도 못 사는 이 사회에서 가난은 곧 지옥이다. 그래서 신자들은 기도할 때, '물질'을 달라고 서슴없이 신께 청하는 지경까지 왔다. 어느새 기독교가 '기복신앙'이 되어버린 것이다. 하느님은 믿는 자들에게 물질적인 복을 내려주신다고 설파하는 성직자나 그에 응답하는 신자들 모두, 낙타가 바늘구멍을 쉽게 통과할 수 있다고 기대하는 것 같다.

이렇듯 돈이 교회의 '유인책'이 될 때, 예수의 교회는 '마몬의 교회'로 변한다. 마몬Mammon은 아람어로 부富를 뜻하는 단어다. 하느님과 마몬을 함께 섬기지 못한다는 예수의 가르침을 잊은 교회는 '부는 하느님의 축복'이라고 가르쳤다. 부에 대한 어리석은 욕망에 브레이크를 걸지는 못할망정, 거기에 편승했고 결과적으로 교회도 급성장했다. 가난하고 의지할 곳 없는 사람들의 편에 서야 할 교회가 어느새 있는 자들을 대변하는 곳이 되어버렸다며 교회를 등지는 사람들도 자연히 늘어갔다.

이뿐인가. '마몬의 교회'는 가난한 다른 국가에도 손을 뻗쳤다. '선교'라

는 이름으로 해외에 진출한 한국 기독교는 현지인의 가난과 비참함을 이용해서 삶의 방식과 사고방식을 바꿔버리려 한다. '황금을 줄 테니 예수를 믿어라'라는 식의 선교는 진정한 선교라고 할 수 없다. 도움을 받는 이들은 무슨 생각을 할까. 진정한 이웃으로서 박애정신을 통해 도움을 주러 온 사람이라기보다는 '거래를 하러 온 사람'이라고 느낄 것이다. 다른 종교를 향해 턱없는 우월감을 과시하려 들고, 오랜 세월 사람들이 지켜온 관습이나 생각을 존중할 줄 모르는 '해외 선교', 과연 이것이 예수의 정신을 따르는 것일까? 이런 선교는 오히려 상대방을 존중하지 않는 무례함, 황금을 손에 거머쥔 교회의 여흥거리에 불과한 것이 아닐까?

이에 대해 미국의 시민운동가 맬컴 엑스Malcolm X, 1925~65는 다음과 같은 의미심장한 말을 남겼다.

기독교는 백인의 종교다. 백인이 해석한 성경은 백인이 아닌 사람들 수억 명을 노예로 만드는 최대의 이념적 무기였다. 백인들은 총칼로 정복한 모든 나라에서 항상 성경을 휘두르며, 이를 근거로 현지인들을 '이교도' 또는 '미개인'이라 경멸하고 핍박해왔다. 먼저 잔혹한 무장 집단이 침략해 유혈 사태를 일으키고, 그 뒤에 선교를 빙자한 집단이 체계적으로 약탈과 착취를 자행했다.

이렇듯 추한 현대 한국 교회의 모습은 조지 와츠George Frederic Watts, 1817~1904가 그린 「마몬」과 쌍둥이처럼 닮았다. '모든 것을 황금으로 바꾸는 손'으로 유명한 그리스 신화 속 미다스 왕처럼, 와츠의 그림 속 마몬은 당나귀의 귀를 가졌다. 당나귀의 귀는 천상의 악기인 리라 소리를 들을 수 없다고 한다. 영혼이 듣는 천상의 소리인 리라 소리를 못 듣는다는 것

「마몬」
조지 와츠 | 캔버스에 유채
182.9×106cm | 1884~85
런던 테이트 갤러리

은, 미다스(마몬)가 영혼에 대해서는 귀를 닫고 있는 자라는 것을 뜻한다. 무릎 위에 돈주머니를 쌓아놓고 있는 마몬의 모습이 지상의 부를 쌓기에만 몰두하고 있는 한국 교회의 모습과 겹친다. 마몬의 뒤쪽으로 보이는 작은 해골들만이 이 어리석음을 경고하고 있다. 해골은 도상학적으로 '생의 덧없음'을 의미한다. 이승에서 물질적 부는 이처럼 헛되고 헛될 뿐이다.

'믿음을 위한 믿음'

성경 요한복음 20장 19~29절에는 부활한 예수와 사도 토마스(도마)의 일화가 나온다. 부활한 예수가 제자들에게 나타났는데 이 자리에 토마스 사도가 없었다. 다른 제자들이 토마스 사도에게 "우리는 주님을 뵈었다"라고 하자 토마스는 "난 그분의 손에 있는 못 자국을 직접 보고, 그 못 자국에 내 손가락을 넣어보고 그 옆구리에 손을 넣어보지 않고는 결코 믿지 못하겠다"라고 말한다. 그런데 예수가 다시 나타나서 토마스 사도에게 말한다. "네 손가락을 내 손과 옆구리에 넣어보라, 그리고 의심을 버리고 믿으라." 못 구멍을 직접 확인한 토마스는 "나의 주님, 나의 하느님"이라고 고백하고 예수는 토마스 사도에게 말한다. "너는 나를 보고서야 믿느냐? 보지 않고도 믿는 사람은 행복하다."

재미있는 것은 이 '보지 않고도 믿는 사람은 행복하다'라는 성경 구절이 교회의 '만능패'로 기능해왔다는 사실이다. 자신의 믿음에 의심을 품는 것은 신성모독이고 다른 사람의 믿음을 의문시하는 것은 모욕이라니, 회의론을 물리치는 참으로 훌륭한 보호막이 아닐 수 없다. 종교라는 영역은 그것을 뒷받침할 아무런 근거가 없는데도 불구하고 반드시 옳다고 생각되는 유일한 영역이다. 종교는 바로 이 지점에서 도그마Dogma가 된다.

그것이 틀릴 수 있다는 어떠한 가정도 받아들이지 않기 때문이다. 오류의 가능성을 보지도 확인하지도 않는, 그 어떤 과학적 근거도 없는 믿음이 사람들 사이의 소통을 단절시키고, 폭력과 전쟁을 불러일으킨다. 다른 신을 믿는다는 이유로, 혹은 하나의 신을 믿으면서도 종교라는 이름으로 일어나는 수많은 폭력, 신과 신앙의 이름으로 벌어져왔던 수많은 희생제의 같은 비인간적인 행위들…… 이 모든 것이 어떤 것으로도 증명되지 않고 오류가 가득한 종교에 대한 맹신에서 비롯했다. 종교에 대한 합리적 비판과 마주했을 때 교회가 신자들에게 흔히 하는 응대는 이렇다. "당신은 지금 악마와 대화하고 있는 중입니다! 악마의 거짓말에 속아 넘어가면 안 됩니다!"

가자, 가짜 유토피아로

미국 출신 작가 켄트 헨릭슨Kent Henricksen, 1974~의 작품을 보면 이 '믿음에 대한 믿음'의 위험성을 서늘하게 느낄 수 있다. 일단 그의 작품은 재미있다. 얼핏 보면 중세 시대 귀족 집안의 방 안을 들여다보는 듯 평화롭고 목가적인 그림이다. 하지만 조금만 자세히 들여다보면 그 첫인상은 단번에 무너진다. 부르주아 계급 가정의 벽지나 소파 커버에서 흔히 볼 수 있는 평온한 초원의 풍경이나 화려한 패턴이 인쇄된 배경에, 후드와 마스크를 뒤집어쓰고 관객을 위협하듯 날카로운 흉기를 휘두르고 있는 캐릭터들이 태연히 등장하고 있기 때문이다.

헨릭슨의 그림 속에 등장하는 마스크를 쓴 캐릭터를 보면서 강도, 암살, 테러 같은 폭력과 관계된 온갖 단어들을 떠올리는 것은 자연스럽다. 교수형에 처해진 인물, 악마에게 먹히는 인간들, 잔인한 방법으로 고문을

당하는 모습들…… 그러나 이 상황이 피부에 와 닿을 만큼 공포스럽지는 않다. 왜일까? 이유는 헨릭슨이 이 작품을 작업한 방식에 있다. 리넨에 실크스크린으로 인쇄하고 그 위에 디지털 자수를 놓아 액자 틀을 삼는 독특한 방식으로 작품을 제작했기 때문이다. 마스크를 쓴 캐릭터들이 상징하는 폭력과 파괴력을 자수라고 하는 지극히 여성적이고 가정적인 방식을 통해 재탄생시킨 셈이다. 헨릭슨은 전쟁, 테러, 강간 같은 오늘날 우리 사회의 치부들을 직접적으로 묘사하는 대신에, 천에 아름다운 수를 놓음으로써 '가짜 유토피아'를 탄생시켰다.

기독교에서의 '믿음을 위한 믿음'이 바로 켄트 헨릭슨 작품 속 '자수'가 아닐까. 가정적이고 평화롭고 세련된 방식(자수)으로 위장하고 있지만 사실상 작품 내용은 끔찍함 그 자체이듯이, 기독교의 도그마도 실상 폭력적이고 비판할 거리가 가득하지만, 이 '믿음을 위한 믿음'이라는 만능의 충성 강화제 덕분에 비판적 눈을 효과적으로 가리는 것 아닐까. 그렇게 기독교는 사람들을 예수 없는 가짜 유토피아로 안내한다.

그리하여, 지금 나는 천주교 식으로 말하면 '쉬는 교우'가 되었다. 어릴 적부터 내 삶에 지나치게 밀착되어서 객관적으로 볼 여유가 없었던 종교, 천주교에 대해 조금 거리를 두고 성찰할 시간을 가져보고 싶었기 때문이다. 이를 안타까워 한, 천주교 신자인 친구와 대화를 나눌 기회가 있었다. 그 친구는 내가 지적하는 종교의 문제점을 일단 모두 수긍하면서도 '종교의 순기능'을 보라고 권유했다. "일주일 동안 잘못했던 일을 교회에서 반성할 수 있고, 그리하여 더 착하게 살 수 있다"는 것이다. 그리고 "누군들 교회가 하는 일에 100퍼센트 동의할 수만 있겠느냐, 알지만 좋은 점을 취사선택하면 된다"고도 했다.

그 친구의 말이 일견 옳다. 하지만 그것은 '미봉책'이 아닐까. 그건 굳이

「천상의 계획들Celestial Schemes」
켄트 헨릭슨 | 면에 자수사·실크스크린·금박 | 152.4×121.92cm

「교활한 만족Cunning Contentment**」**
켄트 헨릭슨 | 면에 자수사·실크스크린·금박 | 152.4×121.9cm | 2009

검은 사회를 그리다

종교가 아니어도 할 수 있는 일이다. 알면서도 눈감고, 좋은 점만 골라내어 내 생활에 적용하는 것은 그 잘못된 제도와 교회의 온당하지 않은 사상을 계속 존속하게 만드는, 그 제도에 '부역'하는 것과 다를 바 없지 않을까. 그리하여 나는 여전히, 그리고 기꺼이 '한 마리 길 잃은 양'의 처지로 지내고 있다. 언제 그 신세를 면할지는, 글쎄. 하느님만이 알고 계시려나.

편견은
차별을
낳는다

_앙리 르노, 「그라나다 무어 왕의 즉결 처형」
_한효석, 「감추어져 있어야만 했는데 드러나고 만 어떤 것들에 대하여」 연작·
「불평등의 균형 1」

사내는 무슨 잘못을 저질렀단 말인가. 혹시 왕 앞에서 말실수라도 했을까. 그 대가치고는 너무 가혹하다. 왕이 휘두른 단칼에 목이 베인 사내. 사내를 처형한 왕은 서늘한 표정으로 희생자를 내려다보며, 무심하게 칼에 묻은 피를 닦는다.

그런데 사람을 이런 식으로 죽여도 되는 건가? 왕의 순간적인 분노 때문에 재판도 없이 즉결 처분된 사내. 피비린내가 금방이라도 풍겨오는 듯한 이 잔인한 장면은 충분히 공포스럽다. 그 공포는 낭자한 선혈이 불러오는 것이 아니라, 사람을 한순간에 없애버리는 무자비한 전제권력에 대한 두려움에서 온다.

그렇다면 그림의 배경은 어디일까. 이 그림의 화가 앙리 르노Henri Regnault, 1843~71는 낭만주의 시대에 활동했던 프랑스 사람이다. 하지만 그림 속 공간은 전혀 프랑스 같지 않다. 뒤쪽에 화려한 황금색 아라베스크 문양이라니. 그리고 보니 그림 속 주인공 왕과 처형된 사내 역시 피부색이며 옷차림이 당시 프랑스 인과는 거리가 멀다.

그라나다 왕국도 동양이었다

그림의 배경은 스페인의 그라나다Granada를 중심으로 2세기 반(1238~1492) 동안 지속되었던 이슬람 왕국인 그라나다이다. 그림 속 갈색 피부의 사람들은 '비서구인'이자 이슬람계인 무어인이다. 르노는 그라나다 왕국의 알람브라 궁전에서 벌어질 법한 일을 상상해서 이 그림을 그렸다. 르노는 이국적인 것에 대한 흥미와 호기심을 가득 담은 눈으로 이베리아 반도, 즉 유럽에 존재하면서도 유럽은 아니었던 옛 이슬람 왕국을 표현한 것이다. 르노에게 그라나다 왕국은 서쪽에 있는 나라였지만, 동양, 즉 오리엔트

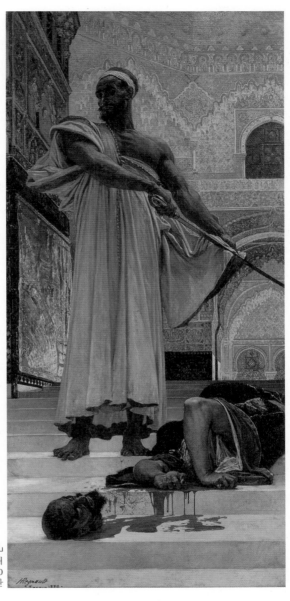

「그라나다 무어 왕의 즉결 처형」
앙리 르노 | 캔버스에 유채
302×146cm | 1870
파리 오르세 미술관

검은 사회를 그리다

Orient와 다를 바 없었다. 오래된 아시아적 전제정의 전통 아래 민의나 법률에 제약이 없는 세계, 합리주의 대신 이른바 '동양적' 신비주의가 지배하는 세계 말이다. 잔인함과 불결함, 가난과 질병, 미신과 무지 등 수많은 악덕이 존재하는 세계. 근대화, 문명, 민주주의, 합리주의, 과학, 위생 같은 서양을 정의하는 특징적인 가치가 없는 사회. 그리고 비기독교 사회로서 신에게 저주받은 세계. 그것이 르노가 본 '오리엔트 왕국'이자 이슬람의 나라인 그라나다였다.

중요한 것은 르노의 시선이 별스럽지 않았다는 점이다. 대부분의 서구인들이 그라나다를 르노와 똑같은 색안경을 끼고 봤다. 그라나다 왕국의 찬란한 이슬람 유산인 알람브라 궁전에 관한 전설만 보아도 알 수 있는 사실이다. 알람브라 궁전은 오랜 시간 기독교인들에게 버림받아 방치됐지만 보존 상태는 굉장히 좋았다. 그 이유를 기독교인들은 아랍의 왕이 악마에게 영혼을 팔아 요새 전체에 마법의 주문을 걸어놓았기 때문이라고 생각했다.

영화 속에서도 살아남은 뿌리 깊은 편견

서구인들의 이 뿌리 깊은 편견이 이제는 완전히 없어졌을까? 아닌 것 같다. 2007년에 개봉해 우리나라에서도 크게 히트한 영화 「300」에서도 질긴 오리엔탈리즘을 확인할 수 있다. 영화는 애국심으로 똘똘 뭉친 백인 근육질 남성의 반대편에 괴물과 다를 바 없이 묘사된 페르시아 인들을 내세운다.

영화 속 크세르크세스 왕은 황금 피어싱으로 치장한 변태적이고 자만심 가득한 대왕으로 그려진다. 터무니없이 큰 키에 목소리마저 이 세상

사람의 것이 아니다. 동양의 왕을 한마디로 괴물로 그려놓은 것이다. 외모만큼 성격도 탐욕스러워, 타국을 침략하고 노예를 착취하는 동양 전제 국가의 표상 그 자체로 묘사된다. 또 하나. 페르시아 인들은 인종적으로 피부가 하얀 아리안족이지만, 영화 속 크세르크세스 왕은 '무어 인'들처럼 까무잡잡한 피부로 그려져 있다. 서구인들이 오리엔트를 바라보는 단편적인 시선을 알 수 있는 대목이다.

심지어 이 영화는 오리엔트에 대한 편견을 드러내는 것도 모자라, 외모 편견도 조장한다. 불구로 태어난 아이는 버린다는 스파르타의 비인간적인 율법에 따라 버림받은 에피알테스. 에피알테스의 배신으로 스파르타군의 진지는 함락된다. 영화는 기형으로 태어난 에피알테스를 정신도 신체를 닮아 비뚤어진 자로 묘사한다.

사실, 편견과 고정관념이 그리 바람직하지 않다는 것은 누구나 알지만 우리는 그걸 바로잡기보다는 여전히 아집의 눈으로 세상을 바라본다. 그게 익숙하고 편하기 때문이다. 「300」의 제작진도 스파르타의 적으로 상정

영화 「300」의 스틸 사진
가운데 버티고 선 인물이 페르시아의 왕 크세르크세스이다. 황금으로 온 몸을 장식한 크세르크세스 왕은 이 세상 사람이 아닌 것 같다. 거인처럼 묘사된 왕의 손은 스파르타의 왕 레오니다스의 얼굴을 덮고도 남을 듯하다.

검은 사회를 그리다

스파르타를 배신하는 에피알테스

된 페르시아 인들과 크세르크세스 왕을 고정관념대로 묘사하는 게 더 쉬웠을 것이다. 관람객 입장에서도 그 편이 감상하기 더 편했을 테고. 어차피 에피알테스를 포함해 모두 악역 아닌가.

**편견과
고정관념,
가장 편한 선택**

사람들은 모두 자기가 믿는 대로 세상을 바라보고 판단한다. 어떤 일에 관해 한 번 그렇게 믿으면, 설사 마음속에 아닐 수도 있다는 조그마한 의심이 있더라도 이미 자신이 믿은 것 속에서 위안을 얻고자 한다. 굳이 불편해지고 싶지 않기 때문이다. 그렇게 사람들은 보고 싶은 대로 세상을 바라보고, 들어야 할 말보다 듣고 싶은 이야기에 솔깃해한다. 바로 솔직한 충고보다 아부에 더 마음이 끌리는 이유이다.

편견과 고정관념이란 오랜 세월에 걸쳐 많은 사람들이 함께 만든 판단이라는 점을 감안하면, 우리가 왜 그리 편견과 고정관념에서 벗어나기 어려운가를 더 쉽게 이해할 수 있다. 불확실한 것투성이인 복잡한 현대사회에서 사람들에게 자신감이 가득할 리 만무하다. 그러므로 대부분의 사람들은 순간순간 많은 사람들이 해왔던 대로 판단하게 마련이다. 그것이 최악의 결과를 낳을지라도 "내 탓은 아니야"라며 책임을 군중에게 돌릴 수 있으니까. 또 모두가 함께하는 실패이기에 최소한 비웃음의 대상은 되지 않을 테니까.

결국 사람들 사이의 끈끈한 결합은 그 자체로 권력이 된다. 군중을 이

탈해 외길을 가는 사람에게 '상식을 벗어났다'며 같은 목소리로 맘껏 비난할 수 있다. 다행히 군중심리에 휩쓸리지 않고 성공적으로 외길로 간다 치더라도 시련이 끝난 건 아니다. '모난 돌 인생'은 구조적으로 조장된 차별에 거의 무방비하다. 차별 속에서 성공하기는 쉽지 않다. 그렇게 군중을 이탈한 개인은 영락없이 바보로 전락하기 일쑤다.

이런 상황에서 편견과 고정관념이 강한 사람일수록 고집불통이 되기 십상이다. 그들은 편견과 고정관념을 깨려는 시도 자체에 극구 저항하며, 스스로 깨닫지 못하는 사이에 차별 구조에 힘을 보탠다. 왜일까. 고집 센 사람들을 보고 보통 '자아가 너무 강한 사람'이라고 말하지만, 사실 이들은 오히려 자아가 약한 사람들이다. 자아가 약한 이들은 타인의 다른 의견을 조언으로 받아들이지 못하고 자신을 향한 공격이라고 생각한다. 자아가 튼튼한 사람이라면 타인의 말이 무서울 게 없다. 오히려 다른 생각은 내 행동을 돌아보게 하고 결국 나 자신의 발전을 도모하는 계기가 된다. 강한 자아를 더욱 튼튼하게 만들어주는 자양분이 되는 셈이다. 반대로 자아가 약한 이들에게 자신과 다른 의견은 가뜩이나 허약한 자아를 흔드는 무서운 손길과 다를 바 없을 것이다. 그래서 그들은 자신의 세계관이 무너질까 두려워 소통을 거부하고 결국은 고집불통이 된다. 고집 센 사람들이 편견과 고정관념의 파수꾼 노릇을 하는 것은 이런 이유에서다.

표피만 벗겨내면 모두 다 빨간 고기!!

앞뒤가 꽉 막힌 사람들이 많은 세상에서 고정관념과 편견을 깨뜨리려는 시도는 험난하다. 그래서 다소 충격적인 방법으로 이를 모색할 수밖에 없

「감추어져 있어야만 했는데 드러나고 만 어떤 것들에 대하여 1」
한효석 | 캔버스에 유채 | 162×112cm | 2007~08

다. 한국의 젊은 작가 한효석의 작품은 그러한 시도를 보여준다.

섬뜩하다. 모조리 벗겨진 살갗 아래 붉은 살점과 지방덩이들이 뭉쳐 있는 여인의 얼굴, 아니 고깃덩어리. 징그러울 만큼 상세하게 표현되어 있는 사실적인 그림은 보는 이에게 시각적 충격을 준다. 화가는 왜 멀쩡한 인간의 피부를 벗겨냈을까. 한효석은 어느 인터뷰에서 "5밀리미터만 벗겨도 우리는 고깃덩어리다. 부와 명예를 가졌을 때에 자신을 신격화하고 착각하며 남을 지배하려 하다 보면 동물들 사이에서는 없는 문제가 발생한다. 그것을 깨닫게 하고 싶었다"라고 말한 바 있다.

인간이란 그 자체만으로도 존귀감을 가진 존재이고 생명체인데 사람들은 자꾸만 편견을 가지고 사람을 보는 것 같아요. 그래서 저는 그것을 파괴하고 싶었어요. 얼굴이 개인의 정체성과 사회성을 드러내는 데 적합하기 때문에 얼굴에 메시지를 넣은 것이지요.

이 작품이 만들어진 배경을 살펴보려면 화가의 어린 시절로 거슬러 올라가야 한다. 그는 경기도 평택 토박이다. 지금은 많이 변했지만, 평택은 한국전쟁 후 미군이 주둔하면서 한때 1,000명 이상의 성매매 여성들이 살았던 집창촌으로 유명한 곳이다. 기지촌이다 보니 혼혈아들도 무수히 많았을 터. 한효석은 어려서부터 자연스럽게 혼혈아들이 겪는 편견에 찬 폭력들을 접할 수 있었을 것이다. 혼혈아들은 그저 작가의 친구였을 것이다. 그에겐 친구들의 피부색이 전혀 이질적으로 다가오지 않았을 것이다. 하지만 기지촌에서 자라는 혼혈아들을 향한 인종차별은 엄연히 존재했다. 사실 피부색만 다를 뿐이지, 기껏 표피 하나만 벗겨내면 모두 똑같이 빨간 고기에 불과한데 말이다. 왜 우리는 꼭 껍질을 벗겨내야만 보편성을

「감추어져 있어야만 했는데 드러나고 만 어떤 것들에 대하여 10」
한효석 | 캔버스에 유채 | 248×178cm | 2008~09 | 국립현대미술관

깨달을 수 있을까?

「감추어져 있어야만 했는데 드러나고만 어떤 것들에 대하여 1」의 모델은 사회적 차별의 대표 희생자인 여성이다. 작가는 '여성을 바라보는 편견과 고정관념을 깨뜨려라. 사실 껍데기만 벗겨보면 당신이나 그림 속 여성이나 매한가지다!'라고 말하는 듯하다. 한효석의 작품 모델은 여자나 아이, 혹은 외국인 등 모두 한국 사회의 소수자들이다.

「감추어져 있어야만 했는데 드러나고만 어떤 것들에 대하여 10」의 모델도 차별로 고통 받은 인물이다. 한국에 거주하는 스코틀랜드 출신 영어교수인 이 모델은, 작가에게 평소 영국 런던에서 '스코티시'라며 놀림 받았던 어린 시절 얘기를 자주 해주었다고 한다. 실상 놀림 받아야 할 이유는 없었다. 오히려 잉글랜드 인들이 자신의 조국 스코틀랜드에 쳐들어와 자신들의 여왕을 죽이고 나라를 빼앗지 않았던가. 작가는 그의 피부 역시 벗겨낸다. 그리고 인종차별 역시 법과 질서, 계급으로 강요되는 가면을 벗기면 사라지는 헛것이라는 사실을 보여준다. 한효석에게 가면은 차이와 억압, 불평등의 기원인 사회적·문화적 징표인 셈이다.

누구나 소수자가 될 수 있다

한편 한효석의 자전적 경험은 '불평등의 균형' 시리즈에서도 드러난다. 그는 세계 최대의 미군 기지가 있는 오산에서 목장을 경영했던 부모님 슬하에 자라며 원인 불명으로 기형의 새끼를 출산하거나, 미군 훈련 때마다 들리는 소음 스트레스 때문에 시름시름 앓다가 죽어가는 소를 어릴 때부터 자주 목격했다고 한다. 작가는 이 경험을 토대로 돼지의 몸에 사람의 얼굴을 결합해 설치 작품 「기형의 괴물」을 탄생시켰다. 이 역시, 소수자에

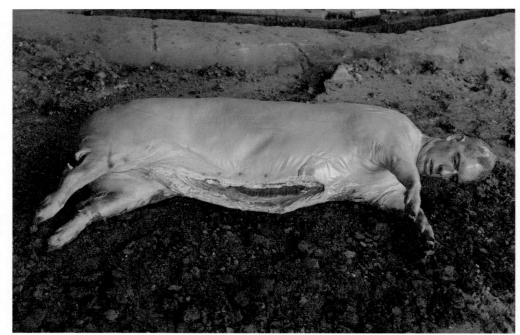

「불평등의 균형 1」
한효석 | 합성수지·파이버글라스 | 140×30×65cm | 2006

대한 우리네 편견과 폭력을 다룬 작품이라고 볼 수 있다.

　'불평등의 균형'이란 말은 보통 경제학에서 사용되는 용어이다. 사회적 불평등을 유지하려는 소수의 부자와, 이런 시도가 있는지도 모른 채 희생당하는 대다수 가난한 이들이 자본주의 사회의 균형을 이루고 있다는 것이다. 이는 비단 자본주의 시장 속의 기업과 소비자, 부자와 가난한 자들 간의 불평등만을 지칭하는 용어는 아닐 것이다. 여기에는 백인과 유색 인종, 국가와 개인 등의 관계처럼, 힘 있는 소수의 기득권 유지를 위한 일반 다수의 희생이 모두 포함된다. 집단이라는 안전한 테두리 안에서 헤게모니를 쥐고 있는 자들이 편견과 고정관념에 가득 찬 채, 소수자들을

낙인찍는 현실 말이다. '가난한 사람들은 게을러서 가난한 거야' '부두교 같은 이상한 종교를 믿고 있으니까 아이티에 지진이 나는 거지, 한마디로 신이 내린 천벌을 받은 거야' '못생겼으니까 성격도 나쁠 거야' 등, 편견과 고정관념은 너무나 쉽게 사회·구조적인 폭력을 정당화한다. 그리고 억울하게 희생되는 사람들이 속출한다. 작가의 말로 이를 다시 한 번 확인할 수 있다.

인간에게 도살되어 생명을 빼앗기는 돼지의 모습이나, 사회라는 구조 속에서 국가나 조직에 보호받지 못하고 희생되는 현대인은 동일한 존재입니다.

단순히 대다수의 사람들과 다른 취향과 외모, 문화를 가졌다고 차별받는 사회는 우리가 항상 원한다고 외치는 '정의사회'가 아닐 것이다. 우리는 언제든지 소수자가 될 수 있다. 그럴 위험은 누구에게나 있다. 소수자가 되는 순간, 우리는 편견과 고정관념의 손쉬운 먹잇감이 된다. 당연히 차별도 뒤따라온다. 따라서 우리에겐 설사 자신이 받아들일 수 없다 하더라도, 그런 입장에 처한 사람들을 이해하려는 관용이 필요하다. 그러기 싫다면? 그런 사람은 자기애에 빠진 자폐증 환자일 뿐이다. 그에게는 오로지 자신의 모습만이 존재하고 세상은 의미 없는 그림자로 전락한다. 그런 아집으로 그는 세상과 멀어지고 결국은 다른 사람들과 관계를 맺지 못하게 될 것이다. 결국 스스로 타인을 규정하곤 했던 '괴물'이 되고 마는 것이다. 편견과 고정관념의 희생자가 되는 것은 그렇게도 쉽다.

위선과
이중성을
폭로하다

_게오르게 그로츠, 「사회의 기둥들」 「생일 파티」
_제임스 엔소르, 「가면에 둘러싸인 엔소르」

한 눈에 보기에도 '고발 그림'처럼 보이는 작품이다. 독일 출신 작가 게오르게 그로츠George Grosz, 1893~1959의 「사회의 기둥들」은 독일 바이마르 공화국 시대의 지도층을 풍자하고 있다. 아니, 공격하는 그림이라고 봐도 좋을 듯하다.

'비호감 인물'만 가득한 이 작품에서 제일 눈에 띄는 것은 머릿속에 똥이 가득한 오른쪽 인물이다. 저렇게 머리가 김이 모락모락 피어오르는 똥으로 가득 찬 사람은 국회의원. '머리에 똥만 찬 인간'이라는 표현이 우리나라에만 있는 게 아닌가 보다. 게다가 정치인 혐오증마저도 범세계적인 모양이다. 살도 탐욕스럽게 뒤룩뒤룩 쪄 있고, 어디서 술도 한잔 걸쳤는지 콧잔등도 새빨갛다.

그러고 보니 제목과 그림 속 묘사된 인물이 잘 조화되지 않는 것 같다. '사회의 기둥들'이라니. 노르웨이 출신 극작가 헨릭 입센의 희곡 제목에서 따온 「사회의 기둥들」은 바로 사회 지도층을 의미하기 때문이다. 한데 그로츠의 작품 속 사회 지도층은 조롱거리로 등장한다. 사회를 움직이는 사람들이 제일 존경받고 모범을 보여야 할 것 같은데 어찌 보면 굉장히 역설적이다.

사회의 '부실한' 기둥들

내친 김에, 국회의원 외의 등장인물들도 한 명씩 살펴보자. 독일 하면 맥주가 떠오르게 마련. 그래서 맥주를 들고 있는 그림 맨 앞의 인물은 민족주의자라고 볼 수 있다. 게다가 독일 민족주의를 상징하는 기병대 제복까지 입었다. 더 나아가 갈고리십자Hakenkreuz 무늬 넥타이를 맨 걸 보니 나치인 것 같다. 나치라는 게 잘못된 민족의식이 '막장'으로 치달으면 어떻게 되는

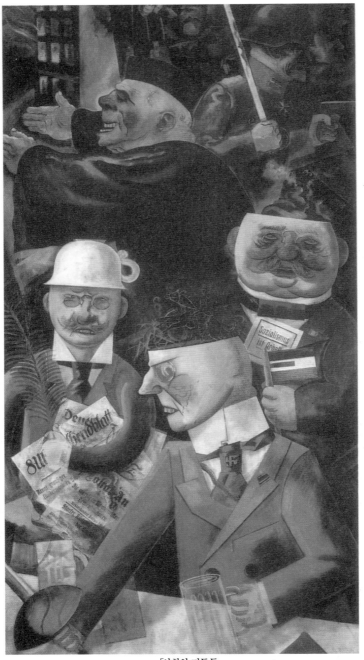

「사회의 기둥들」

게오르게 그로츠 | 캔버스에 유채 | 200×108cm | 1926 | 베를린 국립미술관

가를 보여주는 대표적인 예임을 상기해보자.

이 사람의 머릿속에는 말을 탄 장교가 떡하니 자리 잡고 있다. 나치의 군국주의 지배 망상이 떠오르는 장면이다. 귀도 없고 불투명한 외알 맹인용 안경을 쓴 모습으로 보아 그로츠는 이 사람을 눈도 귀도 꽉 막힌 사람이라고 표현하고 싶었던 듯하다. 즉, 아집이 세다는 것을 나타낸 셈이다.

그 왼쪽에 있는 사람은 신문을 꼭 붙들고 있는 걸 보니 언론인 같다. 머리에 무슨 커다란 컵 같은 걸 뒤집어쓰고 있어서 우스꽝스럽게 보이는데 표정은 더 이상 심각할 수 없다. 이 인물은 당시 언론계의 황제라 불렸던 알프레드 후겐베르크이다. 신문의 위력을 이용해 히틀러 독재의 산파 노릇을 한 후겐베르크는 독일 최대 우익정당인 독일국민당의 당수가 되기도 하는 등 정치계에서도 영향력을 행사했다고 한다. 나중에 히틀러에게 토사구팽 당하지만 말이다.

언론은 입법, 사법, 행정과 나란히 견주는 제4권력, 제4부라고 일컬어지는데, 당시 독일 언론 역시 히틀러라는 권력을 탄생시킬 만큼 영향력이 대단했던 것 같다. 그래서 언론은 더 엄격한 '도덕성'을 필요로 하게 마련이지만, 그로츠는 후겐베르크가 '도덕성과는 전혀 거리가 먼 인물'이라고 단정하고 있다. 그것은 후겐베르크가 손에 든 종려나무 잎에서 확인할 수 있다. 흔히 종려나무 잎은 평화의 상징이라고 한다. 유대인들이 예루살렘에 온 예수를 환영하며 흔들었던 것이 바로 종려나무 잎이기 때문이다. 그런데 이 그림의 종려나무 잎에는 피가 묻어 있다. 의미심장한 상징이다.

더 나아가 그로츠는 그 대단한 언론도 건드리기 꺼려한다는 종교권력까지 비판하고 있다. 그가 그린 성직자는 살찐데다가 술에 취해 코가 빨갛게 물들어 있다. 성직자를 전혀 성스럽지 않게 표현한 셈이다. 성직자 위에는 피 묻은 칼을 들고 누군가에게 권총을 겨눈 군인이 보인다. 군인

들에 의해 건물은 불타고 있지만 성직자는 그런 현실을 외면한 채 입으로만 평화를 외치는 설교를 하고 있다. 현실과 유리된 이상만 말하는 성직자는 그런 괴리에 대한 고민조차 없는 듯하다. 그는 '술취한 위선자'이다.

위선적인 사람은 또 있다. 제일 처음 언급했던 국회의원이 그 주인공. 그로츠는 아마 이 인물을 당시 독일사회민주당의 국회의원을 염두에 두고 그린 것 같은데, 이 사람이 손에 든 문건은 사회주의 홍보 전단이다. 하지만 이 국회의원은 사회주의 홍보 전단뿐 아니라 어이없게도 독일제국의 깃발도 함께 들고 있다. 입으로는 모두가 평등한 사회를 이룩하자고 외치면서도 황제가 통치하는 전제국가를 꿈꾸었던 것일까? 사실 당시 독일사민당은 제1차 세계대전 참전을 지지하면서 국제적으로 전쟁을 반대하는 사회주의자들에게 격한 비난을 받은 바 있다. 그로츠가 이렇게 그림으로 비판한 이유가 충분한 셈이다.

비단 성직자나 국회의원뿐일까. 이 그림에 등장하는 모든 인물이 실상 위선적이다. '사회의 기둥들'로서 스스로 자랑스럽게 여기면서 온갖 점잔을 빼는 모습이 눈에 훤하다. 윤리적인 척하며 자기가 하는 일은 반드시 옳다는 선민의식을 갖춘 이들. 하지만 실상은 얼마나 추잡한가. 이 그림 속의 성직자를 보면서, 오늘날 성직자들도 고통 받는 인간을 사랑하기보다는 그러한 인간을 구원하라는 이념을 더 사랑하는 게 아닐까 하는 생각도 들었다. 마찬가지로 사회민주주의당 국회의원을 봤을 때는 혁명의 이념에 대한 이해보다는 혁명의 에너지만을 쏙 빼내어 제 것으로 취하려는 오늘날 정당인들의 모습이 겹치기도 했다.

동정이란
우월감의 반쪽

'사회 지도층'만 특별히 위선적인 것은 아니다. 사실 누구나 조금씩 위선적이라는 데 동의하지 않는 사람은 없을 것이다. 그렇다고 해서 위선이 정당화될 수 있을까.

우리는 흔히 고통 받는 사람들의 소식을 들을 때 불쌍해하며 눈물을 흘리지만, 막상 길거리에서 구걸하는 걸인에게 적선하는 일에 선뜻 손을 내밀지 않는다. 그러고는 자신의 행동을 정당화한다. "적어도 사지가 멀쩡하면 막노동이라도 해서 돈을 벌어야 하는 거 아닌가? 그 게으름이 미워서 모르는 체한다"라며. 하지만 걸인들에게 '신성한 노동도 하지 않고 돈을 쉽게 취하네' 하면서 의심스러운 눈초리를 보내는 것 자체가 '나는 너보다 우월하다'라는 것을 과시하고 드러내는 행동 아닐까.

심지어 가난한 사람들의 현실은 '이야기'가 되어 연극 같은 상품으로 팔려나가기도 한다. 신기한 건, 고통스러운 삶이 극화되면 사람들이 오히려 더 쉽게 감동하고 눈물을 흘린다는 사실이다. 연극이라는 예술로 아름답게 포장된 고통은, 너무도 간단하게 관객들을 '착한 사람'으로 만들어준다. 관객들은 그 고통 앞에서, 어떠한 수고스러움 없이 단지 눈물만 흘리면 되기 때문이다. 그러고는 '도덕적 인간'으로서 자기 자신을 확인한 데 만족하며 객석을 뜨면 그만이다. "눈물 몇 방울로 자존심을 쉽게 충족하고 과시하는 도시인의 황폐한 연민보다 더 악한 것은 없다"는 루소의 말은 이런 맥락에서 나온 얘기다.

타인의 고통에 공감하는 것은 좋다. 하지만 사람들은 보통 공감만 하고 만다. 사실 비극을 봐도 우린 멀쩡하다. 마음 깊은 곳에서 저 비극은 남의 것이라고 생각하기 때문이다. 극화된 타인의 고통은 관찰자의 자아를 흔들기는커녕 그것을 한층 공고하게 만드는지도 모른다. 무대 위의 슬

품에 동요되긴 하겠지만, 곧바로 내 우월한 처지에 대한 안심과 자족감이 부지불식간에 뒤따라오니까. 결국 동정이란 우월감의 다른 이름이었던 것이다.

게오르게 그로츠는 인간의 삶이 이처럼 위선으로 가득 차 있다는 사실을 너무나 잘 알고 있었던 듯하다. 거대한 위선 속의 사회를, 또 인간 본성의 잔인하고 추악한 측면을 역겨울 정도로 적나라하게 표현하는 것으로 유명했기 때문이다. 더 나아가 그로츠는 잘 가꿔진 도덕과 규범까지도 공격 대상으로 삼았다.

청교도 국민들의 난잡한 생일파티

기본적으로 독일 사회는 신교의 전통이 강한 나라였다. 특히 게오르게 그로츠가 살았던 당시에는 영국 빅토리아 시대풍의 청교도적 분위기가 부르주아 계급에 풍미했다고 한다. 신흥 지배계급인 부르주아는 청교도적 금욕주의와 도덕성으로 정당성을 확보하고 계급적인 결속력을 강화할 필요가 있었다. 그리고 도덕성에 대한 강조는 신교라는 종교적 기반 덕분에 더욱 강화되었다.

하지만 실상은 어땠을까? 그로츠는 1920년대 중반 나이트클럽, 카바레의 풍경 등을 그려 향락에 물든 베를린의 현실을 공격했다. 「생일 파티」는 향락의 밤을 즐기는 베를린 사람들의 모습을 적나라하게 표현했다. 생일 파티 풍경이라고 하기엔 너무나 난잡하다. 주지육림酒池肉林을 즐기는 남녀는 모두 비대하고 추악한 모습으로 그려져 있다. 그로츠는 1920년대에 종종 매음굴을 방문해 작품 소재를 찾았다고 하는데, 이 작품도 그중 하나다. 생일 파티를 매음굴에서 할 정도로 당시 '신교의 나라' 사람들은

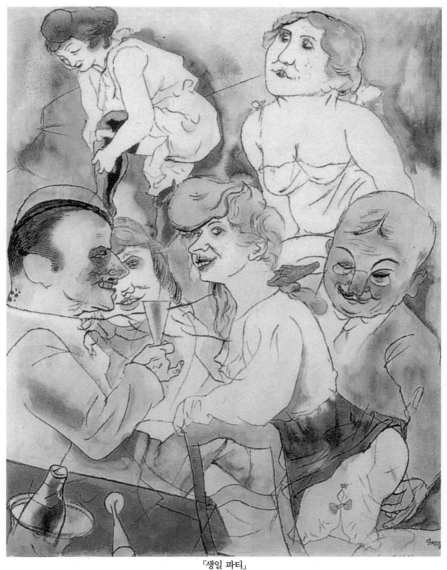

「생일 파티」
게오르게 그로츠 | 1923 | 개인 소장

검은 사회를 그리다

자유분방했던 것이다. 이렇게 그로츠는 그림으로 도덕성을 잃은 바이마르 공화국의 부패상을 폭로했다. 가벼운 아이러니를 담아서 신랄하게 비꼬는 데 그림만큼 효과적인 것은 없었다.

그렇다면 그로츠가 이러한 이중성에 특별히 민감할 수밖에 없었던 특별한 이유가 있을까? 아마 기질적으로 타고난 성격도 있을 테고, 학창시절부터 억압적 교육을 받은 데 대한 반감도 있었을 것이다. 그로츠가 다녔던 고등학교는 교사들이 제국의 색인 흰색·검은색·붉은색이 칠해진 회초리를 휘두르며 군대식 교육을 했다고 한다. 프로이센의 낡은 스파르타식 규범에 얼마나 진절머리 났겠는가. 그로츠는 권위적 교육 방침과 교사의 빈번한 체벌에 점점 염증을 느꼈고, 결국엔 체벌에 반항했다는 이유로 퇴학당하고 만다. 후에 그로츠는 자서전에서 도장이 새겨진 반지로 소년의 머리를 두드리던 '신교 관리', 즉 자신의 선생님들을 씁쓸하게 회상하기도 했다. 종교적 인간이라고 자처하는 이들이 폭력을 휘두르고, 밤만 되면 또 청교도적인 삶과 전혀 거리가 먼 생활을 하는 모습을 지켜보며 그 위선과 이중성에 더욱 역겨워했을 것이다.

그로츠는 아마 사람들의 위선과 이중성을 폭로하는 것이 진실한 행동이라고 생각한 것 같다.

진실주의자는 동시대인의 얼굴을 거울에 비추어 보인다. 내가 유화나 판화를 제작한 것은 이의를 제기하기 위해서다. 내 작업을 통해서 세상 사람들에게 이 세계가 추악하고 병들었고 거짓으로 가득 차 있다는 사실을 알리려고 한 것이다.

이런 생각 탓에 그로츠는 '군대를 공격한 죄'와 '공중도덕을 비방한 죄'

'신성모독죄' 등으로 고발 당했고 몇 차례나 벌금형을 받기도 했다.

가면 뒤
숨겨진 민얼굴을
드러내라

한편 이런 인간의 위선과 이중성을 그림으로 표현해낸 작가로, 벨기에 출신의 제임스 엔소르James Ensor, 1860~1949 역시 유명하다. 그는 가면에 본 얼굴을 숨긴 채 살아가는 인간의 위선적인 삶을 즐겨 그린 화가이다. 엔소르의 자화상도 마찬가지 관점에서 감상할 수 있다.

가면은 무언가를 숨기는 동시에 다른 모습으로 위장한다는 점에서, 본성을 숨기려는 인간의 허식과 위선을 상징한다. 엔소르는 가식적이고 자기 이익을 탐하는 개인주의와 물질에 대한 탐욕을 가면을 통해 폭로했다. 가면 뒤에 가려져 있는, 근대적 인간의 위선과 이중성을 생생하게 그려낸 것이다. 그런데 엔소르의 작품에서는 그로츠와 달리 위선적인 삶을 비판하는 냉철함보다는 으스스한 느낌이 먼저 든다. 가면 속의 눈들은 하나같이 초점 없이 휑하게 비어 있고, 무엇보다 표정 자체가 없기 때문이다. 감정의 교류가 차단되는 느낌이랄까. 그래서 홀로 가면을 쓰지 않은 화가만 고립된 느낌이다. 하지만 인정할 수밖에 없는 것이 하나 있다. 현대인들은 가면을 쓰고 다니는 것을 사실 더 편하게 느낀다는 점이다. 아이로니컬한 현실이다. 마찬가지로 사람들은 지나친 솔직함도 부담스러워한다. 도대체 왜 그럴까?

우리는 무한경쟁 사회에서 살고 있다고 해도 지나친 말이 아니다. 친구도, 이웃도, 모두가 잠재적으로 경쟁자로 치부되는 사회다. 그러다 보니 서로가 위선의 가면을 쓰는 것이 당연히 더 편하다. 살아남는 데, 상처를 덜 받는 데 유리하기 때문이다. 그렇게 가면을 쓰는 것이 자연스러운 사회

「가면에 둘러싸인 엔소르」

제임스 엔소르 | 캔버스에 유채 | 120×80cm | 1899 | 개인 소장

인데, 그 질서를 벗어난 채 가면을 벗고 민낯으로 다가오는 사람을 보면 당연히 부담스러울 수밖에 없을 것이다.

그래서 우리들은 스스로, 그리고 남들에게 하나하나 가면을 덧씌우면 서 살아간다. 경쟁자이기에 잔뜩 경계하고 있지만, 세상에서 가장 친한 동료인 척하기. 당신은 불쌍한 사람, 나는 그 불쌍한 사람을 돕는 훌륭한 사람, 이렇게 역할을 나눈 행위극을 하면서도 도덕심에서 우러나온 행동인 척하는 가면 속의 삶. 그렇게 우리는 연극 속 배우의 삶을 살아가는 것 같다. 언제쯤 이 으스스한 삶을 벗어날 수 있을까.

자본주의,
폭력을
행사하다

_H. R. 기거, 「바이오메카노이드 1」·「에이리언 IV」
_즈지스와프 벡신스키, 「무제」

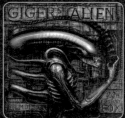

2011년 봄, 연일 신문 지면을 떠들썩하게 한 카이스트 학생들의 자살 소식을 접하며, 문득 머릿속에 떠오른 이미지는 이것이었다. 아직 엄마 자궁 속에 있는 듯 눈도 못 뜬 태아들이, 머리끝에서 발끝까지 기계에 둘러싸여 꼼짝도 못하고 있는 장면. 자궁 속에서 엄마의 심장소리를 들으며 편안하게 있어야 할 태아가 이미 어른의 모습을 하고 있는 끔찍한 영상. 바로 스위스 작가 H.R. 기거H.R. Giger, 1940~의 「바이오메카노이드 1Biomechanoid 1」의 이미지였다.

그림 속 태아들은 태어나기도 전에 강철 벨트, 총, 미사일과 수류탄 등으로 중무장한 전사로 길러지고 있다. 전혀 아이답지 않은 모습이다. 어처구니없게도 세 명의 태아 중 제일 위쪽에 서 있는 아이는 담배까지 물고 있다. 왜 이들은 이렇게 일찍 어른이 되어야 했을까. 엄마 배 속에서 나와 맞닥뜨릴 세상은 이미 거대한 서바이벌 장이라는 사실을 터득해서였을까? 이들의 이름은 '바이오메카노이드'. 인간의 생체Bio와 정밀한 기계장치mechanoid가 결합된 '기계인간'이라는 것이다. 몸에 부착된 온갖 기계들은 잘 싸워 이길 수 있는 기술을 닦는 데는 도움을 줄 것이다. 하지만 저 태아들의 영혼은 도대체 어떻게 될까.

**기계인간,
'바이오메카노이드'**

자살한 카이스트 학생들의 영혼 역시 태아처럼 여리고, 여물지 못했다. 지독한 대입 입시 경쟁에서 이제 막 빠져나온 상태였기에, 아이들은 공동체로 들어가 화합과 협동을 배우며 내면을 살찌우는 시간을 가져야 했다. 하지만 현실은 그 시간을 허락지 않았다. 그러기는커녕 경쟁과 성과를 지상목표로 하는 신자유주의적 교육 속에서 '공부기계'가 되도록 몰아

「바이오메카노이드 1」(work No. 252)

H.R. 기거 | 석판화 | 30×39cm | 1974

세웠다. 주위 학생은 동료가 아니라 경쟁에서 이겨내야 할 적이었다. 싸워 이겨야만 학점도 잘 받을 수 있고, 등록금 폭탄도 피할 수 있을 터였다. 그렇게 보이지 않는 무기로 중무장한 채 전장의 긴장과 스트레스에 맞서다 결국 견디지 못하고 총부리를 자신에게로 돌렸다. 기거의 '바이오메카노이드'들이 태어난 후 어떤 상황을 맞게 될지, 결국 카이스트 학생들이 보여준 셈일까?

기거는 이 '바이오메카노이드'를 연작으로 제작했다. 「바이오메카노이드 1」이 이 시리즈의 첫 번째 작품이다. 기거의 상징이 된 이 '바이오메카노이드' 연작은 애초 현대 자연과학의 파괴적인 오용에 따른 결과물을 묘사해낸 것이다. 인간 문명에 대한 경고의 메시지를 작품 안에 담은 셈이다. 그럴 수밖에 없었다. 1940년생인 기거는 태어나면서부터 제2차 세계대전을 겪었기 때문이다. 그리고 20대가 되었던 1960년대에도 기거는 계속해서 전쟁, 전체주의, 인종 학살, 테러리즘, 자연파괴를 목격해야 했다. 기거는 인간을 '악마'라고 생각할 수밖에 없었을 것이다. 그리고 악마 같은 인간들을 지켜보며 마음속에 차곡차곡 쌓아나갔던 공포를 그림으로 옮겨냈다. 미국의 유명 감독 올리버 스톤은 "몇십 년 뒤 사람들이 20세기를 이야기하게 된다면 기거를 생각하게 될 것이다"라고 격찬했다. 인간의 향기가 지워진 기거의 작품, 그 속에 나타나는 공포와 두려움은 20세기를 살아온 우리 자신의 모습과 다르지 않다.

에이리언 속에 인간의 얼굴이 있다

주목할 만한 점은 기거의 그림 속 풍경이 20세기에만 한정되지 않는다는 사실이다. 21세기 자본주의 사회의 극단적 경쟁과 그로 인한 사람들의

불안·공포를 기거의 '기계인간'에 대비해보자. 타인의 사악함에 상처받고 분노하면서, 또 자기 안에서 발견한 추악함에 새삼 놀라는 우리의 모습은 기거의 그림 속 기계인간과 무척 닮았다. 나를 둘러싼 환경이 결코 우호적이지 않다는 막연함에서 공포가 싹트고 결국 우리는 기거의 그림 속 아이처럼 스스로 무기가 되어 남을 겨누는 것이다. 그렇지 않으면 다른 이의 총에 희생될 수도 있으니 말이다.

이쯤 되면 시고니 위버 주연의 영화 「에이리언」 속 끔찍한 외계 생물체 캐릭터가 기거의 손에서 탄생했다는 사실이 오히려 당연하게 느껴진다. '악마적 인간'의 얼굴과 에이리언의 모습이 다를 게 무엇이겠는가.

이렇듯 인간의 삶은 송두리째 바뀌어버렸다. 마치 경쟁에서 싸워 이기는 법이 프로그래밍 된 기계를 모두가 몸에 부착하고 사는 것 같다. 어린 시절의 즐거움은 이미 사라진 지 오래다. 한글도 제대로 배우기 전에, 비싼 사립 유치원에서 알아들을 수 없는 영어를 말하고 익혀야 하는 아이들의 현실만 봐도 그렇다. 어른들도 마찬가지다. 자본주의 사회는 돈 많은 자본가들에겐 천국이지만 노동력을 팔아야만 살아갈 수 있는 사람들에게는 무척 고통스러운 곳이 아니겠는가. 근면성실하지 않은 사람은 경쟁에서 뒤처지고, 다른 사람들에게 매도당하거나 동정 받는다. 남들에게 뒤떨어질지도 모른다는 공포에 짓눌린 사람들은 동료를 밟고 올라서기 위해, 입사 동기보다 빠르게 승진하거나 좀 더 많은 연봉을 받기 위해 기꺼이 '바이오메카노이드'가 된다. 결국 삶은 공포영화와 다를 바 없는 것이다. 에일리언에게 쫓기는 영화 속 주인공의 모습과 경쟁논리 속에서 쉴 새 없이 채찍질 당하며 막다른 골목으로 내몰리는 우리의 모습은 꼭 쌍둥이 같다.

「에이리언 IV」
H.R. 기거

영화 「에이리언」의 스틸 사진

기계가 되기를 강요하는 사회

왜 우리는 공포에 짓눌린 채 살게 되었을까. 이는 성장과 경쟁만을 강조하는 신자유주의적 자본주의가 우리 사회를 이끌어가는 주요 기제가 되면서부터다. 경제학자들과 자본가들은 "근면하고 성실하게 일해야 더 잘 살 수 있다"며 "알고 싶고 즐기고 싶고 쉬고 싶은 욕구를 극복해야만 안정된 미래가 보장된다"고 끊임없이 주입한다. 사실 그럴 수밖에 없을 것이다. 자본주의 산업구조에서 노동은 생산성을 향상시키는 필수요소이기 때문이다. 그렇기 때문에 자본주의가 태동하면서부터 노동자는 인간으로 불릴 수 없을 정도로 비참한 삶을 살아야 했다. 산업혁명 초기에 영국과 프랑스에서는 하루 16시간에서 18시간의 노동 시간을 당연하게 받아들였고, 아홉 살에서 열 살 정도의 아이들도 노동 현장에 투입되었다고 하니까. 이쯤 되면 노동은 삶을 풍요롭고 즐겁게 하는 조건이 아니라 인간을 황폐화하는 고문에 가깝다. 오죽하면 '노동기계'가 되기를 거부하고 최소한의 권리를 주장한 노동운동의 역사를 혹자는 노동 시간 단축의 역사라고 말할까.

행복하기 위해 일하는 것이 아니라 일하기 위해 필요한 최소한의 시간만큼만 쉬는 현대인의 생활 패턴도 크게 달라지지 않았다. 끊임없이 시간과 전쟁하면서 하루하루를 보내고 자기계발이라는 미명 아래 몸값—연봉이라는 숫자로 환산되는 인간의 사물화—을 높이기 위해 불철주야 노력한다. 이때 노동은 행복을 안겨주는 요술램프일까? 아니라는 건 우리가 현재 목격하고 있는 대로다. 옆 사람을 적으로 삼고, 살아남기 위해 매일을 긴장 속에서 보내야 하는 삶이 어찌 공허하지 않겠는가. 카이스트 학생들처럼, 자살하는 사람들이 매년 급증하는 것도 이를 잘 증명해준다.

**껴안아라,
공포가
사라진다**

그렇다면 이 만성적인 공포와 불안, 공허함에서 어떻게 벗어날 수 있을까. 나는 아이로니컬하게도 이 해답을, 기거처럼 그로테스크한 그림으로 유명했던 폴란드 작가 즈지스와프 벡신스키Zdzislaw Beksinski, 1929~2005의 작품에서 구할 수 있었다. 기거의 작품에 영향을 주었다는 벡신스키의 작품 중 하나를 보자.

그림을 보며 이런 상상을 해보았다. 이들은 연인이다. 그런데 화산 폭발이 갑자기 이 연인들을 덮친다. 화산재가 뒤덮여서 미처 피할 수 없이 죽음과 맞닥뜨려야 하는 시간, 그들은 이 고통스러운 상황을 서로를 꼭 껴안은 채 견뎌낸다. 그리고 결국 이렇게 뼈만 남았다. 그들 주위는 오로지 티끌과 흙뿐이다. 손가락으로 조금 건드리기만 해도 해골이 된 육체는 와르르 먼지로 사라져버릴 것만 같다. 툭 튀어나온 앙상한 뼈, 핏줄과 함께 굳어버린 듯한 색 바랜 피부, 한 올도 남지 않은 머리카락. 이들의 모습에서 아주 쉽게 죽음을 상상할 수 있을 것이다. 하지만 이 그림에서 보여주는 죽음은 무섭지 않다. 오히려 그들이 빈틈없이 껴안고 있는 모습에서 위안과 사랑, 죽음 앞에서의 용기가 느껴지는 듯하다.

물론 개인적인 상상이며 감상이다. 그림의 뜻을 유추할 수 있는 제목조차 없다(벡신스키는 모든 작품에 제목을 붙이지 않기로 유명하다). 벡신스키는 그림 제목과 의미 등 모든 것을 보는 이의 몫으로 남겨두었다. 그러나 그가 남긴 말에서 어렴풋하게나마 왜 죽음과 공포를 주제로 그림을 그려냈는지 짐작할 수 있다.

나는 두 가지 이유로 그림을 그리기 시작했고, 앞으로도 계속할 것이다. 첫째는 어둡고 불우했던 어린 시절을 겪으며 잃어버린 신비한 세계

「무제」

즈지스와프 벡신스키 | 나무판에 아크릴릭 | 101×98.5cm | 1984

를 다시 찾기 위해서이다. 어린 시절 상상력이 조금씩 생겨날 무렵, 나는 뭔가 떠오르면 강제로 그것을 억압했었다. 두 번째, 내 그림은 내가 죽음에 대항하여 싸울 유일한 수단이었기 때문이다.

벡신스키의 그림이 인기 있는 이유는 무한한 상상력으로 표현해낸, 벡신스키 작품 특유의 신비함 덕분이다. 이 신비함은, 누구나 가지고 있지만 드러내기 꺼려하는 인간의 깊은 심연에 고인 어둠을 공개된 곳으로 끄집어낸다. '우리 안의 악마성'과 경쟁에 내몰리며 갖추게 된 '호전성'이 예술로 배출되며 오히려 개인과 사회의 정서를 건강하게 만드는 것이다. 그림을 통해 우리 모두에게 어두운 면이 있다는 것을 확인한 사람들 사이에서는 유대감이 형성된다. 결국 벡신스키가 그림을 그리는 이유 두 가지 중 하나로 거론했던 '죽음에 대항하기 위한 수단'은 첫 번째 이유와도 연결된다. 상상력으로 일군 신비한 그림들은 주위 사람들과 연대하게 만들고, 결국 그 연대는 죽음이라는 '재앙' 앞에서 견딜 힘을 주는 것이다. 상대방을 꼭 껴안고 있던, 앞서 살펴본 벡신스키의 그림 속 주인공처럼 말이다.

마찬가지로 자본주의라는 '재앙'을 극복할 해결책 역시 옆 사람과 연대를 통해 찾아야 하지 않을까 싶다. 자본주의가 휘두르는 채찍 때문에 많은 사람들이 우울증을 앓고 있지만 이는 단순히 사람들이 병들어간다는 현상이기보다는 점점 더 많은 사람들이 이 채찍을 참지 못하게 됐다는 징표일 것이다. 즉, 사람들의 자아는 길들여지고 있다기보다는 오히려 점점 강해지고 있는 것이다. 따라서 이제 서로 손을 맞잡을 일만 남은 셈이다. 옆 사람은 우리의 적이 아니라 동지이며, 이 동지들과 '연대'를 통해 '게으를 권리'를 찾아나가는 것. 그것이 곧 일상의 불안과 공포에서 탈출할 지름길이 될 테니 말이다.

한 사람이 꾸는 꿈은 꿈일 뿐이지만, 많은 사람이 같은 꿈을 꾸면 현실
이 된다고 했다. 서로를 적으로 삼아야 하는 사회 말고 다른 세상도 가능
하다는 꿈을 함께 꾸면, 그런 세상은 현실로 바짝 다가와 있지 않을까.

가진 자,
더 많은 것을
원하다

_히에로니뮈스 보스, 「수전노의 죽음」「건초수레」

신앙심 강한 서양 중세인들에게 현세의 삶이란, 죽은 다음의 생을 준비하는 기간이었다. 현재의 삶을 어떻게 살아내느냐에 따라서 죽은 뒤 지옥 불 유황 속에서 고통으로 울부짖을 것이냐 아니면 천사와 나란히 신의 곁에서 축복받은 삶을 살 것이냐가 결정되기 때문이다. 하지만 성자聖子처럼 사는 것이 어디 그리 쉬운 일이랴. 교회의 가르침대로 살기에는 하루하루가 시험의 연속이었다. 많이 먹어서도 안 되고, 이성에게 지나친 관심을 두는 것도 옳은 일이 아니었다. 심지어 성경에 '부자가 천국에 들어가는 것은 낙타가 바늘구멍 들어가기보다 더 어렵다'는 구절이 있을 정도로 교회는 소유욕조차 부정하니 말이다. 평범한 사람들로서는 이 시험에서 낙제점만 겨우 면한다 해도 다행이라 할 정도다.

하지만 죽기 직전까지 '방탕한' 삶을 살았더라도, 영 절망할 필요는 없었다. '패자부활전'이 있었으니, 죽는 순간 회개하면 죄인은 용서를 받고 자애로운 신의 품에 안길 수 있었다. '잘' 죽기만 하면 천당에 갈 수 있다! 그러나 잘 죽는 것은 대체 어떤 것일까.

**탐욕이
천국행을
막는다**

침상에 사내 하나가 앉아 있다. 그는 이제 곧 죽음을 맞이할 것이다. 해골이 문을 빠끔 열고 막 그의 집으로 들어오려 하고 있지 않은가. 해골은 곧 죽음의 신이다. 이제 사내는 곁에 있는 천사의 바람대로 창에 걸린 그리스도 상을 보며 회개할까, 아니면 머리맡에서 내려다보며 속삭이는 악마의 목소리에 귀를 기울일까.

네덜란드의 화가 히로니뮈스 보스Hieronymus Bosch, 1450~1516가 그린 「수전노의 죽음」은 원래 중세시대에 크게 유행했던 '아르스 모리엔디ars moriendi'

「수전노의 죽음」
히에로니뮈스 보스 | 나무판에 유채
92.6×30.8cm | 1490년경 | 워싱턴 내셔널갤러리

중 한 장면을 그린 것이다. '아르스 모리엔디'란 죽음의 기술, 즉 '잘 죽는 방법'이라는 뜻이다. 이제까지 살아온 방식을 회개하기만 하면 천당에 갈 수 있다는 것이다. 하지만 악마의 유혹을 뿌리치기란 여간 힘든 일이 아니다. 악마의 유혹을 물리칠 방법을 설명한 소책자가 바로 『아르스 모리엔디』였다. 15세기 서유럽에서 엄청난 베스트셀러였던 이 책자에 따르면, 인간은 죽는 순간 5개의 유혹, 즉 불신·절망·불인내·교만·탐욕의 유혹을 받는다고 한다. 이 모든 단계를 잘 극복해야만 비로소 천당에 갈 수 있다니, '기술'을 반드시 익혀야 했겠다 싶다.

보스의 그림은 이 5가지의 유혹 중 '탐욕'을 다루고 있다. 바닥에 놓인 화려한 의복과 갑옷을 보니 그림 속 주인공이 속세에서 지위가 꽤나 높았다는 것을 짐작할 수 있다. 그러나 역시 회개는 낙타가 바늘귀를 통과하는 것보다 더 어려운 일이었을까. 끊임없이 욕심을 부리면서 천당 가는 길을 역주행하고 있는 것은 수전노가 건강했을 때의 모습인 앞쪽 인물에서도 확인할 수 있다. 수전노는 열린 돈궤 속으로 금화를 차곡차곡 모으고 있지만, 실상은 악마가 들고 있는 주머니에 돈을 넣고 있다.

그렇게 살았으면 죽는 순간만큼은 욕심을 놓아야 할 텐데, 가질 만큼 가졌던 이 인물은 죽음을 앞에 두고서도 욕심을 버리지 못한다. 침대 옆 커튼 아래 불쑥 나타난 악마가 건네는 돈주머니에 자동적으로 손이 가는 주인공을 보라. 그만큼 소유욕이란 것은 인간에게 딱 달라붙어 떨어질 줄 모른다.

탐욕이 제일 질기다

정말 죽기 직전 천국으로 가기 위해 치르는 시험이 있다면, 대부분의 사람들이 마지막 관문인 '탐

욕'의 유혹에서 많이 무너졌을 것 같다. 남들보다 많이 가지는 것이 미덕인 세상에서 소유욕은 이미 우리들 마음속에 뿌리 깊이 자리 잡은 지 오래다. 보스의 그림 속 수전노처럼, 이미 많이 가진 자들 역시 이 소유욕의 불꽃에서 자유로울 수 없다.

자원은 한정돼 있는데 그중 80퍼센트를 가진 사람이 나머지 20퍼센트마저 탐내는 상황이다 보니, 사람들은 더욱 불안해질 수밖에 없다. 이런 승자독식 사회에서 무한경쟁에 내몰려 패배한 사람들은 곧 사망선고를 받은 것과 다를 바 없다. 갑작스러운 실업 등 사회적 위험에서 국민의 생존과 기초생활을 보장하기 위한 제도적 장치인 '사회적 안전망'조차 무너진 지 오래이기 때문이다. 결국 생존위협에 대한 만성화된 공포가 다시 탐욕을 부르는 악순환이 계속된다. 이는 헨리 조지가 『진보와 빈곤』(김윤상·박창수 옮김, 살림, 2008)에서 소개한 다음과 같은 일화에서도 알 수 있다.

개척시대 캘리포니아에서 운항하던 증기 여객선의 특실 식당과 보통실 식당에서는 음식이 똑같이 넉넉하게 나왔다. 하지만 보통실 식당에서는 항상 음식이 부족했고, 손님들도 점잖지 못했다고 한다. 왜 그랬을까? 특실 승객이 보통실 승객보다 성격이 여유로웠기 때문에? 아니, 객실의 조건이 달랐기 때문이었다. 특실 식당에는 손님마다 좌석이 정해져 있어서 특실 승객은 남과 자리를 다투지 않아도 되었지만 좌석이 정해지지 않은 보통실 식당은 늦게 가면 자리 맡기가 어려웠다. 그러다 보니 보통실 승객들은 혹시라도 음식이 모자라지 않을까 불안해했고, 결국 평소 먹는 양보다 더 많은 음식을 그릇에 담게 된 것이다. 이처럼 모두가 내 것부터 챙기려에서는 분위기는 쓰고도 남을 만큼 쌓인 물자마저도 모자라기 마련이다.

탐욕이 공포를, 공포가 혼란을 부른다

결국 우리 사회에서 경쟁이라는 것은, 마치 '짜고 치는 고스톱'과 다를 바 없는 것 같다. 가지고 있는 조건이 다르고, 출발점이 다른데 어떻게 경쟁이라고 부를 수 있을까. 경쟁이라는 것은 누구든 이길 기회가 있다는 것을 전제하는 것 아닌가. 하지만 우리가 현재 겪는 경쟁은, 이미 이긴 사람이 거의 대부분을 독식하고 얼마 안 남은 나머지 것을 서로 차지하려고 '없는 사람끼리 악다구니 쓰는 것'과 다름없어졌다. 이는 보스의 다른 작품 「건초수레」에서도 확인할 수 있다. 앞서 '수전노의 죽음'으로 죽음 앞에서도 살아남는 인간의 모진 탐욕을 보여준 보스는 한발 더 나아가 인간들이 탐욕에 물들 때 얼마만큼 타락할 수 있는지를 각종 인간군상을 통해 확인시켜준다.

1470년경 네덜란드에는 이런 노래가 있었다고 한다. "신은 모두를 위해 좋은 것을 건초더미처럼 지구에 쌓아두었지만 인간은 혼자 전부를 차지하려 한다." 역시나 그림 속 커다란 건초수레 위에서도 사람들은 수레 위에 있는 건초를 다른 이보다 더 많이 가지기 위해 경쟁하고 있다. 탐욕에 사로잡힌 사람들은 서로 더 많이 잡아채기 위해 짐승처럼 싸운다. 탐욕이 쓸고 간 자리에는 불화와 폭력이 있을 뿐이다. 천상에서 예수 그리스도가 지켜보고 있다는 것을 생각지도 못한 채 말이다. 결국 건초수레를 따라가면 인간들의 종착지는 지옥이 될 것이다. 그림의 오른쪽 하단을 보면 악마들이 수레를 이끌고 있다. 원래 3면 제단화인 「건초수레」의 오른쪽 패널에는 지옥의 풍경이 자리 잡고 있다.

주목할 점은 건초수레 황제와 교황을 포함한 세속의 권력자들이 꽤나 만족스러운 모습으로 뒤따르고 있다는 것이다. 권력자들은 신분이 낮은 농민, 시민들이 건초를 서로 많이 가지려고 벌이는 온갖 소동을 짐짓 초

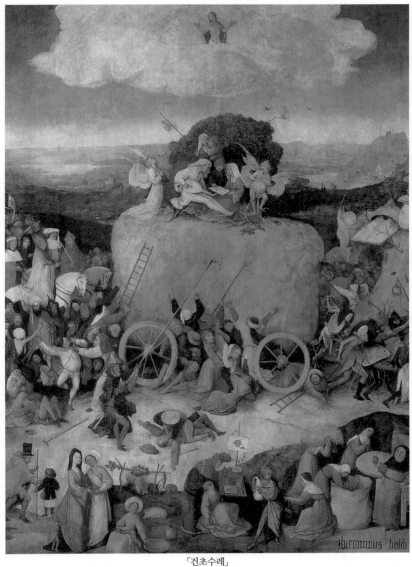

「건초수레」

히에로니뮈스 보스 | 3면 제단화 중 가운데 패널 | 나무판에 유채 | 135×100cm | 1510년경
마드리드 프라도 미술관

연한 표정으로 지켜보고 있다. 특별히 고상한 인품의 소유자여서일까? 아니, 이미 많은 건초를 소유하고 있기 때문이다. 권력자들은 이런 식으로 다른 계급의 사람들과 스스로를 구별 짓기 하고 있다. 500년이 넘는 시간이 흘렀는데도, 자본주의 사회를 살아가고 있는 우리네 모습과 데칼코마니처럼 딱 맞아떨어지는 풍경이다.

'이젠 부자가 착하기까지 하구나'

부자도 탐욕스럽다. 하지만 그들은 겉으로는 부에 초연하다. 반대로 가난한 자들이 더 억척스럽고 물질에 집착하는 듯하다. 하지만 대부분의 사람들이 한정된 건초 앞에서 탐욕스러워질 수밖에 없도록 만든 건, 이미 소수의 권력자들이 대부분의 부를 가져갔기 때문이다. 예전에 영화감독 박찬욱이 한 인터뷰에서 '계급의 이질감'을 체험했던 일을 토로해 화제가 된 적이 있다. 재벌 2세나 교수, 의사 등 나름 성공했다고 평가받는, 젊은 사람들이 모인 모임에 초청받아 간 적이 있는데 그 사람들은 굉장히 거만할 거라는 선입견이 단단히 무너졌다는 내용이었다. 다들 매너 좋고 겸손하고 지적이어서 '이젠 부자가 착하기까지 하구나' 하며 허탈했다는 박 감독. 그의 말인즉슨 이렇다. 이미 부를 세습한 부자들이라 뭐 하나 부족함이 없어서 성격이 나빠질 일이 없었기 때문이 아니겠냐고. 반대로 가난한 이들은 욕망은 많은데 채워지지 않으니 비뚤어질 수밖에 없다고. 이렇게 미덕도 세습된다고.

하지만 만약 그 사람들이 자기 부를 유지하는 데 결정적인 위협을 받을 때도 그 얼굴에 선한 표정이 깃들어 있을까? 먹고살기 급급하지 않기에 올바름을 택할 수 있고, 당장 자기 자식들 굶는 모습, 피눈물 나는 것

안 볼 수 있으니까 소신을 지킬 수 있는 것이다. 즉, 건초를 이미 많이 가지고 있는 이들은 다른 사람에게 폭력적으로 행동하지 않아도 되는 것이다. 평생 시험에 안 드는 환경에서 끝까지 살 수 있는 사람이라면, 어느 누가 착하지 않을 수 있겠는가. 부자들이 착한 얼굴로 세상을 낙관적으로만 보며 여유로울 수 있는 것은 이제껏 사회의 어두움을 보지 않고 살아도 됐기 때문일 것이다. 부자들은 악다구니를 쓸 필요도, 억척스럽게 살 필요도 없다.

하지만 어디 세상이란 게 부자들만 따로 사는 곳인가? 한 개체는 다른 개체 없이 존재할 수 없다. 즉, 어쩔 수 없이 나와 타인이 연결되는 곳이 바로 사회이다. 따라서 나 자신의 부는 타인의 궁핍과 연결되어 있을지도 모르는 것이다. 김수영은 "여느 사람들이 제 앞의 문제에만 반응할 때 지성을 가진 사람은 세계의 문제에 반응한다"고 얘기했다. 그러니 진짜 마음의 부자들은 제 앞의 문제에만 반응할 게 아니라, 다른 계급의 사람들, 세계의 문제에도 귀를 기울여야 하지 않을까? 내 부가 어디에서 왔는지 아는 순간 더 이상 착한 얼굴로, 순진한 얼굴로 있을 수 없을 것이다. 부가 독점되지 않는 순간, 모든 이의 삶 속에 깃든 탐욕은 없어지지 않을까. 그것이 천국행을 약속한다고 『아르스 모리엔디』는 말한다.

집단의
이름으로
개인을 죽이다

_벤 샨, 「사코와 반제티의 수난」
_헨리 푸젤리, 「몽마」

15년도 더 된 이야기다. 당시 초등학교 6학년이던 나는 중학교 반 편성 배치고사를 엉망으로 봤다. 졸업과 입학이 교차하던 달뜬 시기에 시험 준비에 전념하는 것은 내 성격상 만무한 일이었기 때문이다. 그리고 중학교 입학 첫날, 나는 반에서 일곱 번째로 호명이 되었다. 나중에 안 일이지만, 호명은 배치고사 성적순이었다. 고로 난 우리 반 7등이었다는 얘기. 속이 상했다. '아, 이럴 줄 알았다면 공부 좀 할걸' 그런데 재미있게도, 나는 어느 날 한 학생의 '공격'을 받았다. 내가 너무 잘난 체한다는 것이었다. 그런데 그 증거라는 게 날 너무 어이없게 만들었다. '7등이라고 우쭐해했다'는 것이었다. 그때 난 깨달았다. '아, 이 아이에게 사실관계는 그다지 중요하지 않겠구나.' 이유는 갖다 붙인 것일 뿐 그저 내가 싫었던 것이다.

사코와 반제티, 사법살인의 희생자

그 뒤로도 한 아이의 '공개적인 공격'을 신호로 한 왕따 사건은 교실에서 종종 발생했다. 희생자는 내가 될 때도 있었고, 다른 아이가 될 때도 있었다. '튀어야 산다'? 아니, '튀면 죽는다'였다. 왕따를 감싸주어서도 안 되었다. 그러면 다음 차례는 내가 되기 때문이다. 희생자가 있는 한 자신은 안전하지만, 방심은 금물이다. 그래서 아이들은 똘똘 뭉쳐서 공격자가 되려 했다. 공격을 피하려면 공격자, 즉 집단과 하나가 되어야 했던 것이다. 르네 지라르가 『폭력과 성스러움』에서 "비폭력을 위한 최선의 방법은 화해의 희생양을 하나 뺀 모든 사람의 일치"라고 말했듯이 말이다. 집단과 동일시에 실패하는 자는 공동체의 성스러움을 지키기 위한 희생양이 된다는 것, 불순한 이가 사라져야만 질서와 평화가 회복된다는 것을 나는 중학교 교실에서부터 배웠다. 그리고 이런 폭력이 의외로 시공간을 초월해

보편적으로 작동한다는 것도 나중에야 알게 됐다. 50여 년 전 미국에서 일어난 비극도 이런 '희생양 제의'에 바탕하고 있었다.

관 속에 누운, 이미 혈색이 사라진 두 시신. 이들의 이름은 니콜라 사코N. Sacco와 바르톨로메오 반제티B. Vanzetti다. 이름에서 짐작할 수 있듯 이들은 이탈리아 출신이었다. 풍운의 꿈을 안고 1908년 미국으로 건너와 제화공과 생선장수로 일하던 두 사내는 1927년 8월, 미국에서 '사법살인'을 당하고 만다. 관 앞에 선 이들이 들고 있는 백합꽃은 이들의 무죄를 상징한다.

사코와 반제티는 1920년 4월 미국 매사추세츠 주 보스턴 근교에서 제화공장 경리 담당자가 직원 봉급을 나르던 중 강탈·사살 당한 사건의 용의자로 체포되었다. 경찰은 단지 범인이 이탈리아 인과 비슷했다는 목격자의 증언을 토대로 아무런 증거도 없이 이들을 체포했다. 주변 사람들이 이들의 알리바이를 증언했고, 심지어 1925년에는 한 범죄자 집단이 자신들이 진범이라고 자백했는데도 사코와 반제티의 사형은 집행되었다. 미국인들에게 사실관계는 중요하지 않았을 것이다. 이유는 갖다 붙인 것일 뿐, 그저 사코와 반제티가 싫었던 것이다.

당시 미국은 '적색공포'의 시대였다. 1917년 러시아혁명과 1919년 소련의 국제공산당 수립 이후 미국은 자국마저도 공산주의자와 무정부주의 혁명가 들의 손에 무너질까봐 조바심이 극에 달해 있었다. 게다가 사코와 반제티가 체포된 때는 훗날 FBI 국장을 지낸 에드거 후버가 전 미국에 걸친 마녀사냥의 결과 6,000여 명 이상의 '급진주의자들'을 체포한 직후였다. 좌파 사상을 갖고 활동하는 사람으로 의심이 간다면 검토 절차조차 없이 곧바로 처벌했고, 이로 인한 두려움이 공정한 재판의 원칙을 압도한 때이기도 했다. 그런 상황에서 사코와 반제티는 공격 받기 딱 좋은 대상

「사코와 반제티의 수난」
벤 샨 | 캔버스에 템페라 | 213×122cm | 1931~32 | 뉴욕 휘트니 미술관

이었다.

　먼저 그들은 이민자였다. 당시 미국 사회는 이민자들을 좌익분자로 보는 경향이 강했다. 또 그들은 무정부주의자였다. 두 청년은 휴일 오후가 되면 이탈리아의 아나키스트 루이지 갈레아니를 따르는 무정부주의 조직 '그루포 아우토노모' 모임에 나갔고, 무정부주의 신문 『크로나카 소베르시바』를 구독하고 거기에 글을 기고하기도 했다. 아나키스트였기에 그들은 당연히 제1차 세계대전 중 징병을 기피했다. 이 모든 것이 미국인들을 불편하게 만들었다. 제1차 세계대전이 끝나고 돌아온 참전용사들은 일자리가 부족했고 이주 노동자들이 일자리를 빼앗았다며 적대적인 눈길을 보냈다. 사코와 반제티의 재판을 맡은 웹스터 세이어 재판장조차 아예 사석에서 "무정부주의자 놈들이 어떻게 되는지 두고 보라"고 여러 차례 이야기했다고 한다. 웹스터는 또 배심원들에게는 "미국인으로서 애국심을 갖고 나라의 부름에 응해 진정한 군인의 자세를 가져야 한다"고 공공연히 말했다고 전한다.

　이런 상황에서 재판이 공정하게 이뤄질 리 없었다. 하지만 무죄를 입증하는 알리바이와 결정적 증거가 계속 받아들여지지 않는 상황이 외부에 알려지자, 여론은 당연히 악화될 수밖에 없었다. 전 세계의 지성인들이 이 사건을 '제2의 드레퓌스 사건'으로 간주했다. 결국 매사추세츠 주지사는 여론에 떠밀려 하버드대 총장 로런스 로월을 위원장으로 임명하고, MIT 총장 새뮤얼 스트래턴, 로버트 그랜트 판사와 함께 3인 위원회를 구성해 사건을 다시 조사하게 했다. 그림에서 관 앞에 서 있는 3명이 바로 그들이다. 그러나 로월 총장은 그림 뒤쪽 법원 건물 벽에 선서하는 모습으로 그려진 판사 웹스터 세이어의 1차 판결이 옳다고 선언함으로써 사형집행의 길을 터주었다. 이로 인해 한동안 하버드 대학은 '사형집행인의 집

Hangman's House'으로 불리기도 했다고 한다.

　결국 사코와 반제티는 무죄를 주장하며 전기의자에 앉았고 그 후 1959년, 예상대로 '진짜 범인'이 잡혔다. '가짜 범인' 사코와 반제티는 부조리한 폭력의 희생자로 남았다. 왜였을까. 아마도 이들이 철저히 이방인이었고 타자他者였기 때문 아닐까. 타자를 박해하면서 결속을 강화하지 않으면 내가 박해당할 수도 있다는 공포, 그 공포가 마녀사냥을 부른다. 마녀 자체가 무서운 게 아니라, 또 간첩이나 공산주의자가 무서운 게 아니라, 실은 심판자들이 무서운 것이다. 즉, 공산주의자로 규정하는 자들, 악마를 만들어내는 자들에 대한 공포심이 사람들을 집단에 충성하게 하는 것이다. 그것도 무한한 잔인성으로.

**마녀사냥은
타자사냥**

중세시대의 마녀사냥이 그랬다. 정의의 이름으로 죄인에게 심판을 내리는 것을 중세 사람들은 오늘날 우리가 대중문화를 소비하듯이 즐겼다. 중세에 사람들을 옭아매고 있는 갑갑한 사회적 틀은 오늘날과는 차원이 달랐다. 마음속에서 꿈틀거리는 여러 종류의 욕구나 희망을 무시하고 오직 명령하는 목소리에 복종해야 할 때, 사람들은 고통을 느끼게 마련이다. 이 고통스러움을 해결해줄 가장 손쉬운 해결책은 타자에게 분노를 표출하는 것 아니었겠는가. 지나치게 절대적 권위에 복종하길 강요하거나 어떤 예외도 없이 질서나 규칙을 따르라고 강조하는 사회의 구성원들은, 그 사회의 질서에는 복종하지만 자신이 속한 사회와 다른 질서에 사는 이들, 예를 들면 이방인, 이민족, 이교도에게는 무척 잔인해진다. 그리고 자기들이 속한 사회에서 타자로 지목된 사람을 박해함으로써 집단의 결속을

강화한다.

결국 마녀사냥은 '타자사냥'이었다. 지배층의 타자로서 민중이자, 남성의 타자로서 여성이고, 여성 내부의 타자로서 소외된 여성이었던 과부, 노파들. 이들은 '타자 중의 타자'였다. 저항할 힘도 되갚을 힘도 없는 무력한 이들을 고발하고 마녀로 몰아대는 것이 남성을 고발하는 것보다 안전하지 않았겠는가.

특기할 것은 마녀사냥이 가장 극심했던 때는 중세시대가 아닌 1480~1520년과 1580~1670년이었다는 것이다. 이 시기는 유럽인들이 신대륙(아메리카)을 '발견'하고, 자연과학이 발달함에 따라 중세적 세계관이 붕괴되고 근대로 넘어가던 역사적 전환기였다. 또 도시와 화폐경제라는 전혀 새로운 공간과 체계가 등장했고, 구체제와 신체제 간의 정치·종교·사회적 갈등이 일어난 시기이기도 했다. 즉, 종교를 중심으로 세계를 이해하던 방식에 돌연 균열이 발생하고, 이로 인해 위기감이 고조된 시기였던 것이다.

사람들에겐 일상의 불안감과 공포를 다른 사람에게 책임 전가하려는 무의식적 욕구가 있다. 이 욕구는 '대중적 일탈의 상징으로서 마녀'라는 희생양을 필요로 했고, 결국 마녀사냥은 공동체의 위기와 불안정을 해결하기 위한 방책이 됐다. 마녀들을 제거하면 공동체는 다시 과거처럼 평온을 되찾으리라고 생각했던 것이다. 그러기에 마녀사냥이란 '존재하는 마녀를 잡아내는 것'이 아니라 '누군가에게 마녀 혐의를 씌우고 처형하는' 방식으로 행해질 수밖에 없었다.

마녀는 완벽히 그리스도의 반대편에 있었다. 예수는 동정녀 마리아에게서 성적인 접촉 없이 태어났다. 하지만 마녀는? 항상 한없는 성욕을 주체하지 못해 악마와 난교를 벌이는 섹스의 화신으로 형상화됐다. 그러니 죽여도 죄책감 따위 가질 필요가 없었다. 마녀뿐 아니라 모든 여성은 남

성의 유혹자로 자리매김되어 있었기에 더 간단했을지도 모른다. 남성의 욕정을 여성에게 투영하고 육욕의 모든 책임을 여성에게 돌리면 그만인 사회 아니었던가.

스위스 출신의 영국 화가 헨리 푸젤리Henry Fuseli, 1741~1825의 작품 「몽마 夢魔」도 악마와 성교하는 여성, 즉 마녀를 형상화한 작품이다. 이 작품이 제작된 당시에는 의식 없이 잠들어 있는 나약한 사람(특히 여성)들은 악령, 즉 몽마에게 성폭행 당할 수 있다는 생각이 뿌리 깊게 자리 잡고 있었다.

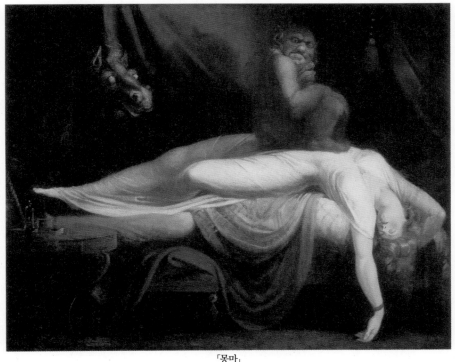

「몽마」
헨리 푸젤리 | 캔버스에 유화 | 102×127cm | 1781 | 디트로이트 미술관

잠든 여성을 꿈속에서 성폭행하는 남자 몽마는 인큐버스incubus라 하는데 인큐버스는 공포보다 쾌락을 준다고 여겨졌다. 바꿔 말하면 여성에게 음란한 꿈을 꾸게 하는 마물인 셈이다. 그래서일까. 그림 속 여인의 뒤틀린 육체는 성적 황홀감을 느끼는 것처럼 묘사되어 있다. 하지만 이 황홀감은 유쾌함과는 거리가 멀다. 여인의 배 위에 올라탄 작은 괴물과 눈에서 이상한 빛을 내며 침대 뒤 커튼 사이로 모습을 드러낸 말은 뭐라 정의할 수 없이 으스스하다. 특히 에로틱한 기운은 말에게서도 느껴진다. 말은 문학 작품에서 종종 절제되지 않는 정욕을 상징하며 흔히 수컷으로 묘사된다는 사실을 떠올려보자. 그림 속에 묘사된 말 역시 침대에 누워 있는 여인과 성적으로 교감하고 있는 것은 아닐까. 그리고 보니 말의 입과 콧구멍은 열려 있는 상태다. 잔뜩 흥분한 것처럼.

대신 벌 받는 자, 마녀

하지만 달리 보면 그림 속 젊은 여인은 자기 자신의 성적 욕망으로 인한 죄책감에 시달리고 있는 듯하다. 관능적인 욕망을 철저히 죄악시하는 사회이다 보니 평소에는 욕망을 철저히 억누르고 살 수밖에 없었을 터. 하지만 잠잘 때는 우리의 이성이 느슨해진다. 그 틈을 타고 욕망은 괴물의 모습으로 나타나 사람들을 압박하는 것이다. 그림 속 여인, 즉 악마와 내통하는 마녀는 욕망을 철저히 억누르고 살 수밖에 없던 당시 사람들의 모습이기도 했다. 많은 것을 욕망하지만, 그 욕구를 공개적으로 드러낼 수 없었던 사람들은 마녀에게 자신의 추한 욕구를 모두 투영해버리고, 그 마녀를 없애버림으로써 죄책감을 털어낸 게 아니었을까. 자신들이 죽이고 싶은 마녀는 하나의 위장에 불과한 것이다. 헤세가 말했듯이 우리가 어떤

사람을 미워한다면 그 사람 안에서 내 일부를 발견했기 때문이다. 우리 자신 속에 있지 않은 것은 우리를 전혀 자극하지 않기 마련이니까.

이는 시대적 상황과도 묘하게 연결된다. 당시를 풍미하던 종교개혁은 유럽인에게 도덕적 삶을 요구했다. 신교는 도덕적 삶을 영위하는 자만이 신에게 구원받을 수 있고, 그렇지 않은 자들은 벌을 받는다고 가르쳤다. 이러한 엄격한 삶에 대한 요구는 일반 민중에게 커다란 심적 불안과 죄의식을 가져왔다. 결국 불안과 죄의식을 해소하는 가장 흔한 방법은 타인, 즉 악의 화신으로 규정된 마녀에게 죄를 전가하는 것이었다. 마녀의 효용성은 이에 그치지 않았다. 개인과 사회가 도덕적으로 올바른 삶을 살고 있다는 것을 간접적으로 확신시켜주는 도구로서 마녀사냥만한 것이 있었을까?

푸젤리의 그림은 마녀사냥의 비인간성을 역설적으로 보여준다. 그림 속 기괴한 존재들은 우리의 의지가 약해지고 확신이 무너질 때 탈옥한 범죄자처럼 꿈속을, 무의식을 헤집고 다닌다. 그러니 항상 깨어 있으라! 내가 불편해지지 않기 위해서, 손쉽게 내 추한 모습을 털어내기 위해서, 누군가를 희생시키고픈 유혹이 우리를 덮칠 때 악마는 우리 영혼을 너무나 쉽게 낚아챈다는 사실을 푸젤리의 그림은 너무나 섬뜩하게 경고하고 있으니 말이다.

아이들,
경쟁에 내몰리다

_전형진, 「그네에 앉아 강을 바라보는 아이」
「미끄럼틀에 누워 있는 아이」
_이재훈, 「Unmonument—이것이 현실입니까

이상하다. 돌이켜보면, 중·고교 시절 내 모습이 어땠는지 별다른 기억이 없다. 그 시절은 머릿속에서 통째로 하얗게 사라져버렸다. 대학교 1학년 때부터는 하루하루가 거의 다 기억이 나는데 말이다. 일기를 쓰지 않아서인가? 하긴 일기를 썼더라도, 금방 그만뒀을 것 같다. 어제가 오늘 같고, 오늘과 마찬가지인 내일이 기다리고 있었으니. 학교-집-학원-집을 왔다 갔다 하던 그 시절의 내게, 일기장에 적을 만큼 특별한 일이 뭐가 있었겠는가. 그때는 시간마저도 더디게 흘렀다.

아이들이 사라진 놀이터

왜 그랬을까. 아마도 그 시절의 삶은, 내가 삶을 이끌어가는 게 아니라 남이 짜준 시간표대로 꼭두각시처럼 움직였기 때문은 아니었을까. 내가 내 삶의 주인인 삶, 그건 대학생 시절부터 가능했다. 그게 정상이라고 생각했었는데, 지금 돌이켜보면 어처구니가 없다. 성인이 아닌 아이들의 삶은, 인간의 삶이 아닌가.

요즘의 아이들에 비하면 나는 오히려 행복한 편이었는지도 모른다. 요즘 대한민국 아이들은 한창 놀이터에서 놀 나이부터 유년의 추억 쌓기를 포기하고 살아야만 한다. 전형진의 사진은 이런 아이들의 현실만큼 스산하다. 사진 속 놀이터에는 정작 그곳에서 놀아야 할 아이들이 사라지고 없다. 제목은 「그네에 앉아 강을 바라보는 아이」지만, 아이는 보이지 않고 덩그러니 빈 그네만 남았다. 한때, 저 그네에 앉아 강을 바라보던 소년소녀들이 있었을 텐데…… 그 많던 아이들은 다 어디로 갔을까?

우리는 안다. 놀이터의 주인인 우리 아이들은 이제 더 이상 이곳에서 한가하게 놀 시간이 없다는 것을. '내 아이가 놀이터에서 놀 시간에, 옆집

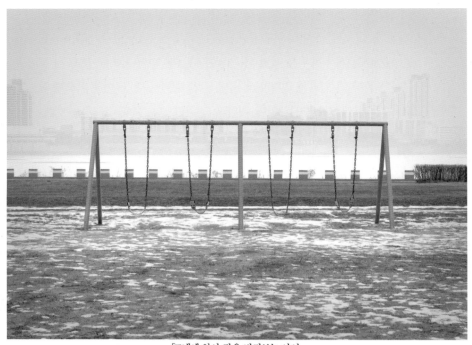

「그네에 앉아 강을 바라보는 아이」
전형진 | 디지털 프린트 | 2008

아이는 영어마을에서 공부하고 있다!'는 조바심에 가득한 부모들은 아이들을 그냥 놀게 놔둘 수 없기 때문이다. 그건 '방치'와 다를 바 없는 것이다. 그래서 그들은 기꺼이 '관리형 부모'로 거듭난다. 마치 연예인과 매니저처럼. 그렇게 '어린이의 놀 권리'는 시설과 공간만 남은 채 유명무실해졌다. 존재이유가 사라져버린, 인간의 온기가 빠져나가버린 놀이터의 황량한 모습, 그것이 자아내는 기이한 분위기. 전형진은 이 기이한 현실을 사진에 담아냈다.

　　낡고 황량한 놀이터이기 때문에 아이들이 찾지 않는 것일까? 아니, 아

파트 단지 안에 있는, 상대적으로 세련되고 첨단의 외양을 갖춘 놀이터 사진에서도 '미끄럼틀에 누워 있는 아이'는 도무지 찾아볼 수 없다. 반짝반짝 잘 꾸며져 있는 놀이터의 모습이 오히려 더 처량하게 느껴진다.

이렇게 요즘 아이들은 놀이와 철저히 격리돼 있다. 어른들은 우화 '개미와 베짱이'를 통해 지금 놀면 베짱이처럼 가난해진다고, 미래를 위해 개미처럼 열심히 살라고 아이들을 교육한다. 하지만 개미는 정말 행복했을까? 미래를 대비하기 위해 열심히 일한다지만, 개미에게 행복은 자꾸만 미래로 밀려나는, 영원히 오지 못할 그 무엇과 다름없다. 현재의 희생을 당연하게 받아들이는 삶, 노동과 휴식만을 반복하는 삶이 과연 행복할까?

이런 반문과는 상관없이 현실은 이렇다. 다시 못 올 아름다운 10대 시절(그보다 더 어린 시절마저도)의 즐거움을 모두 반납해야 하는 것! 미래의 행복을 보장받기 위해서는 안정되고 좋은 직장을 잡아야 하고, 그러기 위해서는 좋은 대학에 들어가야 하고, 또 그러기 위해서는 외고나 특목고에 들어가야 하고, 또 그곳에 들어가기 위해서는 국제중학교에 들어가야 하고, 그러기 위해 좋은 초등학교에 들어가야 하는데, 그러려면 미리 영어 유치원을 다녀야 한다. 비단 10대들뿐이랴. 그렇게 미친 듯한 경쟁에서 승리해 좋은 직장에 들어가도 행복은 손에 잡히지 않는 파랑새와 같다. 은퇴 후, 안정된 노후를 위해 직장에서 끊임없이 일에만 몰두하고 질주해야 하기 때문이다. 이러다 보니 인생 자체가 보험상품처럼 돼버린다. 미래를 위해 현재는 저당 잡힌 채, 행복은 끊임없이 미뤄지기 때문이다. 미래의 허기를 상상해 미리 쌓기 시작했지만, 점점 쌓는 일 자체에 매이고 집착해 본래 목적인 행복을 놓치게 되는 것이, 허무하지만 우리 인생이다.

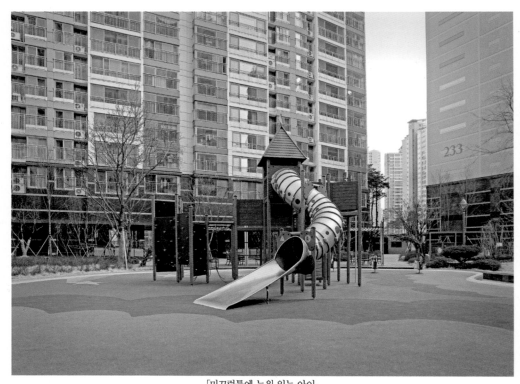

「미끄럼틀에 누워 있는 아이」

전형진 | 디지털 프린트 | 2009

그러다 보니 '어린이의 세계'인 놀이터가 '유령도시'가 되는 것은 당연할 것이다. 하지만 아이들도 사람이다 보니, 노동하듯 '공부'만 하고 살 수는 없을 터. 아이들에게도 휴식이 필요하다. 그렇다면 우리 아이들은 어디에서 쉬는 걸까? 이젠 아이들은 노는 것마저 돈을 내야 할 수 있다. 예를 들어, 여기저기에서 성업 중인 '키즈 카페' 안에서 부모들은 아이가 안전하게 놀 수 있다고 믿는다. 대자연과 함께 숨 쉬며 노는 게 아니라, 빌딩 속 밀폐된 공간에 놀이기구 몇 개 가져다놓고 시간제로 돈을 받는 곳이 바로 '키즈 카페'이다. 놀이가 또 다른 상품이 되어버린 셈이다. 어쩌랴, 요즘 놀이터는 더럽고, 노숙인들의 천국이 되어버려서 위험하다는 인식이 부모들 머릿속에 각인되어 있는 것을. 그래서 아이들이 동네 놀이터에서 놀 경우에는, 엄마들이 계속 옆에서 지켜보고 있어야만 한다. 아이들의 놀이에도 엄마의 '육아노동'이 개입되는 셈이다. 비교적 '안전하다'고 평가받는 아파트 단지 안 놀이터는 외부 아이들은 이용할 수 없는 배타적 공간이다. 이래저래 형편 어려운 부모들은 아이들을 맘껏 놀릴 수도 없는 것이다. 결국 놀이를 즐기는 데 드는 돈을 벌기 위해 노동을 해야 하는 이상한 상황이 펼쳐지게 된다.

청소년들의 휴식 공간도 열악하긴 마찬가지. 청소년들이 놀 수 있는 곳은 사이버 공간뿐이다. 컴퓨터 게임은 쉽게 중독을 부른다. 결국 휴식을 찾는 아이들의 거의 유일한 선택지인 컴퓨터 게임은 건강을 해치거나 삶을 피폐하게 만드는 비극을 낳는다. 또 아이들이 주로 스트레스를 푼다는 컴퓨터 게임은 싸우고 부수고 때리는 이른바 '폭력게임'이다. '폭력게임에 항상 노출이 되어 있으니 아이들이 폭력을 내면화하고 쉽게 폭력적인 성격이 된다'는 상투적인 얘기를 하려는 게 아니다. 아이들이란 그렇게 단순

한 존재가 아니다. 오히려 아이들이 컴퓨터 게임 안에서 접하는 폭력이라는 것이 그들 삶에서 전혀 새삼스럽지 않다는 것을 지적하고 싶다. 아이들의 학교 생활도 '체벌'이라는 폭력으로 유지된다는 것을 모르는 사람이 어디 있을까.

현재의 즐거움을 계속 반납하는 생활을 하다 보니 아이들의 생활이라는 것은 '불행의 연속화'와 다를 바 없다. 아이들이 불행한 삶을 받아들이게 하는 방법이 '매', 바로 체벌이다. 또한 출세를 위한 학벌 따기와 다를 바 없어진 우리 교육 현실은 이제 선생과 학생들의 관계마저 파탄내버렸다. '진정한 배움'을 위한 인격적·윤리적 관계를 맺을 가능성이 거의 사라져버린 것이다. 엄밀히 말해 요즘 교사는 지식을 파는 사람이고, 학생은 그 소비자와 같다. 이런 '냉혹한 비즈니스' 관계에서 존경이 자리 잡을 틈이 어디 있겠는가. 억지로 상하관계를 유지하기 위해서, 결국 폭력의 다른 이름인 체벌은 없어지면 큰일 나게 됐다.

그렇게 질곡 같은 '폭력의 터널'을 빠져나와 도달하는 곳이 바로 대학이다. 그런데 이 대학은 예상외로 파라다이스가 아니다. 이재훈은 흔히들 '상아탑'으로 불리는 대학의 모습을 「Unmonument—이것이 현실입니까」에서 묵시적으로 그려냈다.

'참 잘했어요' '검' '상' 같은 도장과 '하면 된다' 같은 급훈은 학교 내 제도적 규범을 위해 존재하는 것들이다. 이런 '결과로만 평가되는 강령'들을 잘 따르고 뒤처진 다른 학생, 선생 들을 밟고 올라서야만 맨 꼭대기에서 깃발을 휘날릴 수 있는 정복자가 된다. 정복자 밑에 있는 이 패배자들이 이룬 탑 자체가 대학을 구성한다는 것은 참으로 의미심장하다. 이들 패배자들의 면면을 보면 가슴 아프다. 그들이 노력하지 않아서 패배했을까? 아니다. 오히려 그들은 눈을 가린 채 주어진 역할을 충실히 해냈다.

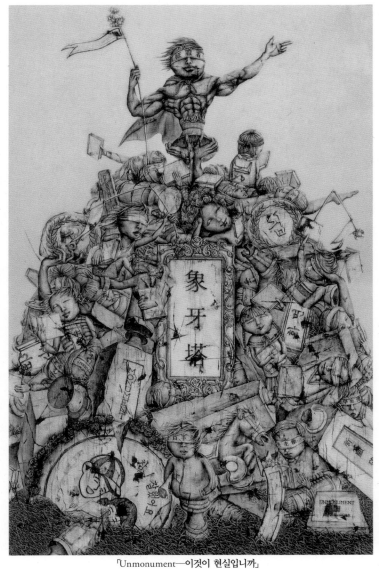

「Unmonument—이것이 현실입니까」

이재훈 | 프레스코 기법(장지에 석회·먹·목탄·수간채색·아크릴릭) | 360×225cm | 2008

**상아탑?
계급의 전시장**

눈을 가리지 않았더라도 주변 인물과 의사소통을 하기보다는 상像이라는 이름에 걸맞게 정면을 보고 부동의 자세로 서서 소통 가능성을 차단하고 있다. 그 결과 그들은, 안타깝게도 화석화·박제화됐다. 그렇게 대학이라는 탑의 꼭대기에 서기 위해 살아왔는데도, 그들은 정복자의 위치에 서지 못한다. 이들의 사연 때문일까. '선생상' '학생상' '급훈' 같은 학교제도와 얽혀 있는 여러 관념을 대표하고 있는 각각의 상들을 포함한 모든 것들이 낡고 깨져서 폐허와 같은 무상함을 자아낸다. 그 모든 것들이 모여 만든 대학, 상아탑은 마치 오래된 유령의 탑처럼 보인다. 이재훈은 그것을 Unmonument, 즉 비非기념비라고 부른다. 그리고 묻는다. "이것이 현실입니까?"

현실, 맞다. 믿기 싫지만 사실이다. 그리고 더 나아가 학교는 학생들을 '제대로 절망'하도록 이끈다. 상아탑 꼭대기의 정복자들은 이미 정해져 있다는 것은 이제 비밀도 아니다. '개천에서 용 난다'는 말도 더 이상 통용되지 않는다. 2011년 수능에서 지방 소도시의 한 여학생이 최고 득점자로 알려지자 우리 사회의 즉각적인 반응만 봐도 알 수 있다. '개천에 용이 날 수도 있겠구나!' 하는 희망을 갖는 게 아니라, '그 여학생은 아주 특이한 예외일 뿐'이라고 생각했다. 이제 사람들은 '교육을 통해 계급이 고착화된다는 것이 이 시대의 불편한 진실'이라고 냉소적으로 이야기한다. 이른바 '좋은 대학'에 가려면 부모가 아이의 교육 매니저가 되는 '집중 양육'이 필요한데, 이는 선택된 자들만이 할 수 있는 일이다. 생업에 몰두해야 하는 일반 서민 부모가 아이의 스케줄을 일일이 챙기고 관리하며 필요한 지식과 능력을 길러줄 수 있을까. 그렇게 부모의 경제력이 아이 교육의 핵심적인 성공 변수라는 사실은 더 이상 비밀도 아니다.

이런 '계급의 전시장'과 다름없는 상아탑에 들어가는 것 따윈 필요없다며 다른 일에 몰두할 자유조차 우리 아이들은 가지지 못한다. 솔직히 이야기해보자면, 공부라는 것도 하나의 특기 아닌가? 그러나 공부 말고 다른 특기를 가지고 있는 아이들은, 그 특기를 살릴 기회조차 없다. 교육과정 자체를 거부하는 건 상당히 힘들고 용기 있는 일이기 때문이다. 게다가 자식에게 가장 힘이 되어줘야 할 부모들마저 아이들에게 '무조건 공부'만을 강요한다. 한국의 부모들에게 아이들은 '독립된 타자'가 아니라 소유물과 다를 바 없기 때문이다. 부모들은 자신이 바라는 바를 '사랑'이란 이름으로 정당화하고 강요한다. 주의할 것은 이 '사랑'은 아이에 대한 사랑이라기보다는 '변형된 자기애'라는 점이다. "아이는 내 것이며, 내 못 다한 꿈을 이뤄 대리만족을 줄 것이다!" 그래서 아이의 소망과 아이가 정의하는 행복 따윈 애초부터 고려하지 않는 부모들도 있다. 그들은 '내가 제시하는 길이 행복해지는 길'이라고 아이에게 설파한다. 하지만 앞서 말했다시피, 그 길을 가도 행복은 쉬이 잡히지 않는다.

그래서 다음의 글이 더욱 섬뜩하다. 게릿 랑엔베르크-펠처의 『자살의 동기』의 한 구절이다. 20세기 초 독일의 교육 현실과 100년이 지난 21세기 한국의 교육 현실이 그리 달라 보이지 않는 건, 그만큼 우리 교육이 후진적이라는 뜻 아닐까. 게다가 이 글이 씌어진 것은 독일이 독선적 제국주의 국가로 변모했던 이른바 빌헬름 시대(1890~1918)였다. 민주주의 국가라고 자처하는 대한민국, 우리 교육은 이렇게 거꾸로 가고 있다. 아이들의 얼굴이, 나날이 핼쑥해지는 것을 수수방관하면서.

학창기에 받는 정신적인 괴로움은 모두 빌헬름 시대의 잘못된 교육체계 탓이었다. 20세기 초 교육은 청소년의 인격 성장에 주안점을 두지

않고 국가의 선량한 시민으로 키우는 데 주안점을 두었다. 선량하고 유능한 시민이 되기 위해 청소년들은 체제에 순응해야 했고, 지나치게 방대한 학과 공부를 감당해야 했다. 백과사전식 지식을 강요하고 기계적인 학습을 반복하는 것이, 판단력과 비판력, 책임감을 키워주는 교육보다 앞서나갔다. 부모나 교사들은 혼란에 빠진 청소년들을 제대로 이해하지 못했다. 그래서 아이들은 성적이 나쁘거나 학교에서 낙제하면 매를 맞기 일쑤였다. 가정과 학교는 막 눈뜨기 시작한 성욕과 젊음을 제대로 발산하지 못해 힘들어하는 청소년들을 더욱 숨 막히게 해서, 결국 스스로 목숨을 끊게 만들었다.